U0095209

THINKr
新思

新 一 代 人 的 思 想

现代艺术

SEEING SLOWLY
Looking
at Modern Art

慢慢看

给普通人的
欣赏建议

MICHAEL FINDLAY

[英] 迈克尔·芬德利 著　齐英豪 译

中信出版集团 | 北京

图书在版编目（CIP）数据

现代艺术慢慢看：给普通人的欣赏建议 /（英）迈
克尔·芬德利著；齐英豪译 . -- 北京：中信出版社，
2020.11
书名原文：Seeing Slowly: Looking at Modern Art
ISBN 978-7-5217-2298-7

Ⅰ.①现…Ⅱ.①迈…②齐…Ⅲ.①艺术—鉴赏—
世界Ⅳ.① J051

中国版本图书馆 CIP 数据核字 (2020) 第 184858 号

现代艺术慢慢看：给普通人的欣赏建议

著　　者：［英］迈克尔·芬德利
译　　者：齐英豪
出版发行：中信出版集团股份有限公司
　　　　　（北京市朝阳区惠新东街甲 4 号富盛大厦 2 座　邮编　100029）
承 印 者：北京盛通印刷股份有限公司

开　　本：787mm×1092mm　1/16　　印　张：18　　字　数：188 千字
版　　次：2020 年 11 月第 1 版　　印　次：2020 年 11 月第 1 次印刷
京权图字：01-2020-5943
书　　号：ISBN 978-7-5217-2298-7
定　　价：88.00 元

献给

我的妻子维多利亚、女儿比阿特丽斯、儿子鲍勃，

还有我的孙女尼基塔。

目录

导言

那喀索斯的故事意义深刻，

他因为触摸不到自己在泉水中

看到的令他魂牵梦萦的柔美身影纵身入水而死。

而那同样的身影，我们自己在所有的河流与海水中都能看到。

这身影便是生命不可捉摸的魅影，

而这正是一切关键之所在。

———

赫尔曼·梅尔维尔

那喀索斯

在 19 世纪晚期摄影机取代艺术家的工作之前，艺术家的主要关注点在人物、场所和事物上。现代艺术极大地扩展了艺术家的使命，时至今日，几乎任何创新、任何行动，甚至是任何命题都可以被当成艺术品，只要我们是在一个合宜的背景下接触到它的，比如在博物馆或是美术馆。那么，这是否意味着"凡事皆可发生"？如果是的话，我们该如何做出判断，或者说我们该如何去理解艺术？我们得参加多少次讲座？我们得看多少本书？

我相信，无论是古代艺术还是现代艺术，只要是伟大的艺术，都可以触动我们，让我们深受感动，让我们在瞬间发生改变，甚至可以改变我们的一生。只有当我们打算以一种积极的心态与艺术进行情感上的交流，这种改变才会发生。艺术是诉诸感受的，全身心地投入其中，首先需要我们在感官上进行训练，而且需要我们有一颗开放的心。只有当我们的感官完全投入其中，我们才能获得艺术带来的第二种益处，那就是智识上的教导。

艺术让我们能够触及梅尔维尔的"生命不可捉摸的魅影"。无论它采用何种形式，哪怕它看上去是无形的，我们也能够接受它，欣赏它，或者发现它是无趣的而拒绝它，直至我们的情感受到我们经验的影响。可能你喜欢杰克逊·波洛克《一：1950 年第31 号》(*One: Number 31, 1950*)的激情，而我则喜欢萨尔瓦多·达利对那喀索斯其人的奇妙想象。

有些人在接触现代艺术时会问："这是艺术吗？"这么问就离题了。我们要问的问题应该是："这对我起作用了吗？"我说的"起作用"是指"对你的感官和心灵起作用"，而不是"考考你对艺术史了解多少"。

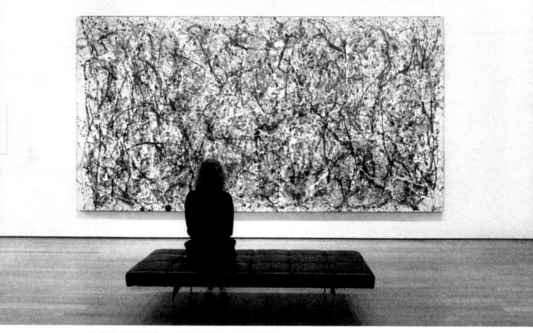

杰克逊·波洛克《一：1950 年第 31 号》(1950)
展览现场，布面油画与漆画，269.5 厘米 × 530.8 厘米，纽约现代艺术博物馆（2017），西德尼和哈丽雅特·贾尼斯收藏基金（交换展）

　　借助媒体的帮助，利用一小群艺术家的名声和炒高的价格，现代艺术让那些爱好收藏的人将艺术和他们的社会财富与声望挂钩。在我的《艺术的价值》(*The Value of Art*)一书中，我分析了收藏艺术品的三个动机：投资潜力，社会回报，以及我所说的"根本"价值，即艺术本身的价值。本书讲的是我们如何为了自己的利益而切入那种"根本"价值，至于投资潜力和社会回报，就交给艺术界的那些大佬和他们的追随者吧。

　　你和我都对艺术有兴趣，所以当我们邂逅艺术时，不会转身而去，而是看着它，对吧？但是，我们真的欣赏艺术了吗？对我来说，"观看"（looking）和"欣赏"（seeing）有区别，区别在于

前者是被动的。如果我的眼睛是睁开的，我就会看着自己走的路，不过大多数时候，我只是在机械地行走而已。我并没有欣赏我身边的一切，无论是纽约莱辛顿大道 6 号列车上的人们，还是我的花园中日本枫树上的叶子。这是一本关于欣赏的书，需要你调用所有的感官，还要带上一颗开放、求索的心。这种欣赏不需要任何与艺术品有关的知识。一旦你被正在欣赏的艺术品深深地打动，你就会对那些事实产生好奇心，那就是你的智识发挥作用的时候了。

本书是为每个愿意与我一道踏上现代艺术旅程的人而写的，我们将解锁现代艺术之"根本"价值的全部力量。这本书也是为这样一些人而写的，他们认为我们在没有课程、讲座和音频指南的情况下，不可能理解过去百年左右时间里任何激动人心的现代艺术运动。

我请你忽略许多可能你已经知道的东西，还有你认为自己需要学习的一切知识。我会介绍一些概念，如用心（mindfulness）和亲密感（intimacy），这些概念可能更适合自助类的书，而不是一本艺术欣赏的入门书，但此时你手中拿的正是一本自助书。我们一起努力，期待至少有那么一两次可以真正触及现代艺术品——你选择的，而非我选择的。

虽然万一完全沉迷其中，或许会阻止"顿悟"（日本禅师称之为"satori"），但我们会走出信息高速公路，让自己享受现代艺术带来的各种真切感应。将会发生的惊喜时刻可能包括（但绝不限于）某种宁静的时刻、瞬间的微笑、深沉的悲伤，甚至还会有震撼和激动引起的颤抖。

现代艺术有许多载体和规格，包括油画、雕塑、素描、版画、摄影和装置艺术。想要与艺术品进行真正的交流，无论是在欣赏

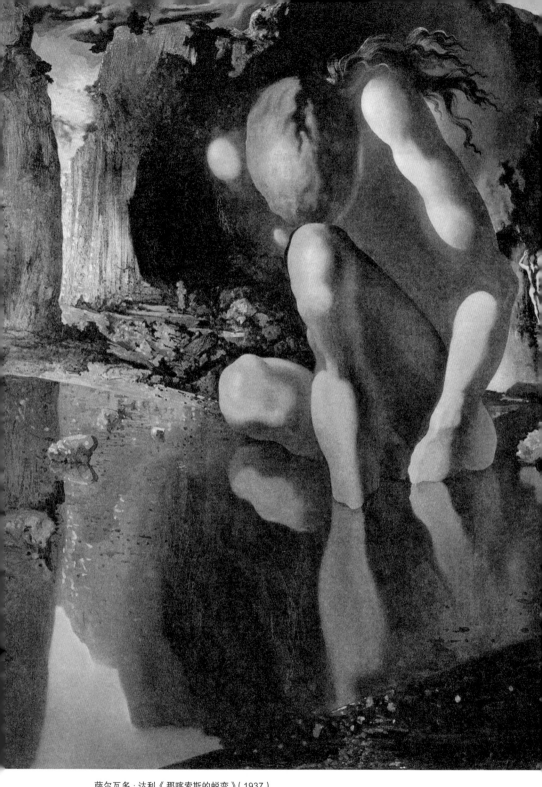

萨尔瓦多·达利《那喀索斯的蜕变》(1937)
布面油画，51.1 厘米 × 78.1 厘米，英国伦敦泰特美术馆，1979 年藏

某件艺术品之前、之时，还是在欣赏之后，我们需要的都不是阅读什么或者聆听什么。我们可以知道这件艺术品的作者是谁，以及它是何时被创作出来的，以便我们参考。我们还可以赞同或者反对别人对这件艺术品所做的评论，但是从通俗传记中了解艺术家的私生活，或知道某个评论家、某个艺术史博士对这件艺术品的看法，这些都不如你对这件艺术品的体验来得重要。事实上，你越不了解一件艺术品，你就越容易真正欣赏它。

我这么说可能会让自己被看低，然后被逐出艺术界，但是现代艺术与秘方或解谜毫不相关。它没有密码可以破解。本书是为了那些喜爱音乐、小说、戏剧和电影的人而写的。享受这些东西不需要了解内幕消息，也不需要经过特殊的训练，欣赏现代艺术也是如此。

为了抵达起跑线，我们可能需要去除种种错误的信息。取代它们的将是你能得出什么有价值的东西，而非我说了什么。与音频指南引导你去看的艺术品相比，能够抓住你的注意力的艺术品（无论是很有名的还是鲜为人知的）可以带来更强烈的感受和更浓厚的乐趣。它可能是展览室里最小的那幅画，也可能是最大的那一幅，还有可能是最阴暗的那幅，甚至可能是看起来最丑的那幅画。让你的眼睛来选择吧。

伟大的艺术家承受着巨大的风险，而这种风险是现代艺术的一个关键组成部分。从保罗·塞尚到巴尼特·纽曼，再到安迪·沃霍尔，现在被誉为先驱者的大艺术家都打破了某些规则。我们也必须如此。如果今天要融入现代艺术需要遵守一些规则，包括要知道艺术评论家（或策展人或经销商）如何给艺术品贴标签，他们对艺术品如何评价，或者一件艺术品值多少钱，那么我奉劝你打破这些规则，冒一冒险，就只是欣赏艺术品本身，并且做出你自

己的决定。

我们旅程的终点是与某件特别的艺术品相遇，它可能是一幅异常逼真的油画、一件雕塑或是一件艺术装置，甚至是一场行为艺术，在其中，我们的所有感官打开，我们完全投入其中，承诺在情感上做出回应，让那件艺术品成为你生命的一部分。这个过程的目的是恢复那件作品的完整性，一种正在被我们的文化日益侵蚀的完整性。在我们的文化中，艺术品在各个层面都变成了一个道具，从投资资产到高级时尚配饰。

我在本书中劝你体验的那个旅程一直是而且会继续是我这名艺术爱好者的生命之旅，这趟旅程充满了奇迹和惊喜。对我们大多数人来说，这趟旅程只比博物馆的入场费（美术馆是免费的）贵一点点。让我们就此开始吧。

剥洋葱

∨

艺术会率然直言，
在它临于你的那些时刻，
只会呈现出最高的品质，
而且只会在那些时刻呈现。

—

沃尔特·佩特

在人生的大部分旅程（无论是内在的还是外在的）中，我们一定会学到很多东西。所学到的知识往往被等同于智慧，不过遗憾的是，知识与智慧并不相同。唯有经过智慧打磨的知识才有价值，而智慧源自体验，并非源自学习。

我们的教育体系看重知识的积累，而且常常以牺牲体验作为代价。关于现代艺术，你可能觉得自己有不少了解，也可能觉得自己略知一二，又或是所知甚少，但我们这次旅程要从抛弃你现有的知识开始——这就是我所谓的"剥洋葱"。如果你对现代艺术一无所知的话，那就无须剥离什么。不过这种情况不大可能，因为我们大多数人在成长过程中都对艺术有着某些先入为主的态度和看法，而这些态度和看法几乎都不是基于体验的。

在本次旅程中，我会要求你摒弃各种理论形态、所学的行为样式、先入之见以及背后的依据。所有这些会表现为入门的捷径，以及教人理解和享受艺术的方式，但其实起着完全相反的作用，它们在增加我们的想法和语言方面的储备的同时，会让我们与艺术的交流变少。我们所要做的，其中一部分就是要查验这些态度和看法，然后将这些成见一层层地剥去，直到我们抵达一种清晰的、可理解的和有真诚判断力的境界。只有身处那种境界，才能练就真正的鉴赏力；只有身处那种境界，对价值的判断才有意义。

作为一名艺术品经销商，我是基于自己的体验来说这些话的。我无法让顾客喜欢某件艺术品，更别说爱上它了。我能做的不过是陈列画作或雕塑品，营造一种极佳的氛围，好让我的顾客去体验它。我要靠一些喜欢艺术品并愿意买下它们的人来维持生计，所以我必须能够回答出诸如艺术品的作者、历史、物理状态和商业价值之类的问题。我对这些问题的回答可能会影响顾客是否决

定要买某件艺术品，但顾客对它做出正面反应还是负面反应，则完全取决于他（或她）对这件艺术品的融入程度。

我可以告诉她我为什么喜欢这件艺术品，也可以告诉他别人对这件艺术品说过什么或写过什么，但这样就能让他们喜欢这件艺术品了吗？你肯定有过这种经历，某位学识渊博的朋友向你推荐必读的书或必看的电影。人人都对它赞赏有加！但你读了那本书或看了那部电影之后，却在心里想："什么？我可不那么认为！"

听听别人的建议没什么错，只要（撇开社交辞令）你的结论真正属于你自己就行。

别人可能会带我们进入一些新的文化体验。有时，顾客会让我去找某位艺术家的一件作品，而这位艺术家的作品可能并非我特别喜欢的。我也确实找到了一件，当我将作品展示给他们看时，他们都非常激动，满腔热情，所以即便没有和他们聊什么，我自己对这件艺术品的看法也比之前更清晰了。这与其说是受他们观点的影响，不如说是受他们对艺术品融入程度的影响。

本书鼓励你广泛涉猎各种现代艺术品，并接受那些触及你心灵的作品。你完全可以像在作品完成之日，第一个在艺术家工坊里见到这件艺术品的人那样去欣赏它。

我们的文化将各种杂念置于我们和我们所体验的物品之间。现在，我请你摒弃这些杂念，用眼睛和心灵来欣赏这些艺术品。只有这样，我们才能"遇见"艺术品本身。如此这般之后，我们才能相信自己的艺术品位，才能对自己的判断有信心，而且如果愿意，还能为我们的洞见再添新知。

我属于婴儿潮时期出生的那一代人。很快，我们就要过时了。年轻时，我们中的一些人致力于寻求精神启蒙或精神蜕变，而现在我们当中的很多人都上了年纪，他们看上去很害怕精神上的升

华，对此我很困惑。我谈的不是快乐或幸福，而是那些将我们的灵魂轻轻提升的体验，这些体验有时会存在一两分钟，有时则会持续一生。

20 世纪 60 年代，我们花了那么多精力以实现精神上的提升，为什么现在我们和我们的子孙后代却变得如此世俗？除了精神团体，人们似乎认为进行超验性的讨论，像过去在英国上层社会提到金钱一样无礼。如果我们知道如何欣赏艺术的话，那为什么还会如此害怕敞开心扉去体验那容易出现的、无害的（而且并不昂贵的）精神和情感上的升华呢？

我们的文化中有一种陈词滥调，说的是男人压抑自己的情感，而女人则可以更自由地接纳它们。事实上，男性只是很少谈及他们的情感而已，但无论男性还是女性，他们都有着同样的体验情感状态的能力。然而，我提倡的是欣赏艺术，而非口若悬河地谈论艺术，所以我的男性读者在博物馆和美术馆时，可能仍然闭紧嘴巴，一言不发。

我会在最后一章详细描述我与艺术品的三次转折性相遇。它们之间相隔几十年（第一次发生在我 22 岁时，最近一次发生在我 62 岁的时候），但每一次相遇造成的影响都在我心里激起了同样令人激动的敬畏之情，这种敬畏之情与超现实状态中强烈的存在感交融在一起。无论你的精神信仰和实践是怎样的（哪怕完全没有），我向你保证，只要你循着我的路径前行，就可以经历类似的时刻。

艺术的功用

> 艺术与科学的最大功用在于唤醒这种［宇宙宗教］情感，然后使之永葆生机。
>
> ——阿尔伯特·爱因斯坦

> "为什么说这就是艺术呢？"杰拉尔德惊讶而愤恨地问道。
> "因为它传递了一条完全的真理。"伯金说，"它包含了那种状态中的全部真理，不管你对它感觉如何。"
>
> ——D. H. 劳伦斯《恋爱中的女人》

作为存在的一项基本宣言，做记号这种冲动实际上早于人类文化的其他所有已知方面。2008 年，人们在南非的布隆伯斯洞穴（Blombos Cave）发现了器具和赭色颜料，它们可以追溯到 7 万~10 万年前的时代。许多赭石上刻有看起来很抽象的图案。这些赭石比在欧洲发现的类似物体早至少 3 万年。在吃和住的需求得到满足之后，创作就成了一种基础的本能活动，而且许多人相信这些赭石早在口头语言产生之前就已经存在，尽管出于显然的原因，后者出现的时间不太可能被确定下来。

在我的上一本书《艺术的价值》中，我认为今天的艺术有三种价值：有机会保值或升值；增强社交互动，比如在艺术爱好者圈子中；提供对艺术品进行个人沉思及交流的机会。7 万年前，艺术的价值不太可能是金钱性的，但可以肯定它是社会性的，尽管可能不会完全个人化。苏珊·桑塔格恰当地将史前时代的艺术描

述为"咒语的、魔法的……某种仪式的工具"。[1]

伟大的艺术可能源于天启，但所有艺术的创造、使用以及滥用都是由不完美的人进行的。从有文字记载的历史到今天耸人听闻的头条新闻，艺术史上充斥着难以想象的肮脏、盗窃、伪造、欺诈和财富的故事。这些故事里的角色包括邪恶的统治者、贪婪的高等教士、强盗大亨和对冲基金的亿万富翁，还有大量疯狂、饥饿的天才。艺术在每个时代都有各种用途，有善用，也有恶用。

美国文化高度以目标为导向，它在许多其他国家被鄙视和效仿（二者往往是同时发生的）。不管有多少代移民给美国带来了不同的信仰，新教伦理始终占主导地位。我们的孩子受教育的目的在于得到一份工作，建立一番事业，然后登上成功的阶梯。为了享受这种成就，我们得活着。为了活得尽可能久一点，我们就需要饮食得当，充分锻炼。

但每年有5 000万人参观美国博物馆，寻求视觉上的刺激，是为了实现什么目标呢？其中许多人是游客，国内和国外的都有；其他人则是为了支持一下当地的机构。不管怎么说，他们可能只是喜欢艺术——其中有些人或许会承认艺术让他们感觉不错。

真正的问题在于，因为我们的社会深深地以目标为导向，我们大部分人学习艺术需要有实际的理由，比如为了教学（信息循环），为了找到一份工作（当艺术家或艺术商人），为了收藏（投资？），甚至是为了自我提升（在社会上更受欢迎）这一永恒追求。

哈佛大学心理学家埃伦·J.兰格称之为"结果导向"（更多内容请参见她的深入研究），这种"结果导向"是我们最基本的心态之一。这种无处不在的目标导向造成的一个困难是，人们无法

为了艺术本身而参与艺术欣赏的过程。孩子会认为自己必须从中学到点东西，必须有个"答案"才行。

艺术不是什么灵丹妙药。它不能治愈疾病，不能让饥饿的人得到饱足，也不能消弭战争。然而，在每种文化中都有对形象和物体的尊崇，这些形象和物体除了被人体验到之外，似乎毫无用途，它们可以将我们带到一个更美好的地方，或者让我们意识到所生存之地中更美好的那部分。

让人悲伤的是，当艺术成为我们文化（公共的或私人的）中讨论的话题时，它提升精神的功用就只能排在第五位了：

> 金融工具（财富）
>
> 标志性物体（娱乐）
>
> 社会身份标志（声望）
>
> 信息提供者（教育）

重要的是，我们要看到这些功用如何无处不在，以及它们如何扭曲了我们的思维、遮蔽了我们的视野。

作为财富的艺术

在昂贵的东西中，艺术品对于维系我们的生命所起的作用是微乎其微的。就如我在《艺术的价值》一书中所指出的，一件艺术品的价格基于集体的意向，它是艺术家、经销商和收藏家之间达成的一种共识。因为大多数艺术品是可携带的，而且出于时间和空间的缘故，它可以按约定的价格出售或互换，所以它历来都被用于投资和资产转让。在某些国家，艺术品的进出口是要征税的，而在另一些国家中（比如美国），它可以用来代替税收而归公

共机构所有，而且除了销售税之外无须缴纳任何税费。

在 20 世纪的大多数时间里，除了收藏家、购买（和售卖）艺术品的博物馆以及帮它们买卖的经销商之外，很少有人关心艺术的商业价值。在报纸和杂志（包括流行杂志和那些艺术类期刊）上，艺术在不同层次上被人们谈论着，但是几乎没人提到艺术品的商业价值。印象派画家受人追捧，而现代派画家则被嘲笑，这不需要和美元符号有关系。

今天的情况恰恰相反。在大众媒体上，确实很难再找到没有提及艺术品商业价值的讨论了。这种情况是什么时候发生的？又是怎样发生的呢？在世界大多数地方，艺术品的概念与货币价值及其必然结果（投资潜力）交织在一起。即便是孩子也知道艺术是值钱的，有时甚至值钱到超乎想象的地步。当他们被带到博物馆，看到凡·高、毕加索或沃霍尔的画作时，他们想要"看到"的可能就是这种"价值"。

有些人认为所有艺术都应该是免费的，并且认为艺术家应该得到国家的支持，但作为一名艺术品经销商，我知道，收藏家出手购买艺术品，在某种程度上是因为艺术品可能会升值，这是很正常的。这是他们赞助的原则之一。

我之所以说"在某种程度上"，是因为我们现在所处的文化在各个方面都太商业化了，以至于在评价从古代大师的画作到耶鲁大学艺术硕士生的作品时，似乎只剩下一个标准了：这件艺术品今天值多少钱？明天又值多少钱？

拍卖行加班加点地工作，都是为了确保公众不会忽略金钱这个因素，尽管它们的真实目标受众只是极少数可能参与下一次拍卖的人。2012 年，苏富比拍卖行拍出了爱德华·蒙克的《呐喊》，当它以略低于 1.2 亿美元的价格售出时，新闻办公室的人不禁惊声

尖叫（scream）。

3 年之后轮到佳士得拍卖行了，它在《纽约时报》上登出一个醒目的大标题，即《佳士得迎来了艺术界首个 10 亿美元的拍卖周》，不过庆祝的不是某件艺术品，而是一笔巨款。卢西安·弗洛伊德和安迪·沃霍尔的画作一起卖出了 7 000 多万美元。有人可能会以为这场拍卖会喧嚣又充满悬念，但实际上它很乏味，尽管拍卖商的劝诱既谄媚又强势。

在一场马拉松式的拍卖会接近尾声时，《纽约时报》的艺术评论人罗伯塔·史密斯发表了一篇题为《杂乱无章的美元符号遮蔽了艺术》的文章，文中并无明显的讽刺意味。她写道："看着这些事让人痛苦，却没法不看，倘若你真的热爱艺术本身，你会感到深深的疏离。"另一位《纽约时报》的评论人也不甘落后，他发表了 2 000 字的长文《迷失在美术馆-工业综合体中》，猛烈抨击了金钱在艺术界的力量。这篇文章有电影《卡萨布兰卡》里雷诺探长的影子，文中说："我很惊讶，惊讶地发现这里正在赌博。"

这类艺术品的拍卖会往往会受到头版关注，平均每晚会有大约 750 人参加，实际出价的约有 35 人，可能另有 35 人会通过电话来报价。拍卖会上大概会有 60 件拍卖品，卖家可能是 40 人左右，因为有些卖家的拍品不止一件。直接参与拍卖的工作人员大概有 20 人，所以拍卖会实际上是 90 分钟的经纪人交易，最多会有 150 人（卖家、买家和工作人员）参与其中。这种商业活动被新闻界大肆报道，在伦敦和纽约每年举办两次，观众买票入场，其形式是完全一样的例牌菜。尽管出售的艺术品通常（并非总是）不一样，但参与者总是那些面孔。奇妙的地方在于拍卖行雪崩式的营销，令人喘不过气来的电子邮件和不断强调"市场"的新闻发布会，这种新闻发布会的目的是让媒体相信，这半年一次的竞拍

实际上与你这位读者，或与你这位艺术爱好者息息相关。金钱要比艺术好写得多，因为人人都知道一美元意味着什么。

只有报道中包含一个或几个与金钱有关的因素，即商业价值、投资历史、投资潜力、盗窃、伪造或是名人所有权，因而被认为有新闻价值，这时媒体才会讨论艺术。当博物馆失窃或疑似赝品的消息传出后，第二天早上我接到的第一个电话可能就是记者问我失窃品或伪造品价值几何。从来没人问过我艺术品本身的事。2001 年 9 月 12 日，在目睹了双子塔被毁和失去了一位密友后，尚在震惊中的我接到了一位记者打来的电话，让我吃惊的是他竟然问我双子塔中的那些艺术品价值几何。我怎么知道？为什么还有人关心这个？

在世界各地的美术馆中，大多数艺术品的买卖以私人交易的方式进行。比较好的画作在私人交易中的成交价格要比在拍卖行拍卖的价格高得多，而且不会受到新闻界的影响，因为它们不是公开交易——就像你买了双新袜子或连裤袜那样。

我们的文化似乎仍受限于新教的职业伦理，而美国决意让资本主义为每个人服务，因此美国会颂扬消费一切，以及任何价值高于其他事物的东西。当涉及农业、制造业、进出口，甚至是国际救援的时候，财政方面的考量或许是最恰当的，但是金钱也成了衡量文学作品（最畅销）、电影（最卖座）、剧院（运行时间最长）和艺术品（对于某位在世的／离世的／美国的／流行的／印象派的艺术家来说售价最高）的主要工具。

不管你喜不喜欢，我们在博物馆常常会被那些因高价而名声大噪的艺术家的作品吸引，站在那些作品前，要忽略这一点是不容易的。但要记住，市场并非历史，也不是品质的评判者。市场反映的是潮流、趋势和当下的有效性。虽然我绝对认同伟大的艺

品值得卖个高价，但仅仅因为两个人为了某件艺术品竞价到百万美元，就说它一定是伟大的艺术品，我绝不同意。

维多利亚时代最著名的画家之一是劳伦斯·阿尔玛-塔德玛，他的画技艺精湛，带着隐晦的情色，在我们眼中有些滥情；然而他不仅让其所处时代的权贵们为之惊叹，也让普通民众赞叹不已。他的画卖价超过 5 000 英镑（折合成今天的美元可是一大笔财富，当时一个木匠每年才挣 100 英镑）。也许，它和今天卖 2 500 万美元（这是 5 万美元年薪的 500 倍）的艺术品没什么两样。阿尔玛-塔德玛（连同维多利亚时代的许多画家）在名利双收之后变得无人知晓，这个转变迅速而明确。这种情况还会再次发生。

1983 年，31 岁的美国艺术家大卫·萨利画了《丁尼生》（Tennyson）。6 年之后，这幅画在佳士得拍卖行以 55 万美元的价格拍出。那时，他和朱利安·施纳贝尔、埃里克·费舍尔等几位艺术家一起雄踞艺术界的宝座，而此前这个宝座属于更有声望的老一代艺术家。1991 年，当艺术品市场暴跌时，文化风向发生了变化，赞誉也随之减少。这并不意味着萨利会永远被排除在伟大艺术家的行列之外，不过确实意味着当他的作品打破拍卖纪录时，有更多人关注了他的作品。我坚信，伟大的艺术品应该是昂贵的，但昂贵的艺术品并非必然是伟大的。惠特尼博物馆举办 2014 年艺术家回顾展时，杰夫·昆斯的作品吸引了 30 多万人参观，其中很多人去看自己映在巨大的气球狗模型（很像给孩子的玩具）那锃亮的不锈钢表面上的影子。2013 年，随着拍卖槌落下，这件作品（《气球狗》）的橙色版本以 5 800 多万美元成交，据佳士得拍卖行称，这是在世艺术家售出的最昂贵的作品。这件事在世界范围内都做了报道，但几乎没有一条新闻讨论这件艺术品本身的好坏。记者们通常认为，如果某件艺术品在拍卖会上"胜出"，那么它

必定是极品（不像职业拳击手，即使赢得了比赛，依然会受到犀利的点评）。

金钱的噪声淹没了艺术品本身。我将工作时间花在艺术品的买卖上，又将大量的闲暇时间花在对艺术品买卖的讨论上。这就是为什么在有机会逛博物馆的时候，我努力要打消商业方面的考量（"它可以卖多少钱？"）。艺术品挂在墙上，不是为了让我去给它估个价，也不是为了鼓动我对这位艺术家或艺术品捐赠者的罗曼史妄加揣测，更不是为了让我猜想这位艺术家对于这件作品有什么创作感想。它在那里，是为了让我真正地欣赏（而不仅是观看）——进入、全神贯注、沉思、享受（或不享受）、接受、拒斥、批评、鉴赏，而且有时会激发我去寻找更多与之相像的作品。

作为娱乐的艺术

艺术也不仅仅是娱乐，尽管当代艺术行业的许多方面似乎是名流文化和奢侈品行业之间的世俗联盟。不要被艺术家、经销商、收藏家或策展人给愚弄了，这些人的名字在八卦栏目中都用粗体字标示，但这么做并不会让与他们有关的艺术品变得伟大、有水准或有趣，只是让它们变得昂贵而已。

艺术品除了可以让人体验之外，还必须具备某种功能，这种观念深植于大多数博物馆的运作方式当中。无论赢利与否，博物馆都在与（其他）娱乐场所争夺公众的时间与金钱。现如今，大多数博物馆收入场费，特别展还另外收费，而且几乎所有收入都依赖于商店和餐厅。所以，它们的目的就变成了尽可能多地吸引参观者，这就需要通过市场营销来实现。各种形式的大众娱乐都承诺为观众提供一种特别的体验，无论是欣赏一场热门的百老汇音乐剧，还是在奥运会上为坡道滑雪运动员欢呼喝彩。它们承诺提

供多种娱乐。作为娱乐的艺术，其目的也没什么两样。

借着"我们相遇的时光"（It's Time We Met）这条广告语，纽约大都会艺术博物馆试图利用参观者在美术馆中拍下的照片创造一种期待感。这种做法巧妙地利用了流行的"自拍"（通过智能手机实现自我物化），后者已经不再局限于 30 岁以下的人群。当然，许多照片拍的是人们站在艺术品跟前（不是欣赏），还有许多照片拍的是养眼的情侣，这表明大都会博物馆是一个带上伴侣（或找个伴侣）参观的好地方。我不否认这一点，不过，或许伟大的艺术品应该置于博物馆广告的前景当中，而不应该被当作广告的背景。

我们是在收集经验，而非参与其中，这一点从我们在博物馆和美术馆中广泛使用相机就可以看出。我们对某件艺术品扫上一眼，然后告诉自己它是如此引人注目，以至于我们想记住它，于是立即给它拍张照片。具有讽刺意味的是，我们所经历的只是抓取图像，而非真的欣赏艺术品，而且拍照的经历常常就是我们记住的全部内容。

博物馆给我们提供的电子辅助设备越多，我们真正体验或记住的可能就越少。日本有座博物馆，里面有莫奈、毕加索和其他大师的一流画作，在其中还能发现一个很有创意的小工具。通过点击墙前面一个面板上的按键，参观者就能为特定的画作调整光线，创造出多种变化，比如：

冬日晨光：诺曼底

夏日黄昏：巴黎

春日午后：法国南部

玩过这个小工具之后，我忍不住想知道，有多少人会像记住

那个小工具一样记住那些画作本身。

科技的迅速发展确实减少了我们对专注的需求。我们可以（许多人也确实如此）在博物馆对着某件有趣的艺术品晃动智能手机，然后点击手机将影像捕捉下来，同时眼睛扫视着房间的其他地方。甚至，因为已经拍了照片，我们往往不等真正欣赏那件让人感到有趣的艺术品就走向了下一个目标。为了让这种经历更有纪念意义，或许我们、我们的朋友（或我们和朋友一起）还会站在那件有趣的艺术品前拍张照，但这么做其实是将那件艺术品降级为纪念品。自从允许游客在佛罗伦萨美术学院（藏有米开朗琪罗的雕塑《大卫》）拍照，有位导游把这里的日常景象描绘成"一场梦魇……人们现在会把各种名作围得水泄不通，争先恐后地往前挤，推推搡搡地拍照留念，然后连画都不看，就匆匆离去"。[2]

一些博物馆曾竞相争取最多的入场人数，如今它们开始担心自己世世代代承诺要保护的艺术品的安全了。2013 年，位于圣彼得堡的艾尔米塔什博物馆接待了 310 万名游客，博物馆对游客人数没有设置上限，除非碍于空间上的限制，"或冬日衣帽间里挂衣架的数量"有限。[3]负责游客服务的人员这样告诉《纽约时报》：

> 如此多的参观者对艺术品不利，而且对那些前来欣赏艺术品的人而言，这会让他们感到不适和有压迫感。值得感恩的是，没有发生什么不好的事，感谢上帝将我们从灾难中拯救出来。[4]

没有大量收藏品的博物馆主要靠借用艺术品来组织展览。它们知道，为了最大限度地吸引人来参观，品牌化是必不可少的。顶级品牌包括伦勃朗、达·芬奇、莫奈、毕加索和沃霍尔。

就像是抢到一张售罄的百老汇热门剧的门票一样，参观某个博物馆的名作展览能让人们获得社交上的资本，特别是对从其他地方来的参观者而言，他们可以说自己看过那次展览。1992年，纽约现代艺术博物馆举办了一场宏大的艺术品回顾展，展出的是亨利·马蒂斯的画作。开展几周之后，在达拉斯，我参加了在某位著名收藏家的家中举行的晚宴。有20多位宾客受邀参加，女主人说她刚看完马蒂斯的作品展，由此开始了谈话。不过，在看过展览的人和没看过展览的人之间出现了一道社交鸿沟。除了模棱两可的套话之外，人们并没有论及艺术品本身。参观过展览就够了。

随着博物馆的营销变得越来越成功，街区周围排起了等待入场的长龙，许多博物馆丧失了一些平等意味，这或许跟它们创始人的期望相去甚远。2013年，人们涌向所罗门·R.古根海姆博物馆，为的是观看詹姆斯·特瑞尔成功而精美的展出。詹姆斯是一位以光线为载体的当代艺术家。这位艺术家非常注重营造一种有助于静心沉思的氛围，让人们在光与色的微妙变化中体会其效果。我第一次去参观，是在某个工作日的早上。博物馆里挤满了人，没有人能凝视艺术品，更不要说沉思了。人们用各种语言兴奋地聊天，几个试图维持秩序的工作人员不时喊着"禁止拍照！"，这让人们聊天的声音更大了。

然而，就像航空公司现在对过去的免费服务（比如一顿飞机餐，托运行李）额外收费一样，如果你支付年费，博物馆就会提供一种更好的服务体验。我是古根海姆博物馆的会员，所以几天以后，我太太维多利亚和我与30来位志趣相投的富裕纽约人一起，享受了晚上参观特瑞尔作品展的时光。那一晚，我们经历了非常奇妙的体验：宁静，平和，宛如新生。我们还拍了一些照片。

由于激烈的宣传营销和以游客的数量作为衡量博物馆成功与

否的标准，博物馆自食其果。如今，不管有没有错峰票，参观成功的展览，通常都会变成在拥挤的人群中匆匆瞥一眼艺术品，特别是那些被管理人员预选为值得进行语音解说的作品。

尽管语音解说不断增加，但我还是经常看到人群由博物馆工作人员或志愿讲解员领着，从一幅画前走到另一幅画前。不久前，我在巴塞尔美术馆一个宽敞的印象派画廊里参观，当时还有不少游客，包括一个大约 10 人的旅游团，有位法语导游正在为他们大声地讲解。就在我和同伴就乔治·布拉克的画作小声交谈时，那位导游从房间的另一头向我们大喊，要我们保持安静！

同样，视觉干扰也是个问题。对我来说，主要问题在于墙上的标签。它会引人注意，提醒我们某件艺术品是"由"某人创作和"关于"某事的。即便我们忽略它，在我们观看某件艺术品时，这个标签仍然会出现在我们的视野范围内。（不错，对此话题，我相当痴迷！）

在最近一次参观密苏里州堪萨斯城的纳尔逊-阿特金斯艺术博物馆时，我很高兴地欣赏到了马克·罗斯科的一幅佳作。所有伟大的艺术品都应该供人纯粹地欣赏，罗斯科这位艺术家的视角尤为纯粹与微妙，其画作的颜色和形式所拥有的力量与带给人的共鸣，只有当画作"裸露"在墙上时，才会充分发挥作用。遗憾的是，我发现在堪萨斯城几乎无法把注意力集中于这件艺术品。我可以设法（经过长久的练习）把距离那幅画的右边不到 10 英寸*的标签屏蔽掉［这幅画的标题不太醒目，它的名字叫《无题第 11 号》（*Untitled No.11*，1963）］，但无法克服墙上突出来的大约 2 英尺**高的、环绕着该艺术品的那个白色铁栏杆的干扰。

奇怪的是，在另一个展厅里，我

* 1 英寸 = 2.54 厘米。——编者注
** 1 英尺 = 30.48 厘米。——编者注

马克·罗斯科的《无题第 11
号》（1963）
纳尔逊 – 阿特金斯艺术博物
馆，堪萨斯城，密苏里州

可以坐着（罗斯科作品的展厅里没有长凳），还有空闲时间（大
约 10 分钟）盯着莫奈晚期的一幅瑰丽的画作《睡莲》慢慢看。
这幅画尽管有 6.5 英尺高，14 英尺宽，却没有栏杆围着。就在我
欣赏它的时候，有对年轻夫妇以画为背景拍了照，他们的背部离
那幅精致画作的表面不过 1 英寸的距离。通常，把画作借给博物
馆展出的那些收藏家都会要求后者有严格的安保措施，但罗斯科
和莫奈的作品由纳尔逊-阿特金斯艺术博物馆永久收藏，所以这
让我有些困惑，好像其中一人的作品比另外一人的更容易接近。

　　我完全理解安全上的需要以及防止各个年龄层的艺术狂热爱
好者接近艺术品的必要性，但这就是博物馆雇用安保人员的原因
吧？事实上，那次参观纳尔逊-阿特金斯艺术博物馆时，两次有游
客过来问我问题，这让我困惑不已，直到我意识到大多数安保人
员是和我年龄相仿的男性，而且和我一样穿西服、打领带。我很
乐意帮忙，尽管当一对夫妇问我他们能否拍照时，我知道答案是

"可以"，但我还是忍不住说"不行，要用眼睛欣赏"。

20 世纪 60 年代，现代艺术博物馆游客的问题由当时的安保人员索尔·莱维特和罗伯特·曼戈尔德回答，二人都在有生之年见到各自的作品被永久收藏。布莱斯·马登亦是如此，他那时是纽约犹太博物馆的安保人员。博物馆的安保人员与普通民众的互动交流要比博物馆的其他任何工作人员（包括馆长本人）多得多，所以他们的作用需要加强，而不是以护栏代替他们。在某些情形下，只有当有人离作品太近的时候，让人分神的警报才会大声鸣响。

近年来，博物馆逐渐沦为娱乐场所。直到 20 世纪末，许多美国博物馆所提供的仍如小说家兼散文家扎迪·史密斯（在谈到一个运转良好的图书馆时）描绘的，是"一个你不必为了逗留一会儿就买些什么的室内公共空间"。接下来她说："在现代国家，只有很少的地方才能做到这一点。我唯一马上想到的另一个地方，只有相信全能的造物主才有资格变为其成员。"[5] 布莱克·戈普尼克在《艺术新闻》（Art Newspaper）上写道："在作为图书馆的博物馆里，你可以选择看什么和怎么看，不过这些正在被作为游乐园的博物馆取代，去那里的游客都被游乐设施绑定了。"[6]

达拉斯艺术博物馆的前任馆长是麦克斯韦·L.安德森，他受盖蒂领导力中心之托研究"艺术博物馆的成功标准"。他的研究结论直言不讳，其中提到，现在美国许多艺术博物馆（它们的文化传承来自其 19 世纪粗犷但更为慷慨的创办者）的资助人"自称'风险慈善家'"，"他们衡量在非营利组织中的投资价值，就像他们在做风险投资一样"。[7]

尽管安德森认为他所说的"体验的品质"是博物馆最重要的目标，但这也是最难衡量的目标（特别是对风险慈善家而言）。安德森认为，仅仅记录会员人数和参观人数的衡量标准带有欺骗性，

"因为它们类似于更为人熟知的市场（比如故事片）的标准，后者易于记录和报告，而且可能会以一种正面的方式呈现出来"。他提倡采用的是可以衡量博物馆的核心价值、使命，以及组织与财务健康状况的标准。[8]

许多博物馆从购买和展览艺术品的机构向娱乐中心转变，这显然是规划与政策的结果。2014 年，我在泰特现代美术馆看了一个恢宏的作品展，即"亨利·马蒂斯：剪纸"。大厅里的一个橱窗引起了我的兴趣，里面展示着一座新建筑的设计模型，该建筑由瑞士建筑师雅克·赫尔佐格和皮埃尔·德梅隆设计，被二人称为"伦敦天际线上的新地标"。令我困惑的是，一些尚不存在的东西竟然可以成为一个地标，或者竟然存在"新"地标那种东西——我是个好找碴儿的人。模型的说明文字显示，未来博物馆的目标是"重新定义 21 世纪的博物馆，集展示、学习和社交功能于一体"。

我想知道，用"展示"这个词是不是一个经过深思熟虑的公关决定，用来尽量减少博物馆作为展览空间的传统功能。对我来说，"展示"这个词意味着浏览，而非沉思。"学习"这个词没问题，学习终归是好的，但其意思非常含糊。"社交功能"这个词最为凶险，它涵盖了多种可能性，从不起眼的自助餐厅到婚礼和公司宴会，不一而足。这种对博物馆功能的重新定义，似乎放弃了对地方、国家或国际社会的艺术与艺术家的积极支持。

博物馆和旅游的同步性是一种既定规则。明尼苏达州的达尔文镇（人口约 350）以拥有一座博物馆（以及一个礼品店）而自豪，这座博物馆里有一个重达 17 400 磅*的麻线球（ball of twine），这是弗朗西斯·约翰逊花了 29 年时间才绕出来的。法国巴黎（人口约 220 万）

* 1 磅 ≈ 0.454 千克。——编者注

以拥有 35 000 件艺术品的卢浮宫而自豪，其中一件出自列奥纳多·达·芬奇之手，就是众所周知的《蒙娜丽莎》，它永远是无可争议的"到此一游"的金牌作品。

21 世纪，世界上正经历经济增长的部分地区不是在发展新城市，就是在重建老城市，它们敏锐地意识到博物馆是旅游业和城市发展的关键。以阿布扎比的萨迪亚特岛为例，那里不仅拥有一座规划中的国家博物馆，用以纪念该地区的文化与建国者，还有上面提到的巴黎卢浮宫、纽约古根海姆博物馆特许经营的分支机构。

几个世纪以来，艺术一直发挥着这种功能。从 17 世纪中叶到 19 世纪末，富有的欧洲人会以一次国都大周游来结束他们的教育生涯，在这场奢华的旅行中，他们好吃好喝，住在彼此富丽堂皇的家里，欣赏各自收藏的艺术品以及教堂里文艺复兴时期的瑰宝。

当火车旅行越来越普遍，许多国家博物馆恰好也建立起来，普通民众可以开始模仿那种朝圣式的做法。那时人们出行的动机是复杂的，就和现在的情形一样，这种旅行（无论是当地的还是国际的）在社交方面一直起着重要作用。

20 世纪 80 年代，我开始走访日本时，得知有一座博物馆专门展出玛丽·洛朗森的作品，这让我兴致大发。洛朗森是法国画家，她笔下的年轻女郎穿着绚丽多彩的服装，极具魅力，别具一格。她是一位才华横溢的艺术家，但她的历史地位可能还不足以专享一座博物馆。有人告诉我那座博物馆收藏了某位热心的收藏家的藏品，那位收藏家还在附近开了一个温泉浴场。那个年代，一对年轻的未婚情侣称要在长野县的山间度假旅馆中共度周末是不合宜的，但要是告诉父母他们是去参观附近的玛丽·洛朗森博物馆，

人们便完全可以接受。日本可能是所有国家中最喜欢访问艺术圣地的国度。福冈伸一先生是分子生物学家，也是约翰尼斯·维米尔的头号粉丝。他在纽约为自己安排了一个教席，这样他就可以在弗里克博物馆欣赏来自荷兰莫瑞泰斯皇家美术馆的荷兰绘画杰作展了。值得一提的是，《纽约时报》刊登了一篇关于福冈先生的报道，那篇报道比其对展览的评论篇幅略长，而其对展览的评论不出所料地以维米尔的画作《戴珍珠耳环的少女》为主题，并且以这样一句更有《纽约邮报》特色的话语作为开篇："……她回来了，那个戴着头巾与圣诞宝石的姑娘……"[9]

我反对博物馆变成娱乐中心，而且毫不怀疑这种趋势会继续发展下去。许多敬业的专业人士，包括博物馆馆长和策展人，都坚定地反对这种趋势，但又受制于追求增长和票房成功的受托人。这毫不奇怪，因为在 21 世纪，企业文化不仅成功地接管了博物馆和拍卖行，还降低了各类艺术的门槛。

然而，在每个主要城市都有一些地方，欢迎公众免费欣赏来自世界各地和各个时期的有趣（有时甚至是伟大的）艺术品，在那里没有铜臭，除非你瞥到了前台通常不那么显眼的价格表。具有讽刺意味的是，这些都是商业性质的美术馆。当然，为了让像我这样的艺术品经销商能有饭吃，商业交易一直在这些场所进行，不过通常是在私人办公室里进行，既不会被看到，也不会被听到。你可以（甚至被鼓励）在美术馆里随意走动，工作人员也不太可能会打扰你，除非你拿着爱马仕亚光鳄鱼皮铂金包或金顶手杖。

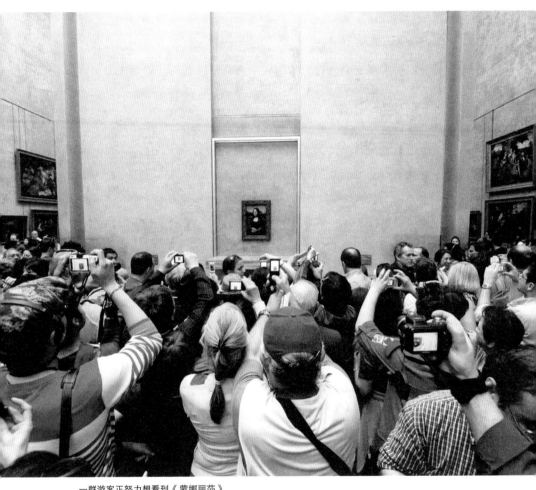

一群游客正努力想看到《蒙娜丽莎》
该作品出列奥纳多·达·芬奇之手，收藏于卢浮宫博物馆，法国巴黎

作为声望的艺术

很少有收藏家会承认他们获得艺术品的唯一动机是为了炫耀。在与那些收藏家朋友兼客户相处了大半辈子之后，我知道大多数收藏家的动机其实很复杂，他们既被艺术品吸引，又看重其投资前景及其引起的关注。有些人对自己收藏的作品秘而不宣，或许因为他们天生害羞，又或许是因为他们不喜欢引起太多人注意。许多欧洲的收藏家便是如此。

美国的收藏家通常喜欢将自己收藏的艺术品借给公众展览，而且喜欢邀请人们到他们家里参观。当旧金山现代艺术博物馆于1995年重新开放的时候，当地知名的收藏家纷纷打开自己的家门，通过一系列的茶会、鸡尾酒会和晚宴来向参观者"炫耀"他们的藏品。在美国社区，炫耀上等的私人藏品是一种悠久传统。在这方面，得克萨斯人尤为热情。

从声望这个角度来看，对"你去现代（艺术博物馆）看过德·库宁的展览吗？"这个问题的理想回答是："看过，但也可以说没看过。当时，我在开幕式现场，但人实在太多了（挤满了像我这样的重要人物），所以我需要回去再安静地看一次（不过，我怀疑自己可能没空儿）。"我们都喜欢炫耀，而且喜欢参加艺术展的开幕式，因为开幕式可以揭示出某个群体的等级次序，但实际上开幕式是感受艺术最糟糕的方式。那种氛围决定了人们只看一眼就做出反应，大声做出正面评论，低声说些反面观点，还不断受到干扰。

博物馆的市场部门对其所能提供的声望元素非常敏感，所以推出了不同等级的会员，允许普通的艺术爱好者（非收藏人士）以免税捐赠的方式来提升他们的等级，并受邀参加一些专属性递增的活动——策展人的讲座、招待会、酒会以及与馆长的见

面会。

一切都很好，但与单纯地欣赏和感受艺术品本身相去甚远。在这方面，博物馆提供了许多"辅助观看"的活动，不是为了老年人，而是为了那些认为自己在审美方面太弱而无法独立观赏的人。

不幸的是，就如有些人因为社会声望而被艺术吸引一样，也有许多人因为认为艺术是一种势利的玩物而轻视对艺术的兴趣。自负的艺术史家伯纳德·贝伦松曾被问及一个问题："艺术为了谁而存在？"对于这个问题，伯纳德的回答是"像我们这样的人"，他指的是他本人、收藏家，以及那些靠贩卖他的观点而发家致富的经销商。

与其承认我们可以为了艺术本身而享受艺术，我们更愿意说艺术的实际好处是赋予社会身份。（这才叫真势利！）如果我们稍稍变换一下思维，把唤醒感官也当成现代艺术的一种实际好处呢？这个好处更有包容性（投资者和拼命想挤入上流社会的人也不会被排除在外），因为我们有数百万人可以轻而易举地进入现代艺术场所，而且花费极少，甚至没有花费（除了去那里的费用）。或许我们需要说服自己，现代艺术的主要功能在于激发各种情感：从狂喜、快乐与高兴到厌倦与困惑，再到不安、焦虑和厌恶，不一而足。为什么我们会感到厌恶呢？答案是，只有尝试过，你才知道。

我们的文化容忍，甚至鼓励男男女女沉迷于音乐和食物，但在艺术上却划了界限。在艺术面前变得焦躁不安，这一点儿也不酷。至少在美国是这样。一些欧洲人可能仍然承认自己患有以法国伟大的小说家司汤达的名字命名的那种综合征*。当年参观圣十字教堂时，司汤达声称：

* 此处指"司汤达综合征"（Stendhal's Syndrome），因过度欣赏艺术品而引发的症状。——编者注

一想到要去佛罗伦萨，我刚刚看过的那些伟人的坟墓近在咫尺，一种狂喜油然而生。我沉浸在对崇高之美的沉思中，我近距离地看到了它——可以说，我触摸到了它。我已经触碰到那种情感，在那里，艺术的神圣之情与激烈的情感相遇。从圣十字教堂出来的时候，我心有余悸（在柏林，他们称之为"神经受到了冲击"）。生命已离我而去，行走时，我害怕跌倒。[10]

撇开 19 世纪那种夸饰的辞藻不谈，我们必须得承认，这个自白不是一种智识上的自负，而是由艺术引发的真实情感波动。100 年来，我们是否已经发生极大的变化，以至于如今那种情感上的反应似乎不只是荒谬，甚至是讨人嫌了？如果是这样，那么我们不仅忽略了伟大艺术品的意义，而且显示出了我们在情感方面的不足。如果一位艺术家不努力让我们的情感超越平凡，那么他的作品还有什么价值可言？我们可以用艺术赚钱、娱乐自己和炫耀，但除非它超越了这些功能，否则就不值得我们关注。

作为教育的艺术

> 正如我所想，马克·罗斯科。你看这个——它看起来真的很简单。但现在它值很多钱。我们还在艺术史里研究他。
>
> ——一个大学生对另一个如是说，
> 达拉斯艺术博物馆

38

你是怎么学习艺术的？当你还是孩子的时候，是否足够幸运，家里刚好有上好的艺术品，哪怕是复制的艺术品？如果你在读本书，这意味着你在生命的某个阶段经历了一些事情。许多收藏家告诉我他们教育中的"艺术鉴赏"让他们感到无聊至极。那么，是什么改变了他们的观念呢？或许，是在现实生活中与一件艺术品不经意又适时的邂逅。

每个学龄前儿童都有乱涂乱画的天赋（而且无论他们涂画出来的是什么，总被说成杰作），但让我震惊的是，在这种天赋与"著名"艺术家的名字和年代，以及他们的"真正"杰作之间存在着可悲的脱节。许多现代艺术家受过儿童视觉语言的启发。先给我们的孩子看看这些作品，然后让他们自己去建立联系，会怎样呢？

关于艺术品，你能对一个小孩子说出的最有教育意义的话就是："你看到了什么？你的感受如何？"用自己的话来描述我们所看到的（即使是对自己说），是与艺术进行真正交流的至关重要的第一步。老师鼓励孩子去描述一件艺术品，比他们告诉学生某件艺术品的意义或者它是关于什么的更有价值。小孩子彼此交流他们从同一幅画中看到的不同内容会让他们兴奋不已，这种兴奋能点燃持续一生的热情，远胜于在听人解释某件艺术品时的坐立不安。从孩子们对各种艺术（特别是现代艺术）的无拘无束的反应中，我们可以获益良多。与大多数成年人相比，孩子离自己的感受更近，而且更容易将它们表达出来。尚未知晓社会认为的复杂艺术是什么，这是一件幸事。在告诉他或她那些艺术家的名字以及他们的名气之前，一个 5 岁的孩子能够享受自己想要的东西，不要忘了，说出皇帝没穿衣服的是一个孩子。

孩子最先是通过玩耍来学习的。所有的艺术都源于玩耍。孩

子最早学习艺术是通过画画和做手工。我们生来就渴望无拘无束的形式和色彩，在婴儿时期，这种渴望就毫无间隔地融入了我们的生活——我们看到的、感觉到的和所创造的。从蹒跚学步时，我们就开始乱涂颜色，乱做东西。走进任何一位努力工作的艺术家的工作室，你会发现同样的情形：乱作一团。但从这种混乱中也产生了"艺术"——强大、精致、率真、生动，可以理解，又不可思议。

学习如何欣赏艺术的最佳方式，特别是当你还只是一个孩子的时候，最简单的做法就是单纯地欣赏它。这是真的。我没有通过让孩子看自行车的图片或告诉他们自行车的原理，来教他们骑自行车。孩子有惊人的文字能力，也有出奇的想象力，这两种能力是成年人应该培育的。可以说，体验"鲜活的"艺术好过翻看艺术图片，无论它们是书上的还是屏幕上的。

博物馆里可能有专门为儿童而设的展厅或项目，但倘若有人监管的话，孩子们最好还是别去那些地方。遗憾的是，他们无法触摸雕塑，尤其是特别结实的那种，因为在亨利·摩尔的巨型铜像上爬行会有一种非常独特的感受。在我女儿比阿特丽斯 4 岁时，我们受丽莎·德·库宁之邀参加一个派对，这个派对是在东汉普顿她父亲威廉·德·库宁的工作室里举办的。工作室外边有一座纪念青铜雕塑——《坐着的女人》（*Seated Woman*，1969—1980）。雕塑放在一个旋转的底座上，整个下午，它都在慢悠悠地转动，小孩子在上面爬来爬去。

在那以后的生活中，再遇到任何青铜雕塑，他们都会本能地明白它的质感是怎样的，这就是进入某件艺术品的全部过程。在孩子们被教导艺术是由信息、文化和金钱构成的之前，他们都能很快地融入艺术，而且不会因为表达自己的看法而尴尬。在孩子

有机会欣赏并形成自己的想法之前，就把"杰作"带入他们的视线，这往往会产生一种令人生畏的效果，会在以后的人生中限制我们当中的一些人。

对于那些鼓励孩子以体验并融入其中的方式来欣赏艺术的学校和博物馆而言，我们这么说是不公平的，但是许多受众兼有成年人和儿童的博物馆，其项目的主旨是"我们知道你不知道的东西"，而且在你能够欣赏我们墙上的艺术品之前（或者在你看的同时），你应该听听我们说的。

对许多孩子而言，嫩枝弯得过早了，以至于他们觉得如果不先看看标签的话，就不能去看一件艺术品。我们鼓励幼儿做记号，无论那些记号多么乱，我们都会给他们鼓掌。即便是在低年级阶段，练习欣赏也有助于培养孩子视觉上的敏锐度，而这种敏锐度往往会因识别力的增强而减弱，因为在练习识别的过程中，孩子了解了艺术品的细枝末节，却没有机会体验艺术品本身。当孩子学会读写时，"艺术"就成了一连串艺术家的名字，除了极具天赋的人以外，其他人深刻体验的潜能都被压制。有名的艺术家被当作成功的标准，我们的文化甚至会告诉小学生有些艺术品价格不菲。事情就变成了这样。

不用任何语言，一个 5 岁的孩子就能享受她在做的事情，带她到博物馆时，她不需要别人为她讲解乔治·修拉、保罗·克利或弗朗茨·克林的作品。但可悲的是，5 岁正是大人让孩子意识到这样一件事的年龄：她那被赞赏的、涂得污渍斑斑，却被精心装裱、贴在冰箱门上的画作，与我们带她去博物馆和美术馆看到的著名成人艺术家的作品截然不同。这便是症结所在，因为孩子的作品与成人的作品无疑是一样的，不同之处就在于，那些年纪稍长的艺术家能以同样基础的方式提供一种深刻的体验。这需要精

神、心理和身体上的技能，以及随着年龄增长和反复练习而拥有的娴熟。

马尔科姆·格拉德威尔在他的著作《异类》（*Outliers*）中提出了一个"一万小时法则"，这条法则被误解为任何人只要练习1万个小时，就可以成为大画家、大音乐家或是国际象棋大师。但愿如此！格拉德威尔解释说："练习并非成功的充分条件……重点在于，自然能力的显现需要投入大量的时间。"[11]

马蒂斯的母亲在他卧病在床的时候让他画画，我所知道的很多艺术家都会感激一位家人、朋友或老师，这些人鼓励他们"玩"，并给予他们支持、建议和素材，有些还让他们去博物馆，为的是培养他们对创造艺术的过程、途径和旅程的热爱。

可悲的是，我们当中的许多人很快便意识到，我们最初画画的种种努力其实与"真正的"艺术毫无关系。前面提到的埃伦·兰格写道："从幼儿园开始，教育的焦点通常在于目标，而非实现目标的过程。"[12]无论是创造艺术还是真正地欣赏艺术，以目标为导向的心态都是巨大障碍。兰格解释道，当孩子们问"我可以吗？"或"如果我做不到会怎样？"时，占主导地位的是对成败的忧虑，"而非……孩子生而旺盛的探索欲"。[13]

此外，兰格还说，注重结果的教育方式通常会无条件地呈现事实。但关键是，迷人的现代艺术需要拥抱创造性的不确定性：一个物体或形式可能是这样的，但也可能是那样的，就如我们接下来会看到的。

让儿童直接接触艺术品，同时避免以外在的信息去左右他们的判断，这会给学生和老师带来丰富而有益的体验。孩子无须知道他们正在欣赏的艺术品的名字，就可以告诉我们它让他们想到了什么，带给他们什么感受。如果尽可能地减少督促，让孩子自

保罗·克利《穆尔的叫喊者》(*Ventriloquist and Crier in the Moor*)

作于 1923 年，水彩，油墨转印，以油墨镶边，裱在硬纸板上，41.9 厘米 × 29.5 厘米，大都会艺术博物馆，伯格鲁恩·克莱收藏，1984 年

由地对艺术品做出反应，那么他们对现代艺术的表达能力可能是惊人的。

关于这一点有一个突出的例子。1966 年，我对亚拉巴马州塔拉迪加学院进行了一次难忘的访问。纽约现代艺术博物馆组织了英国艺术家布里奇特·赖利的纸上作品展和学校巡回展。塔拉迪加学院问是否有人可以做演讲。当时，我在代表赖利的美术馆工作，而且因为我对她和她的作品了解得比较多，现代艺术博物馆问我是否可以。那些作品都非常小，却有着大型绘画般的黑白细节，那些画作在伦敦和纽约被视为"欧普艺术"（Op Art）的一部分，"op"代表的是"optical"（视觉效应），用来表示令人眼花缭乱的抽象作品。赖利精心校准、密集排列的黑白波浪线条引起了一种不断运动的感官上的刺激。

上午，我给学院的学生做了演讲，有位教授过来问我可否考虑在午饭后给一群前来欣赏展览的学生讲讲。我说乐意至极，于是他煞费苦心地告诉我不要对他们期望过高，因为他们大多是来自农村地区的中学生，在知识和教养方面远远落后于纽约市的同龄学生。他根本就不懂！

孩子们来了，他们在美术馆里转来转去。他们的举止不算好，吵吵闹闹的。当我让他们坐在地板上专注于绘画时，情形就变得很不一样了。开始时，我试着告诉他们一些基本信息，但突然之间，他们接二连三地彼此聊了起来，迫不及待地告诉我他们看到了什么。他们对艺术家的名字、欧普艺术，或者这些作品是草图还是成品，又或者任何与"艺术"有关的东西，全都兴趣寡然。他们对作品的视觉效果深深着迷，而且毫不羞怯地描述他们在作品中看到的运动，以及这些运动带给他们的感受——当然，每种运动带来的感受都是不一样的。他们直接

进入艺术品本身，用眼睛和灵魂。

到了中学，在"学生的涂鸦作品"（宽容点说，是"工作室艺术"）和他们被教育要认识的伟大艺术史上的部分作品之间会出现巨大的鸿沟。这时，博物馆和美术馆中的艺术品开始变成知识而非体验。学生们因为能够辨别出创作者与年代，辨别出古代、中世纪和文艺复兴时期的艺术品而受到嘉奖，但是这些艺术品通常不是被看作其本身，而是被当作历史课的插图而已。

说到现代艺术，许多老师会假定它必须能被解释，无论是在被看到之前还是在被观看之时，这就向学生暗示了现代艺术有其"法则"，就像语法或几何法则那样。一位老师可以把雷克·莱尔顿的"埃及守护神"系列（The Kane Chronicles）布置给即将上六年级的学生作为暑假读物，开学之后，他找个学生谈谈这本书就行了，但如果布置的作业是欣赏胡安·米罗常在纽约古根海姆博物馆中展出的杰作《耕过的田地》（The Tilled Field），情况就会不同。

如果老师开始喋喋不休地谈论风景画、超现实主义，甚至还有西班牙历史的话，那么这幅杰作的戏剧性、动人心弦之处及其纯然的一体性就会变成泡影。更糟糕的是，老师说："艺术家的意图在于……"首先，没人知道艺术家的意图是什么，通常包括艺术家本人。在创作《耕过的田地》时，米罗给朋友写了一封信，信中所谈的内容与绘画有关："我设法摆脱了自然的束缚，这些（风景画）与表面的现实世界毫不相干……"[14]然而，他继续说，它们看上去更像是现实的风景本身，而非取材于自然。换言之，现实与非现实同时存在，这句话被写出来时毫无意义可言，但在画布上却有完美的意义。

许多艺术家是在事后追述的，根据我的经验，他们最诚恳的

回答往往是含糊其词的，或像米罗那样模棱两可。这与设计中的创作不同，在设计过程中，娴熟之手循着大脑中的蓝图，而在原创型的艺术创作中，娴熟之手只是想象力的转化器。如果有什么可以遵循的话，那就是接连不断的变化，其进程或迅速或缓慢，因为灵感与行动会相互催化。

接下来，我会讨论我所说的"先入之见"，或者说是信条，有些既不合理也不正确，它们或许会扭曲我们对艺术的态度。其中最具破坏性的一条被不称职的教育人士给强化了，即现代艺术有其确定的意义，而且是可以被传授的。兰格评论说："在大多数教育环境中，世界的'真相'被表述为无条件的真理，其实更适合被视为概率性事件（在某些条件下是真理，在另一些条件下则不是）。"[15]尤其是在艺术教育中，必须要有条件地理解意义，不是将其理解为事实，而是理解成可能性、假设和阐释——一切取决于语境。

当权威人士解释某件艺术品的时候，我们要有勇气告诉自己，他的解释只是一种意见，真理只存在于我们所看到的。真正地融入艺术，意味着要发现那件艺术品对你（或许只对你一个人）来说意味着什么。那件艺术品对其他人（包括艺术家在内）的意义当然是有趣的，却不能取消你自己的体验。

詹姆斯·埃尔金斯是对艺术最有洞察力的评论家之一，他完全理解艺术在教学方面的惊人力量和难以名状的魅力。他写道："这个世界充满了我们未见的东西，当我们开始注意到它们时，我们会发现自己以前能看到的东西是何等之少……就好像我们看到的东西过于丰富和强大，倘若没有细致的法则和限定，我们便无法沉醉其中似的。"[16]

如果我们向孩子展示一本书里一幅画的照片，并向他解释

46

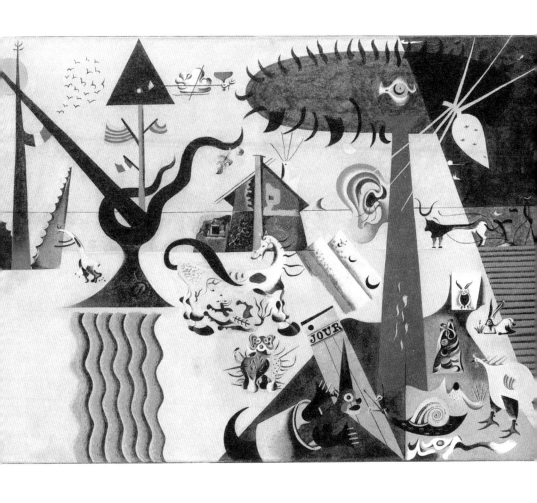

胡安·米罗《耕过的田地》
作于 1923—1924 年，油画，66 厘米 × 92.7 厘米，古根海姆博物馆，纽约

这幅画是哪位艺术家创作的、它是什么意思，我们就是在把艺术当作一种学习。相反，如果我们带孩子到博物馆去，让他们选择一些自己喜欢看、乐意谈论的东西，我们就是把艺术当作一种体验、一种生活。此外，正如研究表明的，做选择的机会能增加动力。[17]

埃尔金斯还指出，在课堂上学习艺术的一个主要缺陷是："艺术史书籍倾向于一遍遍回顾相同的图像。"[18]这些画通常是大型博物馆可供出版的艺术品，它们有助于将博物馆"品牌化"并吸引游客。因此，学生就会将凡·高和看了一次又一次的《星空》（1889）联系在一起，当他的班级参观现代艺术博物馆时，每个人都会盯着《星空》，或许会忽略掉旁边同年的作品《橄榄树》（*The Olive Trees*）——一幅同样有力但没那么有名的画作。

到了高中，我们通常会遇到特定艺术家的"代表作"，比如威廉·德·库宁的《女人 I》（1950—1952）和安迪·沃霍尔的《康宝浓汤罐》（1962）——我在本书中又一次引用了德·库宁。想到那些常被出版的艺术品没什么错，只要你真的花时间融入其中。

与此同时，我们应当去寻找这些艺术家的其他作品，这些作品可能也会强烈地触动我们（或许让我们更受触动，因为没有陈词滥调去评论它们）。特定的画作（或雕塑）成为代表作，不仅因为它们是某位艺术家作品中的上乘之选，还因为它们被那些有着大量展览、出版和营销项目的知名机构拥有。精选作品并不总是基于策展上的专业知识或评判共识。最常被复制的艺术品能成为代表作，往往只是因为它们碰巧最先被博物馆收藏。

平庸的学校制度有许多缺点，其中之一就是完全忽略了艺术，而不那么平庸的学校制度其失败之处在于，就像学校的几乎所有

学科一样，艺术学习与"书中自有黄金屋"（或至少是奖励制度）联系在一起。

到我们成年的时候，大多数艺术品被埋葬在"历史"这一通用标签之下，对我们来说，它们已不复鲜活。最近，我向一对正在寻找埃德加·德加佳作的年轻夫妇展示了一幅精美的粉彩画，画中两位女性正在一家帽子店里交谈。那位妻子说，它"看上去太过时了"，她的意思是，两位女性的宽大的帽子和蓬蓬袖过多地呈现了 19 世纪晚期的风格。这对夫妇对裸体画的反应更好，因为其中没有（或很少有）关于那个时代的线索，裸女在每个时代都差不多。芭蕾舞者的画也很合适，因为传统的芭蕾舞服饰对我们来说仍不陌生。

一幅画会告诉我们孕育它的文化，历史学家会着迷于此，更不用说它跨越时间的特质了，不过伟大的艺术品既可以照亮孕育它的文化，也可以超越那种文化。如果我们对拿破仑的外表和衣着感兴趣，我们可能会求助于艺术品（绘画作品是历史书上很好的插图），但我们的目光必须超越时代的风尚。历史知识只是艺术品的副产品，而不是让艺术品变得重要的东西。

伟大的艺术品向"我们"表达了我们存在的诸多方面，无论这个"我们"是古埃及的阿肯那顿（Akhenaten）宫廷，还是"一战"后生活在巴黎和柏林混乱而满目疮痍的社会中的人。漫步于大都会艺术博物馆的埃及美术馆，我们可以轻松地走进历史，不用读什么，也无须听什么。同样，不需要历史书，马克斯·贝克曼、乔治·格罗兹和奥托·迪克斯等德国艺术家的作品展会直接告诉我们在魏玛共和国中有些东西正在变质。

不幸的是，那些常被用来为历史服务的艺术品极少是杰出的作品，不论它们看上去对某种历史场合诠释得多么好。《华盛顿横

渡特拉华河》（*Washington Crossing the Delaware*，1851）这幅画绘于德国，是在所描绘的事件发生 75 年后创作出来的。该画出自伊曼纽尔·洛伊茨之手，它是美国高中历史书的固有内容，也是大都会艺术博物馆中学校团体访问量最大的画作之一。这幅画记录了一个在美国独立战争中具有转折意义的真实事件，在美国无可非议地受到尊崇。无论有没有受到其爱国主义情怀的激发，许多人对它作为艺术品的一面无动于衷。如果教科书用的是 1953 年美国艺术家拉里·里弗斯同名同主题的画作，那么课堂上对历史与艺术的讨论会是多么激烈。拉里·里弗斯的作品用重复与分裂象征 20 世纪中叶的文化，更容易引发讨论。

人们说，洛伊茨受到启发重塑美国历史上的这一关键时刻，是将其作为一种政治宣言，对 1848 年出现于欧洲的革命精神报以同情。假如他真实经历了发生在遥远的 1776 年的那一事件，或许他的这幅画会表达出更为深邃的情感。或者，想一想雅各布·劳伦斯的作品，他最为著名的作品是画在硬板上的 60 幅小画，合称"大迁徙系列"（Migration Series，1940—1941），是在他 25 岁时完成的。实际上，劳伦斯经历过那个时期，而且目睹了许多他所描绘的景象。这些具有象征意义的作品感人肺腑，它们几乎代表了非裔美国人几十年来从南方乡村向北方城市迁徙的各个方面，那场大迁徙始于 1915 年前后。

这一系列作品一经完成，就被纽约现代艺术博物馆和华盛顿的菲利普美术馆买下了，其中有 26 件作品彩印出版在《财富》杂志上。这些画作成了许多书籍的主题，其主要目标受众是青年读者，其中最好的那部分强调了作品的艺术价值，同时也让学生融入这些画作所表现的历史事实当中。

无论是直接参照，比如雅各布·劳伦斯和安迪·沃霍尔的作

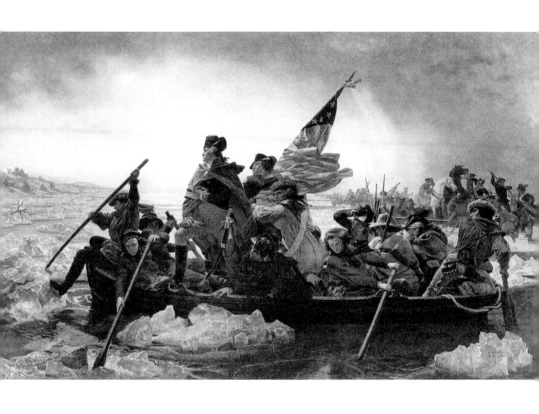

伊曼纽尔·洛伊茨《华盛顿横渡特拉华河》(1851)
油画，378.5 厘米 × 647.7 厘米，纽约大都会艺术博物馆，约翰·斯图尔特·肯尼迪 1897
年捐赠

拉里·里弗斯《华盛顿横渡特拉华河》(1953)
亚麻布面，油墨、铅和木炭，212.4 厘米 × 283.5 厘米，纽约现代艺术博物馆，匿名捐赠

雅各布·劳伦斯《在北方，黑人拥有更好的教育设施》
"大迁徙系列"第 58 号，作于 1940—1941 年，合成板上的蛋彩丙烯画，30.5 厘米 × 45.7
厘米，纽约现代艺术博物馆，大卫·M. 利维夫人捐赠

品，还是通过微妙的形态，比如罗伯特·欧文利用自然光的装置，艺术一定是属于它的时代的。在这种背景下，对它的研究令人着迷，而历史只是艺术经验的一个方面。当艺术得以延续并向后代人说话的时候，我们就称之为"永恒"。利用艺术来阐释历史会限制我们的想象力，也会辜负艺术家。

艺术的本质价值

> 不要寻求晦涩的公式或难解的谜团。我给予你纯粹的喜乐。看看我的作品，直到你心领神会为止。那些与上帝至为亲近的人，已然领会。
>
> ——康斯坦丁·布兰库希

1956 年，我 13 岁，学校组织我们去参观伦敦的泰特美术馆，我在那里见到了马蒂斯的《蓝色裸体画》（*Nude Study in Blue*，1899—1900）。虽然我的朋友们对着画偷笑（我们是寄宿男校，几乎没有什么机会可以凝视异性的身体，无论穿没穿衣服），但我发觉自己奇怪地呆住了。这幅画和我以往见过的任何画的结构都不同。我们每人都得选一张自己喜欢的画，然后向科尔先生描述那幅画并说明我们喜欢它的原因。当我想着该怎么描述这幅画的时候，我描述出来的听上去实在很丑：一个裸体的女人，肉体是浅绿色的，没有脸，瘦骨嶙峋，在一个色彩斑斓（多年以后，我可能会说"迷幻的"）的房间里笨拙地摆着姿势。我试图"作弊"，去找些更容易描述的东西去"喜欢"，但还是不断回到她那里。对我来说，很难准确地再现当时那种切身之感，那是一种兴奋与不安

的结合。我知道自己正在发现某些东西（主要是关于我自己的）：艺术可以打动我。那种最打动我的艺术是"现代"（艺术）。

快进 50 年：作为一名艺术品经销商，我可以滔滔不绝地向你解释为什么《蓝色裸体画》是一幅重要的画作，但这和我每次见到它时，它给我带来的感觉几乎没有关系。这幅画让我兴奋，不是因为我现在对它的了解，而是因为当我站在它面前时（仍然）发生的事情。在第一次见面 35 年后，也就是 1992 年，在纽约现代艺术博物馆举办的马蒂斯回顾展上，我再次见到了她，最初的奇异魔力仍在发挥作用。

在《艺术的价值》一书中，我提倡我所谓的艺术的"本质"价值，而"本质"被定义为"某种东西的内在品质，特别是抽象之物的，它决定着那种抽象之物的性质"。[19] 这是那本书中提到的三种价值中的一种，另外两种是商业价值和社会价值。艺术提供了许多赢利和娱乐的机会，但如果忽略了艺术对我们产生的更为深远的影响力，我们就会错失真正的回报。

在中世纪，艺术被视为宗教崇拜中的固有组成部分，它将信徒的灵魂提升到上帝更大的荣耀里。在中国，几个世纪以来，艺术被当作一种精神实践的形式。在 21 世纪，与精神相比，我们或许更喜欢客观事实，但艺术不容忽视的馈赠（如果我们选择接受的话）在于激发我们感受的能力。

在约翰·尼奇那本引人入胜的著作《著名的艺术品——以及它们是如何成为著名艺术品的》（*Famous Works of Art——And How They Got That Way*）中，他描绘了伦勃朗的《亚里士多德与荷马半身像》（1653）于 1961 年被大都会艺术博物馆收购时，他初次观赏这幅画作的情形。那次参观的人非常多，以至于不得不把这幅画安置在入口附近的大厅里。参观的人群被这幅画的出现征服了，

人们近乎虔诚地在这个新成员前面安静地移动着，"一些人甚至在远处就摘下了帽子"。[20]

现在博物馆已经不再模仿宗教敬拜场所设计，不再被设计成容纳使人宁静之物的圣所。弗兰克·劳埃德·赖特用纽约古根海姆博物馆那连续和开放的螺旋形展览空间终结了它。这种螺旋形展览空间可以激发一种动态的物理体验和视觉体验，在繁忙的一天，它看上去和听上去都很像巴别塔。这不是件坏事（热情往往是喧嚣的），但如果我们想要一席宁静之地让我们可以欣赏与感受的话，那么这座博物馆可能会严重分散注意力。

我们要领会的最重要的事就是，在被人欣赏之前，一件伟大的艺术品其本质是无生命力的。我们与艺术品的交流将释放它的本质。设想一下，博物馆里你最喜欢的一幅画是由古斯塔夫·克里姆特创作的，又或许是马克·罗斯科或贾斯培·琼斯创作的，它是艺术家送给你的礼物。为了让这件礼物发挥作用，你得接受它。要让琼斯那奇奇怪怪的、幽灵般的美国地图起作用，你需要去欣赏它。然后呢？你被打动了吗？是如何被打动的？如果只是你的理智做了回应，那么你只接受了一部分馈赠。真正重要的是你的感受。

当然，我在安迪·沃霍尔的《康宝浓汤罐》前感受到的喜悦，可能跟你感受到的厌恶一样多，因为那种东西只要花时间，谁都能画得出来。我们的内心世界和外在一样多元。我们的情感接收器通向不同的频道，而且当今的艺术界比以往任何时候都更加多元化，所以总会有些东西打动每个人。我们要做的就是确保"电池"是安上的。

艺术能够催生的最明显的感受是什么？在欣赏克劳德·莫奈那幅高大的白杨树画作时，你可能感到平和，然后当你转向恩斯

特·路德维希·基希纳的一幅风景画，你会感到震惊与失衡。我们可能难以理解巴尼特·纽曼和杰克逊·波洛克等艺术家的抽象画的"含义"，但不用过多思考，就只是欣赏这些画，可以产生庄严感和韵律感，就像某种音乐一样。

我在艺术领域的日常生活中，对优秀艺术品的真正欣赏是用相对直白的语言表达的，几乎毫无感情色彩（"是，这画儿真棒，我喜欢"）。但这不一定是对艺术品缺乏融入的表现，可能是一种抑制，一种因为害怕被当作禁忌的"精神"体验而不愿表达的情感。事实上，人人都能够（而且我认为需要）有一种深邃的精神状态，这种状态取决于文化，可以用宗教，甚至心理学来描述。

哲学家杰西·普林茨令人信服地指出，当我们完全沉浸在艺术中，最重要的情感就是惊奇。他将这种惊奇与三个维度联系起来，其中之一是精神层面，另外两个分别是感官层面与认知层面。艺术作品首先影响的是我们的视觉——我们凝视它。然后我们会困惑，要么是我们以前从没见过这样的艺术品，要么就是我们无法理解自己所看到的东西。最后，我们可能得到升华，有一种轻盈或飘逸的感觉。艺术家埃德·拉斯查简洁而生动地描绘了这种次序：

（看）

"啊？"（我不知道那是什么意思。）

"哇！"（它让我好感动。）[21]

对拉斯查来说，无力的艺术品最初可能会让人惊叹（"哇！"），但随后就平淡无奇了，让观者毫无感觉，只有挠头（"啊？"）。

普林茨对 20 世纪早期的艺术评价很高，但他认为"20 世纪下

半叶是逃避情感的时期"，并援引波普艺术和极简主义的"智性"本质来归咎于艺术本身。对此我和普林茨博士意见不同。艺术的新方法，无论看起来多么激进，与先前的艺术方法多么不同，只要存在天才就总是能产生奇迹。我们需要做的只是把行李留在家里，并且在获得第一手经验之前不要听太多、读太多。

某些"新"艺术为越来越广泛的智力技能提供了无穷无尽的素材，但对我来说，底线依然是"哇"这个因素。无论艺术家的方法或材料是什么，她或他都需要运用想象力。在 1910 年的一个神奇的日子里，康定斯基想象出一幅没有主题的画。后来，萨尔瓦多·达利想象出一只熔化了的钟表，巴尼特·纽曼想象出在巨大的红色表面上一条竖纹所具有的说服力，罗伊·利希滕斯坦想象出一幅看上去像卡通画的作品，丹·弗莱文想象出一个由霓虹灯管做成的雕塑，而理查德·朗想象出的则是通过行走进行艺术创作。

我们之所以被这些及其他天才艺术家所创作的奇迹般的艺术品震撼，是因为他们的想象力与我们的想象力产生了共鸣。如果我们带着对波普艺术或极简主义的"含义"的先入之见来接触这些作品，这种共鸣就不会发生了。

第 2 章

卸包袱

∨

我们并非以物观物，
而是以我观物。

———

阿娜伊斯·宁

先入之见

我们与任何一件艺术品相遇时，都会带着大量的包袱。知道何时以及如何检查这种包袱是很重要的，这样，我们才能更清晰地欣赏艺术品。不过，对于艺术品而言，不存在纯粹的审美反应。没有人会如此不受偏见束缚，以至于可以远离这个世界，然后他或她与艺术品在某种完美的层面上进行交流。我们对每件艺术品的参与度取决于我们的个人经历和当下的心态。人生是一趟旅程，我们既承受祝福，也背负着看不见的行李箱，里面装满了先入之见。我们都有这种先入之见，这是童年过后的必然结果。

所以，先入之见就是一种基于我们所做、所读或所知的一种观念，无论是否合理有效，它都成了我们的生活准则。我可以称之为"prejudice"（偏见），但我更喜欢用"prior agreement"（先入之见），因为后者暗示着演变、发展以及经由重新审视而产生变化的可能性。

先入之见与学习

有人曾经告诉我可以用一根牢固的绳子将一只幼象拴在树上，在这只大象成年以后，依然可以用那根绳子将它拴在树上。因为有"先入之见"，这只大象相信它无法挣断绳子，但其实它可以，而且有些大象也确实挣脱了。关于艺术的先入之见，是我们在孩童时期为了认识这个世界而采纳的整体规划的一部分，成年以后，我们还会继续发展和斟酌那个规划。

一个更为临床的表述是"早熟的认知定型"，兰格博士将其定义为我们最先遇到某事时形成的某种心态，当我们再次遭

遇同一件事时，还会持有那种心态。[1]她写道：“那种心态，特别是在孩童时代形成的，是早熟的，因为我们无法事先知晓充满可能的未来会用上什么知识。”[2]在孩童时代，像关于知识的先入之见一样，我们也创造与语境有关的先入之见。我曾在耶稣会内受教，在停止参加礼拜天的弥撒以后，我走进一个非天主教的敬拜场所，在那里产生的不适感持续了很久。

我们首次接触艺术的场景会决定在以后的生活中我们与艺术的关系。小时候，你家里的墙壁是用什么装饰的？那种装饰在你的家庭中扮演了什么样的角色？我认识一些大收藏家的孩子，这些孩子在现代杰作的陪伴下长大，却对艺术完全不感兴趣，因为他们从小就被父母告知离它们远点（“那些画非常值钱，不要碰它们！”）。其他人或许没有在有艺术原作的家庭中长大，但也许一些复制品会让我们更渴求一见真迹。我们当中的许多人或早或晚都被父母或老师带去过艺术博物馆，在那里我们第一次见到艺术品，这种经历塑造了我们早熟的认知定型，无论那种定型是积极的还是消极的。是否有人鼓励你去融入那些吸引了你目光的作品，并鼓励你用自己的话来谈谈它们？又或许这种艺术训练的目的，是让你获取关于一些公认的重要艺术品的知识？

我们与艺术品的第一次接触不可避免地会与识别事物产生混淆。当两岁的我们盯着父母卧室中的一幅水彩画时，他们说：

“告诉我你看到了什么，亲爱的。”

或者是：

“这是海伦姨妈画的。她很有才华，上过艺校。画的可能是个谷仓。”

于是，水彩画就变成了海伦姨妈。这会成为你余生的“海伦

姨妈"。然后轮到《蒙娜丽莎》。"这是世界上最有名的画儿，是达·芬奇画的。"（嗯，严格来说，这位艺术家是来自芬奇家族的列奥纳多。）"画在巴黎，但你无法欣赏它，因为美术馆一直人满为患，而且这幅画很小。"可以肯定的是，你永远也不会忘记是谁画的《蒙娜丽莎》了。

正如前面提到的，"玩耍"这个概念实际上是所有创造性活动的核心所在，无论从它而出的绘画、诗歌、小说、交响乐或大教堂有多么严肃，都是如此。所有玩乐中的一个主要元素是做选择。可以自己选择材料的学龄前儿童会比被指派材料的儿童做出更有趣的拼贴画来。一个被允许自主选择在博物馆里体验什么的孩子会花更多时间在其中，更多地去思考它，还能从中享受更多的乐趣，也能更好地记住它，这要比让教育者选一幅画让他欣赏强得多。这是有道理的。

先入之见与现代艺术

当有朋友说"我不懂现代艺术，我对它了解得不够"，我就会试着问他们："你们对古代艺术了解多少呢？"他们的真正意思其实是"关于现代艺术，我听到的或受教的知识派不上用场"。反对现代艺术的父母、迂腐而啰唆的老师和一群鄙视现代艺术的朋友，这些都可能导致我们形成先入之见：由旧汽车零部件制作的雕塑、带有滴状物的油画、一些红方块或是《康宝浓汤罐》，都是些不值得我们关注的东西。

对于每种艺术，我们都会抱有先入之见，尽管那些看上去合理的具象派艺术以及表现出明显技巧的艺术会比其他类型的现代艺术吸引更多更容易共情的观众。不过，正如我们可以花一个晚

上的时间听听巴赫，用另一个晚上听听斯特拉文斯基*，再找另一个晚上听迈尔斯·戴维斯**，这是以不同的方式享受同样的乐趣，所以我们应该可以不皱眉头地从让·奥古斯特·多米尼克·安格尔***漫步到毕加索那里，再从毕加索漫步到罗斯科（以及沃霍尔和唐纳德·贾德）那里。

* 伊戈尔·菲德洛维奇·斯特拉文斯基（Igor Fyodorovich Stravinsky，1882—1971），美籍俄国作曲家、指挥家和钢琴家，西方现代派音乐的重要人物。——编者注
** 迈尔斯·戴维斯（Miles Davis，1926—1991），美国爵士乐演奏家。——编者注
*** 让·奥古斯特·多米尼克·安格尔（Jean Auguste Dominique Ingres，1780—1867），新古典主义画家。——编者注

我们这些一直把艺术当作主要教育的人，当遇到来自其他文化的过去的艺术品时不会感到不安，因为我们期待遇见陌生的东西，而且不会因为没有"搞懂它"而自责。当我们真的能够在不看标签的情况下，对一幅金色底色的意大利绘画或中国青铜器做出准确的观察时，我们会很高兴。我们可能会发现雅克·路易·大卫的《拿破仑翻越阿尔卑斯山》有点戏剧色彩，又或是觉得彼得·保罗·鲁本斯画的维纳斯吃得太好了，但如果鲁本斯用凯特·莫斯当模特的话，他会被人嘲笑的。在我们的文化中，对男性和女性的审美标准会在几代人的时间里发生变化。所以，很自然，在一幅18世纪的日本浮世绘中，一个迷人的艺伎和她的资助人的形象可能与电影《漂亮女人》中的朱莉娅·罗伯茨和理查德·基尔没有什么共同之处，但因为我们知道我们欣赏的是另一个时空的产物，所以可以暂且放下当代的品位，去享受那个时空的艺术之旅。当我们不完全理解其他时代与文化的艺术时，我们就不会那么在意，当然也不会特别期待自己会被打动。倘若我们想知道那时的艺术意味着什么，听听音频解说就好了。

同时，现代艺术挑战着我们的先入之见，因为我们对艺术的

定义可能在精神层面上被某幅画框里的画、某个基座上的雕塑、某张玻璃下的绘画所限制。色彩、意象、媒介、技巧——我们的好恶在多大程度上与我们真正看到的现代艺术有关？又或者，它在多大程度上基于先入之见？

要敞开心扉

当我们说某人的心是"封闭的"时，我们都知道那意味着什么。欣赏艺术，特别是现代艺术，需要有一颗开放的心。我们必须放下自己对下面这些问题的看法：艺术是什么或不是什么；哪里适合欣赏艺术，哪里不适合；艺术家该有哪些必备的条件，无论是教育、年龄还是性别；甚至一件艺术品是否必须由个人（而非夫妇或群体）来完成。

我们中的很多人努力过着有原则的生活。而其他人可能会藐视我们所坚持的原则。你的持枪权与我的生命安全相对，你对淫秽事物的憎恶与我对表达自由的信念相对。除了测试和延伸艺术是什么的界限以外，一些现代艺术也在测试和延伸社会规范的界限，包括政治的与宗教的。

当回顾 20 世纪 60 年代的纽约艺术界时，在我看来，当时的艺术界是学院式的（与现在相比微不足道），但我也意识到它缺乏多样性，我指的不仅仅是种族和性别，尽管当时的艺术家确实大多是白人男性。我曾认为，成为一名艺术家意味着要带上一张隐形的名片，上面写着：

> 我投票给中间偏左的候选人，我相信自由恋爱，但不相信上帝。

65

我曾经对此深信不疑，以至于当一个朋友随口评论说画家亨利·皮尔逊（我很欣赏他的作品）是一名热心的共和党人时，我感到很震惊，也有些困惑。那就是我的先入之见，我把创造力跟左派的人生观画上了等号。

如果你看到一件艺术品，而且它的某些方面冒犯了你的信仰，那么你首先要确定的是，让你感到受冒犯的是这件作品本身，而不是你自己的想法。瞥一眼是不够的，要欣赏一分钟。如果你依然心绪不宁，那么走开看别的就是了。

很奇怪的是，现代艺术中的宗教主题可能比其他任何话题都更有争议性。今天的宗教卫道士遗忘或者忽视了从中世纪（想想老彼得·勃鲁盖尔）到文艺复兴时期盛行于基督教欧洲的那些病态、可怕，甚至污秽的艺术，他们继续谴责和审查那些他们认为具有冒犯性的当代艺术，并试图切断对它们的公共资助，甚至在某些情况下摧毁那些艺术。

众所周知，安德里斯·塞拉诺的摄影作品《尿溺中的基督》（*Piss Christ*，1987）和克里斯·奥菲利的《圣母马利亚》（*The Holy Virgin Mary*，创作材料包括大象粪便），成了从法国阿维尼翁（在那里，抗议者毁掉了塞拉诺的作品）到纽约（在那里，市长威胁要驱逐布鲁克林博物馆，因为它展出了奥菲利的作品）的文化战争中的炮灰。最终，这种关注只会掩盖那些艺术品真正吸引人（或不吸引人）的地方。让你我来决定吧。举个例子，在艺术品交易商中流传着这样一句谚语：要卖掉马克·夏加尔关于基督在十字架上的画并不容易。因为夏加尔是犹太人，他吸引的主要是犹太收藏家，而后者通常对基督圣像兴致索然。很有道理。

艺术家通常不会制造争议。他们去灵感带他们去的地方，然后才陷入争端。奥菲利在他的作品中使用了多种不同的材料。我

克里斯·奥菲利《圣母马利业》（1996）
材料有丙烯酸、油墨、聚酯树脂、纸拼贴、闪粉、图钉和大象粪便，亚麻布面，243.8 厘米 ×182.8 厘米，私人收藏

认为，他使用混着树脂和釉料的干燥大象粪便，不仅因为那符合他想要的艺术品的颜色、质地和构造，也是为了挑战不同文化和背景下的观众可能会产生的联想。

马克·夏加尔（现在被强烈地认定为犹太人）曾受委托为"二战"中被毁坏的法国大教堂制作彩色玻璃窗。他也曾与马蒂斯一道设计了位于法国旺斯小镇上的多明我会教堂。艺术家的种族、信仰、行为真的重要吗？这些或许会体现在艺术家的作品中，但我们的反应必须是对艺术品本身的，而不是我们对艺术家的了解。

20世纪20年代，德国雕塑家阿诺·布雷克住在巴黎，他与毕加索、诗人让·谷克多和艺术商人阿尔弗雷德·弗莱希特海姆过从甚密，也曾为阿尔贝托·贾科梅蒂、野口勇和其他艺术家朋友制作青铜雕像。然而今天他被诅咒为"希特勒最喜爱的雕塑家"，实际上也确实如此，而且他从第三帝国的赞助中获利颇丰。如果一个人在博物馆里偶然发现一件他的新古典主义青铜雕塑，而且对这位艺术家一无所知的话，那么他可能会觉得这件雕塑绝妙无比。天哪！

当你从事艺术品交易时，客户的文化和社会偏见确实值得注意。1993年，也就是西方拍卖行在亚洲开展业务的初期，我当时所在的团队在中国台北组织了一场西方艺术品拍卖会，主要面向亚洲地区的新收藏家，我们希望那次拍卖可以成为里程碑事件。拍卖会被命名为"西方艺术：古代大师、19世纪和现代绘画"。那次拍卖会远在中国大陆经济繁荣之前，但是来自中国台湾和中国香港地区以及新加坡的收藏家已经开始在纽约和伦敦的拍卖所竞拍。

然而，我们没能做出任何有意义的市场调查，因此荷兰以死亡动物为主题的静物画、16世纪无名画家关于基督受洗的双连画、

19 世纪的枢机主教与他的小猫喝茶的画作，以及大部分关于嬉戏猫咪的画（是的，还有更多），都没有卖出。

当这些画在台北新光摩天大楼被悬挂起来供公众观赏时，我的两个中国同事眉头紧蹙，摇着头。

"没有中国人会买关于死亡动物的画。"其中一个说。

"除非是烹饪过的。"另一个说。他们说得对。

第 3 章

何为艺术品？

\vee

我喜欢拿自己跟其他艺术家做比较，

比如毕加索。

—

麦当娜

许多物品被称为"艺术品",是暗指它们具有艺术品那样的品质,像一件艺术品。我们称流行歌手为"唱片艺术家",称设计师为"平面艺术家"。尽管如此,"艺术家"这个词,简单地说,就是指创造物品或环境的人,他们以一种非凡的方式作用于我们的感官,除此之外,没有其他目的。

传统上,像画布上的油画、纸上的墨迹、大理石制品、青铜制品这些在有限的媒介中隐含的独特物品被认为是手工制作的。我们中的大多数人很容易把用这些材料制成的物品当成艺术品,不管我们是否喜欢它。

20世纪,许多艺术家探索了以非传统的手法(不一定是手工制作)创造艺术的方式。于是在当今的文化中,我们不仅能够享受可供收藏的艺术品,还可以在美术馆、博物馆,在任何公共或私人的空间享受作为体验的艺术。无论艺术品是何种形态,我们的参与对它的实现都至关重要。我们是艺术品不可或缺的伙伴。

从根本上说,艺术家让无形之物变成有形之物。艺术家进入黑暗,将某些事物带入光明,也将光明带给那些可能已经摆在我们面前,却没有被当作艺术品的事物。作为观看者,我们在这个过程中是必不可少的。被创造出来的物品只有在被观察时才能够激活——通过观看,我们启动了引擎。

我想,我第一次产生这种想法,是在托斯卡纳一个昏暗的小教堂里参观契马布埃的作品时。为了欣赏他的作品,人们需要把一枚硬币丢进一个盒子里,这样就能让灯亮上几分钟。这也许和菲利克斯·冈萨雷斯·托雷斯的崇拜者没有太大区别,他们遵照艺术家的指示(也是艺术品的一部分),从美术馆地板上一堆逐渐减少的糖果中拿一块包好的硬糖,这就是他的作品。不管怎么

说，我们必须参与其中。

如果我们接受这样一个命题，即我们的参与是展现艺术的一个基本要素，就必须抛弃一些我们可能拥有的观念：艺术家之手是必不可少的，艺术品必须是独一无二的。这些观念在 1917 年就已经受到挑战。那时，马塞尔·杜尚从纽约第五大道上的 J. L. 莫特铁制品工坊买了一个小便池。他给这个小便池取了个名字，叫《泉》，还署名"R. Mutt."。后来，阿尔弗雷德·施蒂格利茨给这个小便池拍了照，但讽刺的是，这个小便池从未公开展览过。杜尚的小便池让后来的艺术家可以把各种"随手可及之物"当作艺术品来展出。

1922 年，生活、工作在柏林的匈牙利艺术家拉斯洛·莫霍伊·纳吉让瓷器厂按照他在电话里提供的规格制作了 5 幅画。20世纪后半叶，艺术家由他人组装自己的作品已经很普遍。其中不仅包括雕塑家（几个世纪以来，他们一直是技艺高超的工匠的助手），还包括索尔·勒维特（他的巨型壁画是由他的员工负责完成的）那样的画家。

虽然我们可能会赞赏艺术家独自一人在工作室里面对空白画布的挑战这一浪漫的想法，但实际上，许多艺术家拥有名副其实的制造厂。这并非一种新现象：法国雕塑家奥古斯特·罗丹在两个工作室里雇用了 100 多名工人。安迪·沃霍尔称自己的工作室为"工厂"，尽管他的几个时有时无的助手和一帮小跟班与杰夫·昆斯和达米恩·赫斯特那种艺术企业家的高技能工人相比逊色得多。或许在这类工作室中，最有抱负的当数生活、工作在上海的艺术家张洹的工作室了，它更像公社而非工厂，其中包括三座巨大的仓库，有 100 多名助理在不同的工作室里工作，做的是版画、绘画和雕塑，有两名内部厨师为他们提供伙食。

一件艺术品非得出自一位艺术家之手吗？艺术家有时会一起工作，比如克里斯托和珍妮·克劳德的夫妻团队，甚至还有匿名的艺术团体，比如布鲁斯高质量基金会。

我们会争论（很多人确实没完没了地争论）这些企业的产品是否应该被冠以"艺术"之名，但那是另外一个问题。你关注的对象是不是艺术品，这个问题与本书倡导的欣赏没什么关联。欣赏过程适用于你在博物馆或美术馆中遇到的任何东西。首先，也是最为重要的，你要去认识它。只有如此，你才能确定自己是否喜欢它，你才会对自己所做的判断有信心，而无须顾忌我或其他任何人是否有不同的意见。

技能

"我的孩子也可以做到！"人们经常能在康定斯基、波洛克、毕加索、让·杜布菲等人的作品前听到这种愤愤不平的评论。这句评论经常用于"非客观"（抽象）的画作上，那些画作笔触松弛，貌似缺乏任何构图原理。

对于那些愤慨的父母，我建议他们买些画笔、画布和颜料，然后在一个星期六的早上和他们的孩子一起照着被取笑的作品来画几幅画。父母和孩子可能会学到一些关于色彩和构图的知识，至少能从中获得一些乐趣。我是认真的。

具象派的油画与素描看起来有些孩子气，但它们是经过专业训练的艺术家（相对于未经训练的"民间"或"门外汉"艺术家而言）创作的，那些画作需要的技能不会比摄影般逼真的现实主义作品需要的少。包括毕加索在内的一些 20 世纪主要的艺术家，他们都认为在油画与素描中，孩童以及精神状态不稳定的人在被告

知艺术应该是什么（或不应该是什么）、什么该说、什么该做之前，会使用一种可以完美表达思想和情感并且与"现实"一致的语言。1945 年，毕加索参观巴黎的英国文化协会举办的儿童绘画展时说："我像他们这么大的时候能像拉斐尔那样画画，但我花了一辈子时间才学会像他们那样画画。"[1]

人们知道，艺术经销商会请求客户接受那些看起来"很容易制作"的作品，他们会告诉客户"但是他真的能画得很好，他早期的作品逼真极了"。他们的意思是，皮特·蒙德里安可以像印象派画家（尽管印象派在当时因为不够现实而遭人嘲笑）那样绘画，如果他真想的话，如此这般修饰一位以用黑色线条和原色块进行严谨的直线构图而著称的艺术家的履历。

我觉得做出这个证明是多余的，因为在每位伟大艺术家的学徒期作品中，通常都能看到一个优秀的绘图师，不管这些艺术家是否将那种技能应用到他们成熟的作品中去。取材于生活的绘画有助于学艺术的学生去观察，我们将在下一章中讲到这一点。

像杰克逊·波洛克那样滴洒绘画的艺术家，或是像卢西奥·丰塔纳那样刀割画布的艺术家，抑或是像伊夫·克莱因那样用火创作的艺术家，我们不该认为他们的技能不如可以为你母亲创作一幅栩栩如生的肖像画的艺术家。所有的艺术都是身体活动引导的想象力的产物，不论性质如何，伟大的艺术家都能创造性地控制那种活动。

材料

> 我更感兴趣的是看材料告诉我什么，而不
> 是将我的意愿强加于其上。
>
> ——约翰·张伯伦

　　艺术品不一定非得用纸上的粉彩、帆布上的油墨、大理石或青铜制作。早在 15 世纪，当扬·凡·艾克将玻璃、骨头和矿物颜料加入亚麻籽油中煮，然后制成"油画"时，人类就发明了各种作画的方式，而且自古以来，雕塑就是用各种可控的材料及工具制作的。事实上，小型雕塑的诞生可能要早于我们人类：1981年，人们在以色列戈兰高地发现了被称为贝列卡特·蓝的维纳斯（Venus of Berekhat Ram）的人像石雕，它被认为有 20 多万年的历史，是直立人这样的原始人类的产物，甚至比尼安德特人还要早。

女雕塑
来自戈兰高地，贝列卡特·蓝，
旧石器时代，距今 233 000 年，
熔岩材质，3.5 厘米 × 2.5 厘米
× 2.1 厘米，藏于以色列博物馆，
以色列耶路撒冷

铸造青铜已经有 5 000 多年的历史，从那时开始，几乎所有坚硬的材料都被这种或那种文明用来创作过艺术品。

艺术家做出的第一个创造性的决定是选择材料，没有哪一位伟大的艺术家会认为用什么材料是理所当然的。墨与笔，颜料与刷子，凿子和锤子都是精心挑选的。材料的选择显然基于文化，但是那些打破历史先例、采用非传统材料的艺术家既是在挑战自我，要创造出相当于新字母表的东西，也是在挑战我们，让我们被那些新材料吸引，认为它们是有力的表达工具。在艰难时期，艺术家不得不使用随手可及的东西，这些东西可能会引起创造性的变革。

20 世纪 90 年代早期，中国艺术家马六明、荣荣、苍鑫和其他一些人住在北京的一个郊区，他们模仿纽约的街区，称那个地方为东村。他们开发出以摄影为基础的装置与表演艺术作品，这些作品成为中国当代艺术新浪潮的基础，并且不久就引起了国际上的关注。

无论是出于政治或经济上的需要，还是出于自主选择，艺术能起作用是因为它与我们感官的交融，它是我们所看到的东西的一部分。雕塑家约翰·张伯伦选择用回收的汽车零部件作为他的雕塑材料，他能用这些零部件做成逼真的动态雕塑，不加任何修饰，却改变了部件的原始用途。漫不经心的参观者经过其中一件雕塑时，可能会想，"扭曲了的车——这肯定是张伯伦的"，然后继续前行，但是有心的观众会长时间地驻足于前，欣赏（并感受）它的力量感与戏剧性。

青铜看上去是硬的还是软的？青铜雕塑的修饰和铜绿会影响我们对它的感知，就像画布上颜料的薄厚决定了我们如何看待一幅画一样。画家卢西安·弗洛伊德，他那斯巴达式的伦敦工作室的墙壁上涂了数英寸厚的颜料，这些颜料是他用刷子一层层地涂

约翰·张伯伦《多洛雷斯·詹姆斯》（*Dolores James*，1962）
焊接和涂漆钢，184.2 厘米 × 257.8 厘米 × 117.5 厘米，古根海姆博物馆，纽约

上去的，以此构建起他的裸体画与肖像画的特殊质感。我们愿意相信伟大的艺术家"精通材料"，这意味着娴熟的操作，不过对某些现代艺术而言，"让材料自言其身"这种更为微妙的概念也是合宜的。

对于运用技术、创造氛围和注重行为艺术的艺术家而言，这是对的。我们之所以对约瑟夫·博伊斯的装置艺术着迷，是因为他用的材料（比如毛毡、脂肪、野兔的血、锌和蜂蜡）很新奇，还是因为与他的作品相处一段时间后，我们体验到了自己感官的变化？

对博伊斯来说，材料和质地在他的作品中起着和颜色一样举足轻重的作用，甚至可能更重要，他取得了戏剧性的成功。沉浸其中，我们的眼睛变成了我们的手指，无须触碰；材料本身宣告着自身的力量。选择使用不那么传统的材料的艺术家，他们是在挑战自己，让那些材料自己"说话"。现在轮到我们接受挑战了，我们不能仅仅因为材料是非正统的就将其驱逐出局。

早在 20 世纪，艺术家便开始使用任何能拿到的东西了，即所谓的"拾到的材料"。我前面提到杜尚 1917 年的《泉》。另一件用身边的东西做成的雕塑，是 1916 年底的一个铸铁管道存水阀，它被倒置装在一个斜接的箱子上，由艾尔莎·冯·费莱塔格·萝玲霍芬和莫顿·尚贝格组装而成。他们为它取了个名字，叫《上帝》（God）。自那时起的一个世纪，雕塑家使用过各种材料，从棍子、石头和沙子到家用电器，不一而足。戴维·史密斯焊接了一些生锈的农用设备，让·杜布菲（前葡萄酒商人）则用软木塞来制作雕塑。有时候，成本会是一个考量因素，特别是在艺术家职业生涯的早期，因为与大理石和青铜有关的创作都是极为昂贵的，但更重要的是，这些艺术家和其他艺术家在日常的材料中找到了灵感，并接受了改变我们对它们属性认知的挑战。1955 年，罗伯特·劳森伯格用 15 美元买了一只安哥拉山羊标本，最后他将这个标本与一个废弃的汽车轮胎组装在一起，放在一幅水平的油画上，并且称这个作品为《字母组合》（Monogram，1955—1959）。

我参观过已故好莱坞制片人戴维·沃尔珀收藏的毕加索的精美雕塑。沃尔珀最喜欢的是那件名为《半人马》（Centaur）的作品，它用一些旧纸盒、一个画架、一根灯柱和一个镜头盒做成，这些材料是亨利-乔治·克鲁佐拍完关于毕加索的纪录电影《毕加索的秘密》（The Mystery of Picasso，1956）后留下的。

莫顿·利文斯顿·尚贝格和艾尔莎·冯·费莱塔格·萝玲霍芬《上帝》
约 1917 年，木质斜接的箱子，铸铁管道存水阀，高 31.4 厘米，基座 7.6 厘米 × 12.1 厘米 ×
29.5 厘米，费城艺术博物馆，路易丝和沃尔特·阿伦斯伯格收藏，1950 年

　　20 世纪六七十年代，年轻的美国艺术家尝试了各种事物（特别是能在曼哈顿下城的运河街数不清的商店里便宜买到的，那里人行道旁边的垃圾桶里可以找到各式各样的金属器具）。克拉斯·奥尔登堡请他的妻子帕蒂用帆布和填充了木棉的乙烯基缝制日用品的软雕塑；罗伯特·莫里斯和理查德·塞拉用毛毡和硫化橡胶做实验；布鲁斯·瑙曼则用蜡、玻璃纤维、聚酯树脂、铝箔

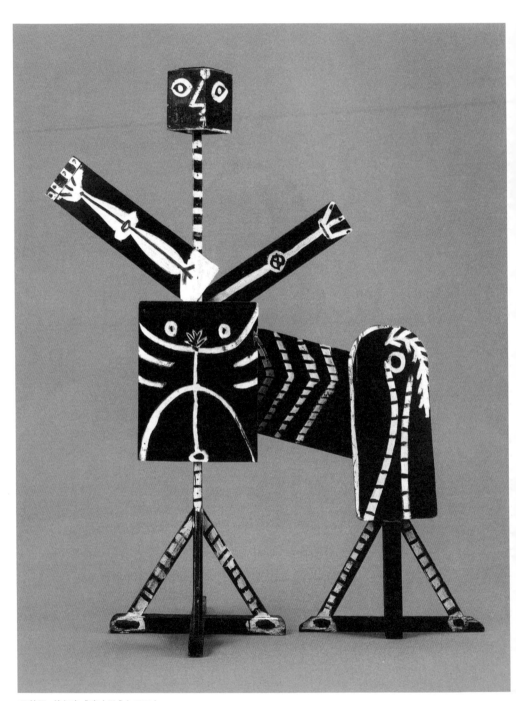

巴勃罗·毕加索《半人马》(1955)

彩绘木制,228.6 厘米 × 200.66 厘米 ×73.66 厘米,洛杉矶郡艺术博物馆,格洛里亚和戴维·L. 沃尔珀捐赠

和霓虹灯管来做实验。在欧洲，京特·于克尔用钉子来制作三维立体画。对我来说，这些年来最具原创性的最美雕塑出自伊娃·黑塞之手，她用各式各样的普通材料进行创作，材料包括乳胶、橡胶、玻璃纤维、绳子、细线、胶合板、美森耐纤维板、混凝纸、粗棉布、棉花、锯末，还有头发。

我还需要继续说下去吗？

甚至即使我们没有实际触碰一个物体，我们的眼睛也能感觉到它的质地，我们会被材料的新颖性震撼，还能体验到它的质"感"。我们的其他感官也可以参与其中：瑞士雕塑家让·丁格利的电动机雕塑震惊四座；而且在不久之前，纽约艺术设计博物馆发现很多艺术家在创作关于嗅觉的作品，于是举办了一场"气味的艺术展"（2012）。

色彩

通过列举颜色来描述一件艺术品是毫无意义的。当有人说"这幅画的蓝色背景上有一道红色条纹"时，我们脑海中浮现的红色极有可能是不一样的，除非我们看到它，否则我们不知道"红色"条纹是如何受到"蓝色背景"影响的。色彩并置带来的变化就像颜色混合在一起一样，而且所有颜色都会因为光而产生变化。此外，光有两种：一种是艺术品"里"的光——艺术家创造的光感；另一种是艺术品"上"的光——博物馆、美术馆或家中的人造光或自然光。

身为一名艺术品经销商，我知道一件艺术品的"生死"在多大程度上取决于光的好坏。户外创作的印象派画作通常会在自然光下显得栩栩如生，而其他在工作室中创作的画作只能承受更柔

和的人造光。艺术品"里"的光取决于它与白色（到浅色）和黑色（到暗色）的混合程度。着色和阴影能产生浅色调效果。当红色、黄色和蓝色三原色混合在一起，我们描述结果的努力可能会变得不可靠。你的"蓝绿色"或许是我的"墨绿色"。

我们对艺术品中色彩及其他品质的融入能力，跟我们在体验艺术品上花的时间是成正比的。参观现代艺术博物馆，看一眼瓦西里·康定斯基创作的《为埃德文·坎贝尔创作的组画之四》（*Panel for Edwin R. Campbell No. 4*，1914），如果有人问，我们可能会说那幅画是由蓝色、绿色和红色组成的。那幅画确实包含了这三种颜色，但除此之外，还有大约 20 种其他颜色。为什么我们只选择了三种颜色呢？因为它们所占的面积最大吗？或许是吧。是因为我们喜欢这三种颜色吗？可能吧。还是因为我们不喜欢这三种颜色呢？也有可能。

如果我们在那幅画前驻足一分钟（或两分钟），我们的眼睛会做出调试，我们会开始看到色彩的微妙性，可能还会看到一些我们无从命名的颜色。我们不是在拍快照——我们是在欣赏。我们看到的不是康定斯基复杂的颜色理论，他的颜色理论带有神智学（Theosophy）色彩，那是一种神秘的精神实践。现代的一些艺术家拥护"科学的"色彩理论（坦白说，我们无须为了能够欣赏他们的作品而了解这些理论），但这不意味着那些艺术家的作品**没有**色彩。你或许听说过阿德·莱因哈特创作"黑"画，罗伯特·莱曼创作"白"画。当看到这两位艺术家的作品时，你一眼就能看出确实如此，但一两分钟后，你会欣赏到丰富的细节和质地，没错，还有色彩。

几年前，我在一个艺术展览会上见到一名女性，她在莱曼的一幅"空白"画前陷入语无伦次的愤怒。"这不是艺术！"她一直

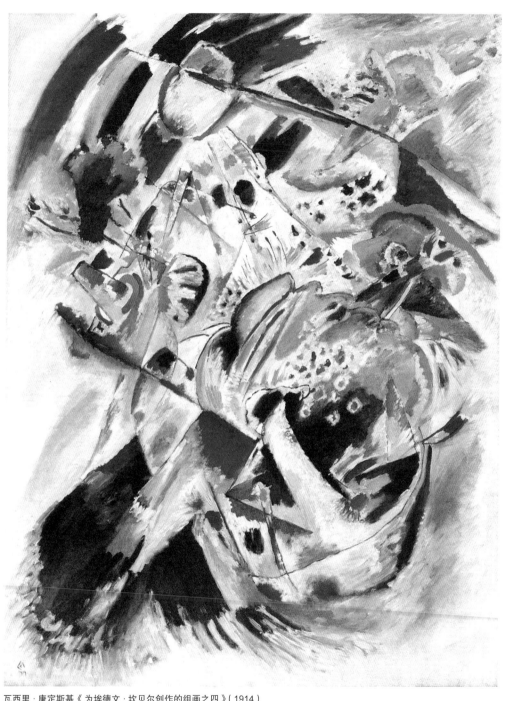

瓦西里·康定斯基《为埃德文·坎贝尔创作的组画之四》（1914）
布面油画，163 厘米 × 122.5 厘米，纽约现代艺术博物馆，尼尔森·A. 洛克菲勒基金会〔交换〕

在尖叫，直到被礼貌地请出去。遗憾的是，她花时间欣赏的只是她头脑中的东西，而不是挂在墙上的画。我没有机会问她对艺术的定义，不过这件事确实提醒了我，我们对色彩的反应（或明显缺乏反应）在多大程度上是先天的。

你小时候最喜欢什么颜色？我们与色彩的关系始于婴儿时期，而且这些关联可能是天生的。设想一下：为什么绿色是你的最爱？是因为第一次站立时，你双脚之间的青草吗？或者你最喜欢黄色？因为一盒保健麦圈？还是你最喜欢红色？因为妈妈在给你晚安吻时穿的睡袍的颜色？

两个人在看同一幅画时看到的可能是同一种颜色，但我们对颜色的看法可能是不同的，这主要是因为我们的先入之见。灰色的阴影搭配鲜艳的黄色可能会让我镇定下来，但同样的颜色搭配可能会把你激怒。在最近的一次马蒂斯剪纸展（所展出的色彩斑斓的动态剪纸作品，是艺术家从水彩画上剪下来贴在帆布上的）上，我和两个朋友在《红背景上的黑叶子》（*Black Leaf on Red Background*，1952）前驻足。我们一直在讨论色彩，当我看到马可做了个鬼脸并转身离开时，我问："怎么了？""第三帝国，"他回答说，"红与黑——啧！"萨拉打断我们说："我喜欢！特立尼达和多巴哥取得独立时，那是我们国旗的颜色，当时我还是个孩子。我们人人都有一面国旗。它让我感到高兴和自豪。"如果你发现自己因为不喜欢一件艺术品的颜色而对其不屑一顾，最好停下来问问自己这是为什么，然后关注艺术家是如何运用色彩的。

从乔治·修拉开始，许多现代艺术家，比如布里奇特·赖利和埃尔斯沃斯·凯利，他们都研究过色彩的本质，特别是色调、色度、色彩和明暗的搭配如何影响了我们对色彩的感知。这些艺术家的作品往往并不鲜活（甚至不会表现出强烈的动感），除非你

花上几分钟的时间欣赏一番。20 世纪 60 年代第一次见到拉里·彭斯的椭圆点画作时，人们都惊叹不已。拉里曾经是朱利亚德学院的学生，他那五颜六色的圆点像音符一样在画布上跳舞，残存的影像随后或隐或现。

尺寸和色彩密切相关，因为一种颜色的范围可以改变我们对那种颜色的感知。克利和罗斯科可能会使用同一种深蓝色，它在克利中等规模的作品中可能会闪闪发光、富有魅力，但在罗斯科的巨型垂直的底色中却会让我们感到不安。实际上，罗斯科认为他的画越大，与我们就越亲密。当我设想站在比自己高大得多的人面前 4 英尺时的感觉（太近了！），与站在小个子面前的感觉（请更近些）进行对比时，这就说得通了。

光的颜色以及彩色的光本身就是丹·弗莱文、詹姆斯·特瑞尔、罗伯特·欧文和道格拉斯·惠勒等艺术家的创作工具。有时候，我们根本不知道自己在他们的作品"里"，直到我们真正沐浴在光中的时候才发现。

在面对具象艺术时，我们对于色彩的先入之见尤为复杂，因为我们再次回到了婴儿时期，或早或晚，我们都开始相信天是蓝的，草是绿的。姐姐看弟弟画了一头蓝色的母牛，就会说："笨蛋！奶牛不应该是蓝色的！"（显然，没有人这么告诉马克·夏加尔。）

事物"应该"是什么颜色的？肉色的创可贴呢？谁的肉？什么颜色？批评者指责印象派画家用某些色彩来画风景，他们说大自然中并不存在那些颜色。尽管如此，莫奈和毕沙罗还是坚持画他们所看到的事物。他们一遍遍地画同样的事物，通常使用完全不同的色盘，在不同的天气、不同的季节以及一天中不同的时间段进行创作。优秀的艺术家懂得如何使用色彩，而当我们

对他们的作品做出反应时，如果我们能接受那些色彩，就会获益良多。

在漫长的夏日傍晚，我会尽可能长时间地待在花园里读书，直到光线消失为止。我凝视的目光穿过草坪，看着我家的一棵日本枫树，它可能是我最喜欢的一棵树。我觉得自己无法准确地描述那棵树在明亮的日光之下的颜色（红棕色？），在夜幕降临前的最后一个小时里，当我注视着它慢慢地、一次又一次地变换颜色时，我词穷了。栗色？暗红色？深紫色？

图像与尺寸

当我们看到某些图像时，先入之见会引起一种迅速的、可能无法抑制的情绪变化。我在佳士得拍卖行工作时，印象派和现代艺术部门有一条规则，就是无论作品的内容如何，我们都不接受任何带有纳粹党标志的作品。有时，这意味着也排除了反纳粹德国的表现主义艺术家的作品，比如乔治·格罗兹，他显然是嘲讽那个符号的。3 000 年来，万字符在许多文化中代表的是和平、太阳和好运，但被第三帝国败坏到了如此程度，以至于这个符号已经无可救药地令人反感。尽管它仍然广泛地存在于亚洲文化中，但在西方，对这个符号的禁用则是永久性的。对于犹太人来说，这个符号再也无法恢复到纳粹党上台之前所具有的象征意义了。

我们大多数在政治上温和的人坚守着相似的社会情感。然而，现代艺术却可能让人们分裂。

自 20 世纪以来，被认为"走在时代前列的"艺术家的作品让公众大为震惊，其中既有真正原创的、天才式的作品，又有简单的平庸之作。杜尚在 30 岁的时候，将《泉》作为一件艺术品来展

出。79 岁时,也就是 1966 年,他完成了《给予:1. 瀑布,2. 燃烧的气体》(*Given: 1. The Waterfall, 2. The Illuminating Gas*),这是一个精心制作的三维景观场景,其中包括远处的一个瀑布。这件作品被永久安放在费城艺术博物馆中。游客们首先看到的是一扇没有把手的粗制木门,这扇木门被镶嵌在美术馆的墙壁上。观众(每次一个人)可以透过门上的两个小孔进行窥视。他们会看到一个三维景观,远处有一个似乎在流动的瀑布,一个裸女(她的脸被遮住了)躺在树枝丛中,双腿朝向观众叉开,手中拿着一盏忽明忽暗的煤气灯。

1969 年,费城艺术博物馆的参观人数增加了两倍,在那个宽容的"摇摆的六十年代"(Swinging Sixties),那个装置可以公开展览,而且没有引起海勒姆·鲍尔斯在 1848 年所遭遇的公愤。当时,海勒姆带着他创作的比真人略大些的戴着锁链的裸女雕塑,即《希腊奴隶》(*The Greek Slave*),在美国巡回展览时引发了民众的愤怒。在当今这个充斥着高分辨率色情图像的世界里,没有多少领域是离经叛道的艺术家遗漏的,但我们每个人都会将自己对社会和性的感受带到艺术中去。有些人或许会因为无法忍受某些图像而对艺术失去兴致,而另一些人则需要警惕,不能仅仅因为艺术打破了规则就喜欢它。

一种常见的先入之见是,除非形状和色彩以人物、地点与事物的形式呈现,否则它们就没有意义。尽管如此,广告业还是投入了大量经费,只是为了确定包装盒采用怎样的规格和形状,以及采用什么样的颜色,才会让我们感到足够温暖和舒适,然后不用看标签上的小字就会买东西。如果我们认为自己能够免于抽象艺术的深刻影响,我们就是在自欺欺人。艺术家(连同设计师和建筑师)知道形状与色彩是极具表现力的,尽管我们的先入之见可

能会让我们对同一幅画得出不同的结论，但这不会取消抽象图像的价值。

在前一章里谈及艺术和语言的时候，我曾指出，并非我们所见到的一切事物都有名字。我们不是必须经过语言的表达才能体会某些东西。如果我们用"我感觉如何？"来代替"它意味着什么？"，抽象艺术品可能就不会那么令人生畏了。在机场和雕塑花园中随处可见的亚历山大·考尔德的大型雕塑，无论是可移动的还是静态的，都会让人产生失重与优雅的感觉，这不是因为它们"看起来像"塔楼或山川、飞机或飞鸟，而是因为它们以类似于这种事物的方式作用于我们的感官。对于一些观众来说，更具说服力的是马克·迪·苏维罗看上去很危险的、摇摆的巨型工字钢。彼得·塞奇利的画作和动态艺术作品中的同心圆闪闪发光，而乌戈·罗迪纳那色彩鲜明的"圆圈形"画作似乎正在旋转。像这样的艺术作品并不"意味着"任何事物，它们是在"呈现"事物。有些作品会立刻对我们的感官产生作用，而另一些作品则需要时间才能被完全感知，就像一张正在冲洗的老式照片。

沃霍尔就是一个极好的例子，这位艺术家把所有的东西一股脑儿地呈现出来——砰！这就是巨型的《猫王三重影》（*Triple Elvis*）。我们会说它很酷，然后继续往前走——多花几秒钟还有什么意义呢？对我来说，一件艺术品的试金石不是我与它共处得越久，能否得到得越多，而是当我一次次地看到它时，能否获得第一次看到时的那种感受。其实，就是持久力：如果一件艺术品不耐看，令人感到无趣，我很可能就没有兴趣再去看了。

但在离开博物馆之前，我可能会说，"等一下，我想再看看沃霍尔的作品"，只是为了得到一种"冲击感"，我知道那种冲击感会跟第一次一样。沃霍尔是怎么做到的呢？是用图像吗？是。是

用色彩吗？绝对是。是用画的规模吗？当然是。事实上，每个元素都在朝同一个目标——最大的影响力和持久力——努力。

我们再回到马蒂斯的《红色画室》（1911）吧。你可能需要用5 分钟的时间来看完这部作品中的所有元素，让每个元素进入你的感官，然后再花 5 分钟从整体上注视这幅画（或许你要后退几英尺）。一会儿之后，一切都和最初所见的不同了，甚至连颜色也不是红的了。有一天，我去参观现代艺术博物馆的文物保管部，刚好这幅画正在进行一些小的修复工作。我被允许近距离观察这幅画：借助放大镜，我检查了未镶框的画布边缘，看到的是好几层颜料，一层在另一层下面，这几层颜料丰富了这幅画的红色表面。当然，我们不能、不需要，也不应该在作品还挂在博物馆墙上的时候去看它的"底色"，但我们可以融入其结果。有些艺术品会冲击我们的感官，而有些作品，比如《红色画室》，它带着同样的冲击力慢慢渗入我们的意识。我们或许会认为我们只是用眼睛，但实际上，我们是用整个身体在感受每一件艺术品。我们对艺术品的感官反应与其尺寸有很大关系，尽管我们不一定能意识到这一点。当看到一幅比我们的身体还大的作品时，尽管整个作品都在我们的视野之内，我们可能还是会后退几步，而看到一幅小一些的作品时我们可能会走近几步。不知不觉中，艺术品与我们身体的比例影响着我们对它的反应。

有一次，我和艺术家理查德·史密斯喝酒。当时，他正在创作大型抽象帆布画，他说自己在画一幅"宽的"画。"有多宽？"我问道。"当然，在我够得着的范围内。"我还是感到困惑。于是他站起来，原地不动，把右臂从最左边移到最右边。"这是画的宽度，是我能画的最大范围。"坦白地说，对于那些我们可以企及的作品与那些"超出我们企及范围"的作品，我们的反应是不同的。

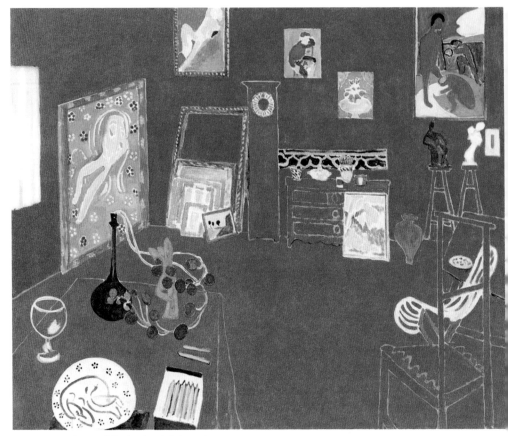

亨利·马蒂斯《红色画室》（1911）
布面油画，181 厘米 × 219.1 厘米，纽约现代艺术博物馆，古根海姆基金会

如果我们愿意暂时搁置对语言的先入之见，让自己去看、去
欣赏，而不是对那些似乎对我们毫无意义的艺术品，因为它们没
有表现人物、地点、事物或任何情节而瞥一眼就走掉，那么我们
可能会在大脑中不以语言为基础的那部分找到一种正面的反应。
在我们和艺术品之间可能存在某些超出我们理解能力的关联性，
换言之，我们完全没有意识到的先入之见是我们本能的一部分。

这样提醒我们自己或许是有用的：创作那种令我们吃惊并后退的作品的艺术家，他们并不了解我们的先入之见。他们不知道咬我们的是"金色"寻回犬，也不知道让我们进医院的是古怪的"绿色"自制豌豆汤。那些似乎在挑战我们坚定观点的艺术品，实际上可能是一扇通向新世界、新思想、新感受的窗户。艺术家邀请我们踏上一次旅行，而我们要冒的全部风险只不过是一两分钟的时间。

那么，是什么让其成为艺术品的？

关于博物馆或美术馆里的一件东西是不是艺术品，除非有人试图让你掏出一笔小钱去买，否则就不算问题。如果我花一点钱就能在一个大型博物馆里参观，在那里看许多有趣的东西，我就没必要因为在一个浑浊的水箱中看到一条被咬了的鲨鱼而愤怒地要求退钱。它不会对我造成任何伤害，而且很可能在我下次来的时候就不见了。而且，因为一件"非艺术"的物品就推断下一个物品也是"非艺术"的，这样做是危险的。换句话说，如果他们把一串灯泡都当成艺术品的话，那么我还怎么把美术馆中的其他物品当回事儿呢？你确实不必这样，但你可能并没有真的细心观看。

"那是亨利·摩尔！"当我们开车经过西雅图公共图书馆的时候，你得意地喊道。抱歉，你错了。你那会儿看到的是一尊巨型的水平放置的青铜像，它是一个叫亨利·摩尔的人创作的。我是不是太死板了？或许吧。不过我们一直存在一种偏见，就是将艺术品等同于艺术家，认为它的存在代表艺术家个人。我们可能会因为自己对一位艺术家的了解（或自以为了解）而感到得意，

而且因为对他或她的作品非常熟悉，以至于看到其作品时会喊出来。但是，成功的艺术品超越了创作者的生平，而且不再个人化。某位收藏家或许会说，"我有一件贾科梅蒂的伟大作品"（我可能会把这种说法看作普通的虚荣心，因为没有人会说"我有一件贾科梅蒂的平庸作品"），但他没有给我关于那件作品本身的其他信息。如果他更自豪地说，"我有一件贾科梅蒂的伟大的《迭戈之头》（*Head of Diego*）"，那么那件"伟大的"艺术品因其作者和主题而变得更具体了，但贾科梅蒂为他的兄弟迭戈做了太多不同的头像，所以我还是不知道他说的是哪一件作品。我想看的是贾科梅蒂为他的兄弟迭戈画的肖像画。我们不要把艺术家（或主题）错误地当作艺术品本身。

我们都喜欢八卦，在我们的文化中，艺术家的过度行为和悲剧，无论在过去还是现在都是很好的题材。尤其是现代艺术家，他们被描绘成过着多姿多彩或者危险生活的局外人。对于那些不幸英年早逝的艺术家（凡·高、阿梅代奥·莫迪利亚尼、让·米歇尔·巴斯奎特），享受奢华生活的艺术家（沃霍尔在54号工作室），还有酗酒且有过多次婚姻和很多情人的艺术家（德·库宁），人们往往过分关注他们的个人生活，这种痴迷将艺术家的作品埋葬在他们个人的人生经历中了。当我们走到这些人的画作跟前时，这些东西顶多让我们对自己或同伴嘀咕几句，却与我们正在观看的作品毫不相关。

许多艺术家过着相对平凡的生活。他们维系婚姻，抚育孩童。与普通人不同的是，他们工作的地方是工作室而非办公室。多年来，我经常在地铁站台上遇到波普艺术家汤姆·韦塞尔曼，还跟他聊天，他当时正要去他的工作室，而我正要去我的美术馆。在绘画时，勒内·马格利特会穿三件套西装，就像他那个时代的银

行职员一样。我甚至不敢提到这件事，因为可能会激发某些人去进行愚蠢的研究。但我敢打赌，艺术家个人生活的离经叛道程度与他们在历史上的地位之间没有相互关系。不管怎么说，读艺术家的传记是为了消遣，但当你要去欣赏他们的作品时，请把传记留在家里。

我们能观与赏并行吗？

问题不在于你在看什么，
而在于你看出了什么。

——

亨利·大卫·梭罗

巴黎卢浮宫博物馆调查表明，参观者在一件艺术品前平均花的时间是 10 秒钟，其中包括阅读标签的时间。卢浮宫的速行者大概能在两个小时内看完 500 多幅画。如此一来，就只剩下 34 500 件展出的作品有待参观者观看，或更确切地说，有待一瞥。对于那些把卢浮宫列入愿望清单的人来说，我建议你们尽快去，因为据卢浮宫预测，在未来 10 年内，每年去卢浮宫参观的人数将超过 2 500 万人。

当我们花 4 秒钟的时间看标签，用 6 秒钟的时间盯着艺术品看的时候，从神经学角度来看，到底发生了什么？让我们设想一下，站在现代艺术博物馆的一幅杰作跟前，作品是毕加索的《镜前的少女》（1932），这幅画的标签告诉我们这是毕加索在波舍鲁（上诺曼底的一个小村落）创作的，主人翁是他年轻的情人玛丽·泰蕾兹·沃尔特。我们的大脑是一台高速运转的计算机，特别是在语言方面。我们对"巴勃罗·毕加索"、"1932 年"和他当时的女友"玛丽·泰蕾兹·沃尔特"这些词的联想会即刻涌上心间。我们的大脑很可能不需要吸收墙上标签里的其他信息（工具、尺寸、博物馆的编号），或者标签上的历史与解释性的信息。但我们的目光瞬间会从绘画转到标签，大脑在检索我们认为自己知道的关于毕加索的信息（西班牙……已故……天才……风流……大亨）。当我们的目光回到绘画上时，那些信息就成了我们感受力的一个重要部分。在有机会看那些作品之前，我们在标签（不管准确与否）上看到的内容已经映射到作品上了。

我坚持认为，如果我们学会了如何去欣赏，那么不管艺术家是谁，也不管作品的主题、年代是什么，或者是在哪里创作的，我们都能体会到真实的感触。但要实现这一点，我们必须保持开放且明晰的心态。

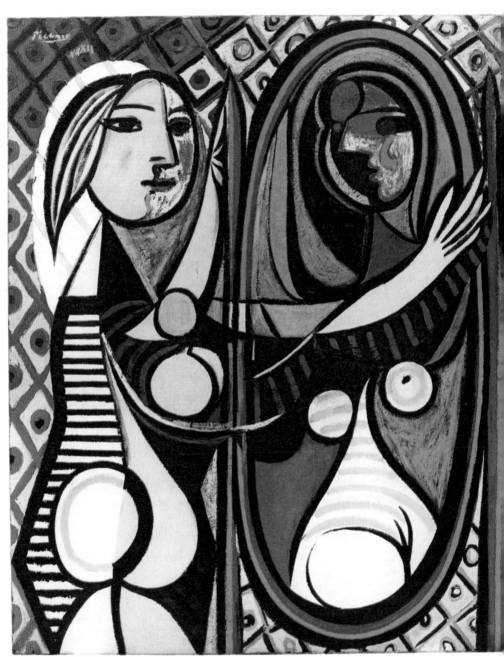

巴勃罗·毕加索《镜前的少女》（1932）
创作于波舍鲁，布面油画，162.3 厘米 × 130.2 厘米，纽约现代艺术博物馆，西蒙·古根海姆夫人捐赠

让我们从心态开始，探索一下单纯的观看与真正的欣赏之间的区别。

艺术与技术

日常生活练就了我们速看的本领。我们正在丧失深度思考的能力，也就是欣赏的能力。如果我们想走进艺术，这种能力是必不可少的。我最喜欢的一句话之一就是："无所事事多快乐。"我们中的许多人，包括我自己，会发现这几乎是不可能的。在乘坐公交车或搭乘地铁时，我们手上总会有一份报纸、一本书或一台平板电脑。你上次坐着放空是什么时候？

技术源源不断地向我们传递图片和缩略的文本，我们可以快速地做出分类、消化（囫囵吞枣）与删除。上下班高峰期，当我穿过百老汇大街 45 号时，我会在过马路前看下智能手机里我妻子发来的信息，注意到绿灯还剩 7 秒，甚至还能看到有两层楼高（相当于一个街区的长度）的 2 000 万像素的大屏幕上显示着一部比我手里拿着的更大、更好的智能手机。我可以（不管怎么说，我觉得我能）同时做到这些。那么，我欣赏一幅画的时间为什么要超过 10 秒、6 秒，甚至是 2 秒呢？

1989 年，佳士得拍卖行售出了一幅由蓬托尔莫创作的宏伟油画《戟兵肖像》（*Portrait of a Halberdier*，1528—1530），你可以在洛杉矶的盖蒂博物馆里看到它。这是一幅真人大小的画作，描绘了一个有着青春脸庞的拿着戟的年轻人，十分逼真。

如今，拍卖行热切地拥戴现代技术的方方面面，以使自己的商品令人兴奋、让人渴望。不过，25 年前，整版全彩的拍卖图录和在艺术杂志上打广告，还被视为高调宣传。然而，为了蓬托尔

莫，佳士得拍卖行决定大胆地（虽然迟了一步）跨入 21 世纪，他们投资拍摄了一部纪录短片。摄影机在那幅油画及其周围来回拍摄，同时，有个声音适宜的男中音在讲述那部作品的历史，而亨德尔的《水上音乐》组曲提供了适度夸张的配乐。在拍卖会开始的前一周，那幅画单独在伦敦佳士得名副其实的"大厅"中展出。好吧，几乎是单独展出。房间中对着作品的是一台电视，电视放在台座上，不停地播放着宣传片。成群的游客蜂拥而至。许多人背对着这幅画看电视上的视频。即使是那些真心认为那幅作品值得一看的参观者，也花了更多时间在视频上——广告胜利了。

公允地说，佳士得拍卖行在尽最大的努力吸引买家，而且他们出色地完成了这一任务，尽管我非常肯定，时任盖蒂博物馆绘画馆馆长的乔治·R.戈德纳代表盖蒂博物馆买下那幅画，并不是受那幅画的宣传短片鼓动。然而，一旦一件伟大的艺术品在博物馆安顿下来，它是否还需要做些什么以吸引我们的注意力呢？

在佳士得拍卖行首次尝试视频宣传的 25 年后，我们可能到了这样一个拐点：教育类的应用程序正在取代去博物馆参观。其中一款应用程序是由摄影师辛迪·舍曼和已故的基思·哈林等艺术家设计的，他们承诺："它会像一个移动的回顾展，并希望通过互动、讲故事等有趣的方式来探索艺术。"[1]

互动故事大概会比去博物馆体验真实的艺术品有趣得多。为艺术品拍摄短片，其背后的动机不仅是要让那些可能无法体验艺术品的人能够接触它们，也是要让它们变得更有趣。这项技术可能已经从充满颗粒的黑白胶片发展到了复杂的数字化应用，但它蕴含着一个潜在的假设：仅仅靠艺术品本身是不够的。要用摄影机将艺术品戏剧化，将其放大，拍它的全景，当然，还要有剧本和配乐。这就否定了视觉艺术的最大力量：它有能力以静止的图

像或形式让我们沉思，沉思多长时间、多少次，都随我们的意愿而定。

我不是说电影不算艺术——绝无此意！卡尔·德莱叶是位伟大的导演，他在 1928 年完成了杰作《圣女贞德蒙难记》。当我看玛丽亚·法尔科内蒂饰演的圣女贞德在一个令人心痛的长镜头中被剪掉头发，我感同身受。我相信技术是为艺术创作服务的，但我不相信技术可以提升与装点艺术。

虽然我们认为我们的眼睛像照相机一样，可以忠实地记录所看到的东西，但对于欣赏来说，我们眼睛的构造其实并不完美。我们清晰准确地看到东西的能力很大程度上是基于大脑的功能，而非眼睛的功能。眼睛收集的是不完整的数据，与此同时，大脑基于先前的经验做出假设和判断。你能阅读并理解下面的内容吗？

This txet will demonsrtate that yuor brian dose not trnaslate exactly what yuor eye sees. Intsaed, infulecned by waht it has laerend, it reocgnizes wrods golbally, wihtuot paynig muhc attnetoin ot the ordre of teh lettres. *

当你第一次看到某件艺术品的时候，会发生同样的情形。不等你的眼睛完成扫描，大脑就会将你扫描到的信息组织成熟悉的东西。然后，我们会根据自认为看到的或想要看到的，而不是实际呈现在我们面前的东西，来解释这些数据。

*　这里的单词字母顺序错乱，但仍可辨认其正确拼写，理解文意。类似中文的"我道知"。——编者注

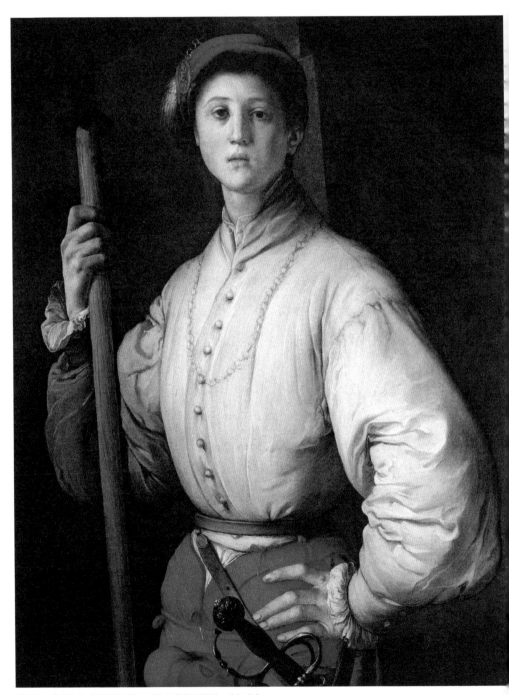

雅各布·蓬托尔莫《戟兵肖像》（可能是弗朗西斯科·瓜尔迪）
大约创作于 1528—1530 年，面板上的油墨和蛋彩转到帆布上，92.1 厘米 × 72.1 厘米，J. 保罗·盖蒂博物馆，洛杉矶

让我们回到现代艺术博物馆，找到毕加索的那幅《镜前的少女》。接受我的建议吧，不要看标签。由于你没有太多的时间，所以稍停片刻——只比你身旁正用相机拍摄的女士用的时间稍长一点——欣赏一下这幅画。

你最先看到的是左边的一个金发女郎，她的脸看起来和你大脑每天处理的"真实"脸庞很像。你首先注意到的不是它被画出来的样子（一张结合了正面和侧面的脸庞），而是一张可以正视的脸。与此同时，你自动记下了红色、黄色和绿色。你需要花一点时间，才能看到蓝色和紫色。接下来，你会看到所有的球形与曲线。然后，你会注意到菱形图案的壁纸。你看到镜子里的头了吗，就是在右上角的？当然你会看到，不过这是你感官接受的最后一个元素，或许因为这个元素是隐性的，有点倾斜（就像镜子里的一些图像），而且颜色比画中其他部分的颜色更深。

你会在瞬间（别忘了，你很匆忙）感知到这一切，而且如果继续溜达的话，你将几乎看不到毕加索画的其他东西了。你所接受的是你的大脑对那幅画进行了大量编辑后的版本，因为它会寻找通向最简单答案的最短路线。

现在，设想你是你时间的主人，你可以再花上一到三分钟的时间。如果再多30秒（或许需要向后退一两步），你就会真正看到整幅画，包括部分与整体。倘若再多30秒的话，色彩就可以与形式结合起来，让你意识到左边的人物与她的影像之间有着惊人的复杂关系。

同时，你开始意识到油画厚重的质地、羽化与层次感。这件艺术品开始以有形物体的形态出现，而不仅仅是一幅画了。几分钟内，大脑停止编辑你的眼睛所记录的信息，你可以开始真正欣赏并体验这幅作品了。

对我们持续的凝视予以回报的能力是检验每件艺术品力量的试金石。问题不在于这件作品是否经得起历史的洗礼，而在于，当一位安静、冷静、没有任何技术支持的观众愿意花 5 分钟时间来欣赏它，它能否焕发活力。

艺术与语言

> 欣赏，就是忘记所见之物的名字。
>
> ——保罗·瓦莱里

亚里士多德指出，要想知道某物，就必须给它命名。这个观念在我们的文化中根深蒂固。如果某物没有名字，那么有些人，甚至是一些无可争议的才华横溢之人，就无法理解它。19 世纪 90 年代早期，当伟大的哲学家和数学家伯特兰·罗素还是剑桥大学的一名学生时，他的同学用他做了个实验，测试他在智力方面的开创性想法。罗素表现得非常出色，直到被要求将一大堆形状进行配对。他很快地开始拼凑，但在完成一半后，他站起来说，他再也拼不了了。当被问到原因的时候，他说，因为他不知道剩余形状的名字。罗素长于文字和数学，但在视觉识别方面却没那么出色。

如今，很多艺术家的工作方式让命名显得无力。前面提到的罗伯特·欧文广泛地研究自然光以及自然本身，他创作的某件感人至深又发人深省的作品可能不包含任何"主义"。并非盖蒂中心的所有杰作都能在博物馆中找到（就像前面提到的蓬托尔莫）。最令人震惊的是欧文设计的中央公园（包括一条潺潺的小溪）。那种艺术叫什么？关于其本质，我们能通过命名来了解什么呢？通过

体验不是能更好地了解它吗?

知道某物的名字不一定像我们希望的那样有助于记忆。在康奈尔大学,加里·卢普言博士给一组学生一份宜家家居的产品图录。他要求一半学生仔细观察某些物品的插图,并大声说出物品的名字("椅子"或"灯");另一半学生看同样的插图,并被要求简单地说说是否喜欢它们。那些念出物品名字的学生回忆细节的能力要弱于那些说出偏好的学生。根据卢普言的说法,用标签可以建立心理原型,但代价是无法识别某个物体的个体特征。因此,阅读一幅画在墙上的标签,不会比你想想自己是否喜欢它更有助于对它的记忆。[2,3]

我们喜欢称非具象的绘画为"抽象"绘画,这种绘画会让那些习惯于以名称来辨别事物的观赏者感到困惑。这种观赏者,比如伯特兰·罗素,会说"我不懂现代艺术",通常这话的真正意思是"我无法用语言向自己描述它"。但或许你会说,通过给物体、地点、人物命名,我们其实可以获得更高层次的体验。你可能会认为,把一幅画划分为"具象"或"抽象"的能力会强化我们的视觉体验。但是,这些对于亨利·马蒂斯、威廉·德·库宁这类现代艺术家毫无意义,因为他们的作品常常包含了这两种知识结构。

我们不是通过让孩子学习"苹果"这个词以及描述什么是苹果来教他们阅读的。我们给他们看一个苹果(或一张苹果的图片),然后读这个单词。在婴儿知道苹果的名字之前,他们其实已经知道苹果的感觉、外观和味道。"苹果"这个词方便使用,可以用来代指我们看到、尝到、闻到、感受到,甚至是听到(如果它嘎吱作响的话)的东西。我们非得知道"苹果"这个词,才能欣赏塞尚的静物画吗?不必如此。甚至只是看到标签上的"苹果静物画"

这几个字，也会限制我们的乐趣，会让我们只是简单地想一下它们看起来有多么像"真的"苹果，然后径直走向下一幅画。

我们倾向于认为一旦描述了某种物体，它就是已知的了。但是，所有的语言都会受到地点和时间的限制，而图像不会如此。"静物"这个词在其他语言——在法语中是"nature morte"（自然死亡）——中所传达的意思，与我们理解的英语意思相去甚远。

从根本上说，除非是创造性和充满想象力的语言，否则语言无力取代艺术，这就是为什么艺术家、历史学家或收藏家通常把标题当作事后思考的结果。我们可以肯定的是，迭戈·委拉斯开兹可能会把他在 1647—1651 年创作的杰作称为《维纳斯的梳妆室》，甚至是《维纳斯与丘比特》，但他肯定不会用现在常见的叫法称其为《洛克比维纳斯》（在这幅画完成 160 年后，它被一位英国收藏家买下并挂在了约克郡北部的洛克比公园）。自 1906 年以来，这幅画一直在伦敦国家美术馆里展出，在那里它名为《维纳斯的梳妆室》（又称《镜前的维纳斯》）。

使用标题往往比不用还糟糕，标题是陈述显而易见的事物，比如《桌子上的水果与水壶》（塞尚，1890—1894）。但是如果把这幅画命名为《窄颈单柄灰色水壶放在一张木桌上，除此之外，桌上还有蓝色图案的桌布以及几种水果，其中大部分是苹果，但可能至少有一个梨，或许还有一个酸橙子》（*Narrow-neck Single-handled Grey Jug on a Wooden Table with Blue-patterned Drapery and Ten Pieces of Fruit, Most of Which Are Apples but There Is Probably at Least One Pear and Perhaps a Lime*），我们还能从中获得什么乐趣？知道这幅画中每个元素的确切名称，会增加我们与它的交流吗？不会，除此之外，尝试"说出那种水果的名字"就像解儿童菜单上的谜语一样单调。

　　艺术品是真实的东西。语言不是真实的，它是对现实的表现。当我们允许一件艺术品直接影响我们的情感时，当我们简单地体验它本来的样子时，我们身处真实的世界中，这是令人兴奋的。一旦我们开始了解关于那件艺术品的知识，我们就是在反映现实，这对我们中的许多人来说是更稳妥的，但也是更微弱的一种体验。

艺术与大脑

　　作为理性的动物，我们经常探寻艺术家为何会以某种方式进行创作，而医学专业尤其喜欢发现（或发明）艺术家的病症，为的是"解释"他们的风格。斯坦福大学的眼科教授迈克尔·马默博士对莫奈和德加做了研究，并将二人晚期作品的风格与他们的视力问题联系起来。

　　迪特里希·布卢默尔博士在《美国精神病学杂志》（*American Journal of Psychiatry*）上撰文，回顾了人们尝试了解凡·高精神状况的历史，他指出："凡·高的病让 20 世纪的医生感到困惑不解，从已经提出的近 30 种不同的诊断中可以明显地看出，从铅中毒或梅尼埃病*到各种精神疾病，不一而足。"[4]

　　1956 年，亨利·加斯托博士发表了他的观点，他认为可怜的文森特患有颞叶癫痫，这种病是因早期大脑边缘损伤时喝苦艾酒造成的。最近，在《西部医学杂志》上，病理学临床教授保罗·沃尔夫博士提出，文森特的内科医生加谢博士给他服用了过量的洋地黄，导致他的视力发生扭曲，从而令他偏好绿色和黄色。[5]

*　梅尼埃病是一种原因不明的、以膜迷路积水为主要病理特征的内耳病。其病程多变，发作性眩晕、波动性听力下降和耳鸣为其主要症状。——译者注

神经美学是大脑研究的一个分支，它很少谈到具体的艺术作品。法国著名的神经科学家让-皮埃尔·尚热将艺术定义为"带有丰富多样内容的象征性的主体间交流，其中移情是主体间对话的一个基本特征"。[6] 解释我们如何从神经学角度对艺术做出反应，而把所有的艺术都定义为"丰富多样的内容"，在我看来，这就像一位临床医学家在试着了解我经历了什么之前，问我"你当时感觉如何"。

在《艺术科学：审美体验的神经学理论》（The Science of Art: a Neurological Theory of Aesthetic Experience）一文中，V. S. 拉马钱德拉和威廉·希尔施坦提出了"艺术体验的八条法则"，它们是对佛陀通往智慧和开悟的八正道的"含糊类比"。[7] 他们认为，任何艺术理论都必须包含三个组成部分：逻辑的、演化的和神经学的。对于第三个组成部分，他们指出，"当艺术在单一维度上产生高度活跃的活动时，它是最具有吸引力的"，而这种高度活跃的活动是通过上述法则中的一条产生的，"艺术家有意识或无意识地运用（上述法则）来优化对大脑视觉区域的刺激"。在这些法则中，有一条是峰值偏移原理（peak shift principle），两位作者用了一个例子来阐释：

> 如果一只老鼠因为区分了长方形和正方形而得到奖励的话，那么它会对比原型更长、更窄的长方形做出更强烈的反应。[8]

作者并未说明老鼠的强烈反应是以何种形式呈现的，但据推测，即使是最长、最窄的长方形也有无法造成兴奋感的可能。这篇长达34页的论文只提到了极少数艺术家的名字，对理查德·尼

克松的漫画着墨较多,只引用了一件具体的艺术品,就是萨尔瓦多·达利的"色情杰作"——《年轻处女被羊角自动鸡奸》(1954)。

多伦多大学在 2014 年发表了一项研究,这项研究涉及 7 个国家的 30 多名参与者,他们"在核磁共振扫描仪的狭窄空间内"观看绘画(它们一定是非常小的作品),最后得出的结论是:"绘画激活了大脑中与视觉、快乐、记忆、认知和情感有关的区域,还激活了负责对新信息进行有意识处理并赋予其意义的系统。"[9] 好吧,他们还指望什么呢?

近几十年来科学取得的进步令人印象深刻。我期望到公元 2100 年,我们可以更多地知道我们是谁和我们从哪里来,不过,或许我们永远不会知道我们为什么是我们。通过欣赏这样或那样的艺术品,可以分别出大脑中受到刺激的区域,这是学术研究的绝佳素材,但是这并不能让我们进一步知晓为何你会喜欢约瑟夫·阿伯斯的单色正方形,或是为何我在欣赏克利夫特·斯蒂尔的凹凸不平的原野和大面积色彩时会神采飞扬。

我哥哥约翰·芬德利博士是一位备受赞誉的生物化学家。我隐约地记得在很久之前,我和他之间有过一场关于艺术与科学的争论,当时他正坚定地朝有机化学博士学位的方向迈进,而我可以说是乏善可陈。我确信艺术是某种更高的呼召,不过我必须承认我嫉妒他,因为他在艺术创作方面要比我在理解科学方面强得多〔他本可以在创作劳尔·杜飞式的作品方面获得成功〕。从那时起,我开始认识到科学和艺术可以互相渗透,伟大的科学家就像伟大的艺术家一样,他们敢于冒险,并在信念和想象力方面努力飞跃,去探索未知。

在《艺术的价值》一书中,我曾写道,当我们欣赏一件艺术品时,在到达大脑的信息中,只有 20% 是从视网膜"向上"传输

的，其余的则来自大脑控制记忆的区域。看着同一幅画，可能你和我"看到"的完全不同。有联觉（synesthesia）的人会被认为是不正常的，他们可能视音乐为色彩，他们的感觉在某种程度上是重叠或可互换的。我认为，我们可能生来如此，不过为了"正常"运作，大脑通过将左脑的理性和语言功能与右脑的本能直觉区分开来，由此形成一种平衡状态——尽管犹他大学最近的研究表明，左脑等同于逻辑与右脑等同于艺术这种观念是一个文化神话，大脑扫描的数据并不支持。[10]

伯恩大学心理研究所的尼古拉斯·罗滕和比特·迈尔相信联觉可以促进创造力，他们引用的是画家大卫·霍克尼和小说家弗拉基米尔·纳博科夫的经历。除此之外，一份自我报告的研究发现，在 358 名艺术系学生中，23% 的人有联觉能力。[11]

当我们看到一件艺术品的时候，我们的头脑中会发生什么？牛津大学罗斯金艺术学院的达里亚·马丁领导了一个研究项目，名字叫作"镜反射触觉：移情、观察与联觉"，这个项目调查了一种叫作镜反射触觉联觉的神经系统疾病。"患有镜反射触觉联觉的人，"他们解释道，"他们的身体会对从外界看到的、作用于其他人或其他物体的触碰做出反应，他们会感觉自己的身体受到了相应的触摸。"在极端情况下，这种病症显然会让患者对艺术品产生一种身临其境的情绪反应。对于一个病人来说，凝视阿尔贝托·贾科梅蒂的一件瘦削的雕塑会让他们产生无法抑制的认同感，从而引起一种"自我被重新分配的感觉"。[12] 我不介意偶尔出现这种不太严重的情况。

不管联觉对我们这些没有经历过的人是如何起作用的，我们的眼睛记录下来的东西都会立刻被我们的经验处理。我们不得不去给它赋予意义。当我们要过马路又看到红灯时，这种反应显然

极为重要,但当我们走进博物馆看到丹·弗莱文创作的一件由红色霓虹灯泡组成的雕塑时,这种反应可能就没那么有用了。我们看到了那个东西是什么,但它是干什么用的?可以用来做什么?在我看来,它的功用就是积极地作用于我们的感官。为了实现这一点,它必须被体验到才行,而为了体验到它,我们必须安静地与它相处一会儿。

面对一件艺术品,我们的智力可能会通过看标签和听音频指南而受到刺激,但我们的感官只有当我们专注于那件艺术品时才会融入其中。现代和当代的艺术品提出的问题要比它们回答的多得多。这些问题的答案在于去体验艺术品。艺术的存在是为了被体验。艺术为你而存在。其他的一切都是附带的。

第一次或第 100 次聆听一首音乐可以成为一种变革性的体验,会让我们的情感由浅入深。艺术也是如此。作家苏珊·雅各比首次访问佛罗伦萨时还是一个 23 岁的记者,当时她看到了佛罗伦萨圣若望洗礼堂,礼堂的东门是由洛伦佐·吉贝尔蒂建造的,被称为"天堂之门"。45 年后,她写道:"在去佛罗伦萨那天之前,我把对'伟大艺术'的热爱视为一种有教养的自命不凡。当我第一次瞥见'天堂之门'的时候,一切都变了,尽管我无法解释当时在我身上发生了什么。"[13]

2007 年,她在纽约看展览时看到了展出的门上的镶嵌板,后来她回忆起当时的情景,进一步证明了艺术的力量可以穿透我们的心灵:

> 我参观了在纽约大都会艺术博物馆举办的展览,和我所爱的、患有老年痴呆症的丈夫一起。当他凝视那些作品时,他眼中的呆滞消失了,取而代之的是一种近乎仰慕的专注。

他记起多年前在佛罗伦萨见过这些镶嵌板。他说："能认出它们是个奇迹。"[14]

艺术能克服理性思维的局限。最近，我在瑞士巴塞尔的一个艺术品交易会上忙得不可开交。一天早上，我去贝耶勒基金会美术馆参观保罗·高更的一个作品展，其中有这位艺术家的一些名画，还有来自俄罗斯博物馆的许多我不熟悉的作品。展览会上到处都是我认识的人，和一些人见面寒暄让我分散了注意力，所以我尽可能地把时间花在面前的作品上。其中一幅画让我不寒而栗，一个裸体的年轻女孩躺在风景中，手里拿着一朵花，一只狐狸在她的肩膀上咧着嘴笑。

让人非常尴尬的是，我眼中噙满了泪水。当时，我的左脑告诉我，这是在向爱德华·马奈的名作《奥林匹亚》（1863）致敬，但右脑却在控制我的眼泪。到底发生了什么？与许多艺术家不同，高更作品的标题异常明晰，而且经常画在作品上面。这部作品叫作《丧失童贞》（*The Loss of Virginity*）。为什么它会对我产生这种影响？我不用多想。那时，我的女儿刚满 15 岁。

我们多花一些时间在一幅油画、一件雕塑或一幅素描上的原因之一是，我们的大脑不是从我们的环境中接收无缝的数据，而是预判在那一刻什么信息是重要的，而且它很容易分神。当从多任务处理的进程中脱身之后，大脑会很自然地在聚精会神和白日梦之间摇摆。《有组织的大脑》（*The Organized Mind*）一书的作者丹尼尔·列维京说，这"有助于重新校准和复原大脑"。[15]这种重新校准的状态正是我们融入艺术时所需要的：聚精会神，但愿意做白日梦。

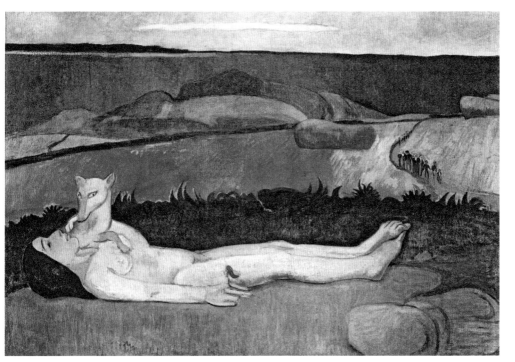

保罗·高更《丧失童贞》(1890—1891)
布面油画，88.9 厘米 × 129.5 厘米，克莱斯勒艺术博物馆，诺福克，弗吉尼亚州

观与赏之别

　　没有哪位哲学家、眼科医生、神经科学家或艺术经销商能够达成某种统一的艺术（无论是现代艺术还是古代艺术）理论，因为尽管伟大的艺术是用眼睛去感知的，但它既是精神上的，也是智力上的。这就意味着我们需要同时充分运用大脑的两个部分。

　　我们的文化崇尚科技，而且我们已经制造出可以"思考"的计算机，所以我们幻想大脑就是一台超级计算机。神经系统科学对待这一问题很严肃，它采用了计算机术语，比如，"处理"、"输入"和"输出"。所以，我们看一幅画（"输入"），然后"处理"

我们所看到的东西。这种语言可以描述我们大脑的部分活动，不过，机器模型忽略了情感与发展。

科技让事物进一步向前发展，让我们可以用数码相机来存储艺术品的照片，于是我们可以在更方便的时间"输入"和"处理"我们捕捉到的东西，而不用当时就看。我们可能也会拍下墙上标签的照片，而不是阅读它们。拍了足够多的照片之后，我们可能会怀着一种心满意足的成就感前往博物馆的自助餐厅或便捷的星巴克，一边嚼着巧克力泡芙，一边漫无目的地滑动照片，但实际上我们不是在欣赏。我们"处理"的是墙上标签的内容和一张在我们设备的屏幕上像素化（可能远远小于实际的大小）了的图片。我们原本可以待在家里，在网上找到关于这件艺术品的更好的图片和更丰富的文本。

然而，并非一切都丧失了。一些博物馆正通过禁止摄影来抵抗，这可以称得上是一种后卫战。比如，在伦敦，你不能在国家美术馆（但可以在泰特现代美术馆和泰特英国美术馆）拍照。据《艺术报》（The Art Newspaper）报道，阿姆斯特丹的"相机暴怒"现象导致凡·高博物馆重新禁止拍照。[16] 我觉得自己有权不受你和你的相机干扰地看一件艺术品，而你觉得你有权给艺术品拍照。心理学家琳达·亨克尔站在我这边，她的研究表明，爱拍照的艺术爱好者记住的作品的数量以及作品的细节要比只用眼睛欣赏的艺术爱好者少："当你按下那个按钮时，你就是在向大脑发送一个信号，说：'我刚把这个活儿外包出去，相机会帮我记住这个。'"这些照片成了你向别人展示你去过哪里的战利品，而不是对自己的提醒："这个很重要，我得记住。"

如果离开家的时候没有带便捷设备，有些人就会觉得缺了点什么。要是发生什么事该怎么办？如果有人找我该怎么办？假

如我需要找个餐馆呢？如果看到一件艺术品，我却不知道该想什么呢？

以参观展览为目的去博物馆，往往是走马观花式地浏览墙上的所有艺术品，勤奋地阅读标签和（或）听听详细的介绍。能获得的可能最多是一种总体印象和少量信息，而最坏的情况则是徒感疲劳。

活得刺激点儿吧。把手机关掉。当有人为你提供音频指南的时候，说"不"就好了。我把"观"等同于给艺术品命名，把"赏"等同于融入其中。融入其中能产生潜移默化的作用，这就是我们的目标。

艺术可以被听到吗？

> 意义必定源于看，而非源于说。
>
> ——巴尼特·纽曼

眼镜是唯一能够帮助我们更好地欣赏艺术的人类发明。所有其他的东西，从文字到最新的手机应用程序，都只会破坏我们对艺术品的参与度。没错，我知道，此处有一个基本的悖论：我写这些文字是为了告诉你忽略文字。

人造纤维大亨塞缪尔·考陶尔德（1876—1947）在 20 世纪的第二个十年里，对艺术品进行了为期 4 年的疯狂采购。我们可以在考陶尔德艺术学院欣赏他的激情成果，这座学院是印象派和后印象派艺术最伟大的公共收藏机构之一。它坐落在伦敦中心泰晤士河上的一座富丽堂皇的建筑萨默塞特宫（Somerset House）布置精美的房间里。长期以来，它一直是艺术爱好者的圣地。每年我都喜欢去那里欣赏一番，看看我最喜欢的马奈、塞尚和凡·高等

人的作品。

在最近的一次旅行中有个很明显的变化，就是以前不那么显眼的标签已经被干扰性的墙体标识取代，这些标识显示的信息措辞冗余，内容超出辨识作品及作者的必要，而且多出一个显眼的正方形二维码，二维码旁边写着"标签之外——了解更多关于这部作品的故事和信息"。驻足片刻，我拼命压制住了打开智能手机看看和听听关于塞尚风景画的"故事"的冲动。

线上功能会限制我们与艺术品的接触。当看到一件艺术品时，我们渴望并接受一项能发挥作用的技术程序，这就等于默认如果没有它的帮助，我们就无法与艺术品进行交流，以及艺术品需要某人（或某物）为它说话，这样它才能被欣赏。我们已经被灌输这样一种观念：只有权威或专家的话语才能向我们揭示一件艺术品的"内涵"或"意义"。

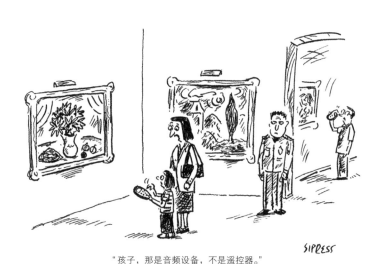

"孩子，那是音频设备，不是遥控器。"

大卫·西普雷斯
2013 年 3 月 18 日，《纽约客》

网络支配着社会活动。为了实现目标，我们保持一种接受的心态。这意味着我们在起床前检查邮件，我们在骑自行车、开车或搭乘地铁上班时戴上耳机、盯着智能手机（或平板电脑）。我们中的一些人通过买卖艺术品、收藏、展览、艺术方面的写作以及参加艺术派对的方式，将艺术融入我们的生活。但如果我们只是想体验艺术，该怎么做？这样可以吗？不是为了谋取利益，也不是为了攫取知识，甚至不是为了"个人成长"？让我惊讶的是，许多退休的人（想必可以放松一下自己）把参观博物馆当作一种学习体验，而不是放松与享受的机会。

我花很多时间在博物馆里，但还没有见过哪个带着音频指南或其他电子设备的人被感动得目瞪口呆。参观者通常都在寻找下一幅"重要的"画作。20 世纪 90 年代末，波士顿艺术博物馆举办了一场毕加索早期作品的精美展览。我是在一个特别拥挤的日子去的，而且很快就发现我的下颌跟一个老太太靠得太近了，她正转着圈对她的同伴叫喊（其声音盖过了音频指南的声音）。她说："我不知道自己该看什么，但听上去还挺有意思的。"当我们同意接入互联网，不论是博物馆提供的音频指南还是我们自己设备上的应用程序，我们对艺术品的融入都会受到限制。

我一直都搞不明白为什么要让音频指南来告诉我们哪件艺术品该看，如此一来，我们就忽视了那些默默无闻的作品。不久前，我惊讶地看到，去费城新的巴恩斯美术馆参观的人机械地贴近某些画作，他们一边用手持设备对着那些作品，一边听着录音向他们讲述实际上与眼前作品不同的艺术品的故事。

下一步会发生什么已经可以预见：各种标签和说明性文字都会变得冗余。走进博物馆的时候，我们会戴上智能眼镜，然后启动相应的手机应用程序，它会指引我们找到用户推荐上显示的我

们可能会喜欢的艺术品。站在某幅画作旁边，就会激活一系列针对"艺术品故事"的影音评论。但由于一些显而易见的原因，即使是非常喜欢的作品，我们欣赏的时间也不会超过一分钟，这些作品连同对它们的评论，只要轻轻按下我们平板电脑上的星号键就可以记录下来。这一方案的唯一好处在于，博物馆的墙壁将专为展览艺术品而设。

当然，在我们的生活中，看与听大多是同时发生的。在现场表演、电影、电视和所有格式的视频中，我们或多或少地都会看到图像在说话。这与在听评论的同时观看艺术品之间的区别在于，在电影和表演艺术中，我们看见的和听见的是一致的，而形和声的主体即便不是同一个人，也是同一个团队。

艺术品不会说话。在 1900 年以前，欣赏艺术是一种无声的体验（好吧，我们可以彼此交谈）。后来，幻灯片发明出来。自此以后，就如罗伯特·S.纳尔逊教授敏锐观察到的，艺术史成了一种口头练习，从这个层面上来说，对大多数人而言，艺术史其实就是插图讲座。[17] 各个年龄段的学生盯着艺术品的影像，他们可能更多是被演讲者生动而雄辩的口才所激励，而不是因他们所看见的东西，或是两者都令他们感到厌烦。100 多年来，我们已经习惯了在演讲厅里或在电视上（比如怠惰天才罗伯特·休斯的《新艺术的震撼》，以及"艺术修女"温迪·贝克特嬷嬷在英国广播公司的热情演绎）听艺术讲解。

当然，在真实的绘画作品前做有关这部艺术品的演讲是可以的。我仍然可以看到一群群学生（通常很年轻）围坐在博物馆的地板上聆听老师的讲解。现如今，科技让我们在看到真正艺术品的同时，也能听到一个与它相称的博学（或者令人愉快）的嗓音在解说。太好了。只是，我们关注的是声音，还是图像？你可能会说，

这是一个愚蠢的问题，鱼与熊掌我们可以兼得！果真如此吗？除了多任务处理以外，那些告诉我们该如何思考眼前事物的噪声会分散我们的注意力，我们还能接受艺术品所传达的全部视觉信息吗？

你见过人们在音乐会上，甚至在家里听音乐时闭上眼睛。或许，你偶尔也会这样做。这么做会带来很大的不同。无论是现场演奏的还是播放出来的音乐，闭上眼睛听，声音会更清晰，听到的东西更多，也更有力量。设想一下，你的意识平均分布在 5 种感觉中，每种感觉各占 20%。你在看一场电影的同时，吃着爆米花，还跟你的伴侣牵着手，那时，你的 5 种感觉差不多是在同时（各占 20%）起作用，那是一种令人愉悦的经历。独自一人，没有伴侣或爆米花，这场电影你可能会有更好的体验（看和听各占 50%）。你或许能看到一些过去没有注意到的细微差别（比如霍比特人的脚的大小）。看默片有时就是一种极大的享受，有趣的电影能让我们笑得前仰后合，原因之一在于我们可以将全部的注意力集中在所看的东西上。

虽然有些艺术品会发出噪音，比如哈里·贝尔托亚的声音雕塑，大部分艺术品在没有嘈杂话语的情况下最鲜活，状态最好，不论那些话语多么富有内涵、多么翔实。记住，信息不是体验。听的行为不仅会分散你对体验之物的注意力，而且你听到的话语不是你自己的，在涉及艺术（尤其是现代艺术）的时候，你必须要有自己的观点。

艺术能读得懂吗？

比方说，我们在异国度假，从酒店出发沿着暑崖边走了好长

一段路，不一会儿，我们看到海滩附近有一个迷人的村庄。我们要做的第一件事是什么？我们不是慢慢地欣赏这一风景，也不是在走向岸边时感受那徐徐而来的微风，而是拿出地图，确认我们所在的位置。或者更确切地说，是找出那个村庄的名字。为什么我们需要知道村庄的名字呢？因为一旦我们知道了它的名字，就会觉得更稳妥——我们知道的更多了。事实上，我们可能会认为自己对那个地方已经了如指掌。如果我们觉得累了，就只需要看看导游手册上关于这个村庄的信息，而无须一路走过去探索它。

倘若我们不小心，我们对待艺术可能也会如此。如果我们看到一件似乎很有意思的作品，会马上去看标签，这样才觉得安全稳妥。"哦，我知道那位艺术家！"我们记下艺术家的名字之后会这样对自己说，然后再看一眼作品，继续前进。

在论到纯艺术的时候，总体而言，它是一种无言的媒介，为什么我们要寻求话语上的安全感呢？是为了避免可能产生的感受与情感吗？如果说这种模式有什么可指摘的，问题可能在于艺术鉴赏的教育方式（甚至是艺术鉴赏可以被教授这种观念）。以一位艺术鉴赏老师最近在博客中的话为例：

> 艺术比我们的眼睛最初看到的丰富得多，而且如果不理解艺术品的视觉语言和历史背景，我们作为观看者便无法真正从艺术品中获取所有信息（内容）。[18]

艺术品是需要解释的信息容器，这种观念根深蒂固。博物馆购买在世艺术家的作品时，通常会让他们对以下问题做出书面解答："这件艺术作品的主题是什么？""它表达了什么理念？"如果用"音乐"、"诗歌"或者"戏剧"来替代上述问题中的"艺

术"，那么这种做法显然是荒谬的。艺术家不会在艺术作品中隐藏信息（内容）。艺术家在努力创作交流的对象。艺术作品是其自身的使用手册。我们要做的一切就是聚精会神，作品中蕴含的东西会自然浮现。

我完全不反对阅读艺术方面的书籍。我会花上几个小时的时间来做这件事，不管怎么说，大多数阅读时光是充实的。我最喜欢阅读关于艺术的第一手资料，这样我就可以将自己的体验与作者的观点进行比较。或许还有一些关于艺术家或艺术品的事实会让我着迷。我只是建议欣赏在先，阅读在后。

诗人马可·多蒂在引人入胜的《牡蛎与柠檬的静物画》（*Still Life with Oysters and Lemon*）一书中，雄辩地指出了将视觉艺术转化为文字的困难，那本书是对大都会艺术博物馆中的荷兰静物画的思考。多蒂说，构成一首诗歌的东西是不可言传的，也是无法解释的。这句话也适用于艺术品。"我可以概述、权衡、给建议，但我不能限制，"他写道，"有些神秘元素总会被漏掉。被漏掉的东西，确切地说，就是它的诗意。"多蒂这里指的是一件 300 多年前的杰作，它的部分诗意是关于一位早已去世的艺术家的内心世界的，这种诗意是隐含在他的作品中的。"对今天的我们而言，它依然可见。你可以看着那些画并且感受它。这就证明，长时间的欣赏可能会转化成某种永恒，对我们自身，对那些令人好奇的客观、坚定和有用的东西都是。"[19]

"自己去看"这句话有时被当成一种挑战。这也是我在艺术方面给你的挑战。自己去看，然后尽情地阅读你想读的。在我们的艺术之旅中，这句话针对的是两种主要的文字障碍：墙上的标签和书籍。

墙上的话

当你走进一个房间，遇见一个迷人的陌生人，你是愿意亲自与他或她交谈，还是愿意先看看对此人的介绍以及其他人对他们的看法？选择前者，你可以体验自己的看法与反应。选择后者，你就是在比较和阐述二手经验，而不是拥有自己的体验。

2015 年，在现代艺术博物馆举办的毕加索雕塑展上，我遇到了我的朋友卡罗尔·沃格尔，她是一位资深的艺术记者。

"我讨厌这次展览！这里没有标签说明。"她说道。

"我喜欢。"我回答道。"这样就不会分神。事实上，我觉得应该给我的下一本书取名为《无标签》。"我开玩笑说。

"那我就不读了！"

"为什么你需要介绍呢？"我温和地回应道，"只看看雕塑，就够了。"

"我想了解它的背景，比如创作时间什么的。"

"为什么要知道呢？对毕加索来说，什么时候创作的并不重要。"

"我又不是他！"卡罗尔一边转身，一边厉声说道。

那次谈话肯定很大声，因为当我逛到下一个展馆时，一位旁观者拉着我的胳膊低声安慰我说："我完全赞同你的说法。"

哟！

我们为什么要关心博物馆和美术馆是否会在艺术品的标签上提供文字描述呢？当然，这是其教育使命的一部分。毕竟，我们去看戏或听音乐会时，也会拿到一个剧目介绍。我们听音乐唱片的时候，通常会有一些关于音乐人和作曲人的基本介绍。一部小说的护封上可能会包含作者介绍，还可能列出其他读者的评论。然而，除非无聊至极，我们通常不会在看戏的时候看剧目介绍，一

个人也不会同时读《安娜·卡列尼娜》和 A. N. 威尔森写的《列夫·托尔斯泰传》。

那为什么我们会在体验一件艺术品的重要时刻（可能是我们有生之年唯一一次亲眼见到它的时刻），去读或听关于它的解释呢？部分原因在于，我们混淆了识别与体验。知道艺术品的名字，知道创作它的艺术家的名字以及是何时创作的，这样就说服我们好像自己已经很了解这幅画了。不，其实我们知道的只是皮毛而已。

书上的话

你有没有听另外两个人谈论过一个你不太了解的他俩的共同友人？他们可能聊得很投机，但坦白说你却无聊透了。这就是我在阅读关于我没体验过的艺术品的书籍时的感受。是的，书里会有插图，但现在你可能已经知道我对艺术复制品的看法了。

而当你认识所谈论的人的时候，你就可以提出自己的看法和意见。如果有人带着智慧、洞察力，或许还带点幽默感来写艺术类的书籍，我就喜欢看，不过只能在我亲眼看过艺术品之后。我会仔细阅读那些写得很好的艺术家的传记，你会在本书的最后找到一些阅读推荐。

现在，我必须谨慎地说：尽管那些书可能包含关于创作过程的有趣故事和观点，甚至探索了艺术家对他们自己作品的评价，但它们不能"增加"你对艺术品本身的体验。只有反过来才是对的：你对艺术品的体验会提升你阅读书籍时的感受。我甚至可以说，如果你没有体验过那件艺术品，你阅读关于它的创作者的书其实是在浪费时间。

我心目中的文学英雄之一是剧作家塞缪尔·贝克特，但我最

文森特·凡·高《麦田群鸦》（1890）
布面油画，50.3 厘米 × 102.9 厘米，凡·高博物馆，荷兰阿姆斯特丹

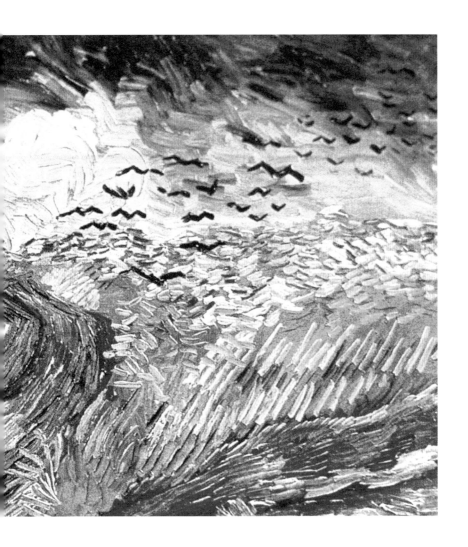

近才发现，他年轻时就渴望尽可能多地学习德国中世纪的艺术和17世纪的荷兰绘画。他是一个勤奋的学生，但在去德国的一次旅行中，他经历了一个改变他信念的启示。他在一封信中向一位朋友解释，他突然能以绘画自身的方式与其对话而无须借助文字了。他写道："过去我从来不会对一幅画感到满足，除非它变成文字，但现在这种需要消失了。"[20]

我的核心观点是，在我们体验到真正伟大艺术品的那些时刻，信息知识不是必需的。象征主义、批判理论、艺术家的传记和历史观点，这些会阻碍艺术家（无论这位艺术家是否有名）辛勤创作的作品与我们每个人独特的心灵之间发生动态碰撞。我用了"心灵"这个词，因为最容易被伟大的艺术品感动的是我们的心灵，而不是我们的理性，而且心灵更容易被内在的感受打动（或升，或降，或改变），而不是被记诵的事实和观点打动。

关于艺术的写作和艺术家的传记中常见的错误在于，把发生在艺术家生活里的那些值得注意的事情，尤其是异常事件和富有戏剧性的行为（如酗酒与自杀），当作他们如何或为何创作的证据。在讲述凡·高艺术的书中，有很多讨论了他的死亡（自杀、意外还是谋杀？），其中大多数提到，《麦田群鸦》是他的"最后"一部作品（有一位作者声称乌鸦是死亡的预兆）。这幅画肯定是他在生命的最后几周完成的，但没有证据表明这是他最后的作品。那幅画已经被提升到墓志铭的地位，而且与他写的一封信联系在一起。在信中，他写道："我的生活也受到了根本性的攻击……我试着表现我的悲伤，那种极度的孤寂。"[21]

我羡慕那些参观阿姆斯特丹凡·高博物馆时还没有经历过大量文学作品（优秀的和低劣的）灌输的男女老少。事实上，他们可能会同意文森特在同一封信中写的另外一句话："……这些画布会

告诉你我无以言表的东西，我认为乡间的景致是健康的、能使人更加坚定的。"[22]

艺术可以快看吗？

> 我们在以前所未有的方式终日面对图像……年轻人需要明白，并不是所有的图像都可以像快餐那样消费，然后遗忘。
>
> ——马丁·斯科塞斯

> 一种宁静的生活需要更多地关注这个世界，使用科技更多是出于好奇而非为了征服。它在直接的感知中找到安慰并得到恢复……它重视的是坚持不懈，而不仅仅是新奇。
>
> ——马尔科姆·麦卡洛

　　有人希望从我这里了解许多有关我所出售的艺术品的信息，还想让我滔滔不绝地谈论它们，并且回答关于它们的历史、意义、物理条件以及商业价值的每个问题。但是，我能假装知道某件艺术品的意义吗？绝对不行。我能做的是将其挂在墙上，或把它放置在底座上，然后给我的客户一把舒服的椅子，剩下的就是，她愿意花多长时间欣赏就花多长时间。智慧的收藏家表现得从容不迫。

　　我所从事的职业带来的好处之一是，有时候我可以毫不分心地欣赏伟大的艺术品。在私人住宅、美术馆和博物馆里，我可以从

容不迫地欣赏现代大师的杰作。在我自己家里也有作品可以欣赏，当家里安静的时候，我会坐下来观赏。在那些情况下，我的参与感很强，但我是完全放松的。一会儿之后，我不再去想那些艺术品，而是开始"感受颜料"。这种情况在许多作品中出现过，比如卡米耶·毕沙罗的巴黎街景图，胡安·格里斯的立体派作品，格鲁吉亚·奥基夫画的花，巴尼特·纽曼单独的条纹，贾斯培·琼斯的靶子，甚至还有唐纳德·贾德成堆的铝盒。

作为有幸第一批看到新作的人，我花了很多时间在艺术家的工作室里，既有名不见经传的艺术家，也有名声在外的艺术家。欣赏那些不受他人意见左右的艺术品，带给我的往往是一种情感化和启示性的体验。我试着关注它们带给我的感受，而不是我认为它们如何。然后，这些作品被展出、定价、描述、销售、讨论，但在它们诞生之前，没有什么干扰让我分心，我还是可以融入其中并与之交流。当你在美术馆和博物馆中看到那些以这样或那样的方式进行包装的作品时，保持这样的心态并不容易，但值得一试。

自从工业革命带给我们数十英里的时速以来，我们就一直在赞美我们文化中各方面的速度。我们说服自己，做事情的速度越快，完成的事就越多，我们的生活也会越好。在孩子的身上，我们将思考的速度与智力等同起来，一个漫无目的孩子会被我们贴上"迟钝"的标签。越快越好，因为这样能"省出时间"来。但我们是怎么利用这些省出来的时间的呢？对于我们当中的一些人来说，无论我们的汽车或宽带连接速度有多快，我们还是觉得时间不够用。我们会阅读那些教我们快速做事的书（抱歉，本书并非其中之一），比如烹饪、锻炼和节食类的书籍。亚马逊网站上充斥着"五分钟睡前故事"这类书。我们中的很多人似乎并没有省

出时间与孩子共处，那么从与他们共处中省出来的时间用来做些什么呢？

艺术无限地丰富了我们的生活。亲身体验艺术可能需要一些去美术馆和博物馆的经历，除此之外，主要的投入只是时间而已。甚至不用去思考——心越空越好。多好的做法啊！所以，有了这些让我们省力的速读技术和快速交通系统，我们应该可以每周一次或每月一次为艺术腾出几个小时来，无忧无虑地欣赏它。我们不能过于匆忙。

不幸的是，并非所有的博物馆都这样看待事情。为了迎合快节奏的生活方式，它们鼓励一种"艺术注意力缺失"。时间、运动和金钱方面的专家似乎在精心编排世界各地的博物馆参观活动，他们选择开展一次技术含量高的高速美术馆之旅，希望将借此省出来的时间用在金钱交易的地方——餐馆和礼品店，在那里我们可以买到各种物品，上面印有音频指南里告诉我们的著名作品的图像。

美妙的数字新世界应该会增加我们的休闲时间，但我们的假设似乎是，我们忙于重要的事情，可以分给文化活动的注意力严重有限。这种观念，再加上文化必须具有"娱乐性"才能面向更广泛受众的观念，最终导致内容提供者（博物馆职员、出版商和其他供应商）将现代艺术包装成了娱乐休闲食品。

在 21 世纪的最初几年，许多人生活在一直接受的状态下。不用盯着电脑屏幕的时候，我们会戴着耳机随处走动，手里拿着或手腕上戴着个人电子设备，它连接着一连串的声音和像索化的图像，用于娱乐、通知、说明，指引着我们生活的方方面面。我们同意被狂轰滥炸的"内容"数量之多，让我们无法判断它们的品质以及相应的重要性。平庸之物被提升，而关键之物被埋葬。著

名的明尼阿波利斯沃克艺术中心是现代和当代艺术展览的先驱所在。它展出了约瑟夫·康奈尔、马里奥·梅尔茨和卡拉·沃克等多位艺术家的作品。它也因每年举办一次的互联网猫影片艺术节（户外的和线下的）而举世闻名，这个节日现在成为一个为动物保护协会筹集资金的旅游活动。[23] 你是愿意花 10 分钟的时间看约瑟夫·康奈尔精美的盒子系列，还是愿意花 10 分钟看猫影片艺术节中的猫？我想知道这个答案吗？

有些艺术家作画很快。毕加索常常一天完成一件以上的作品。塞尚作画很慢（这几乎是人尽皆知的），他曾让他的经销商安布鲁瓦兹·沃拉尔为了一幅肖像画摆坐了 115 次，然而画还是没有完成。塞尚说："我对那件衬衫不满意。"他要求沃拉尔把他穿着摆姿势的那件西装留下，以便他能完成作品。不幸的是，飞蛾毁了那件西装。[24] 不论艺术家创作一件艺术品花了多长时间，我们都应该多花一些时间去体验它，哪怕是一件我们可能立刻心生厌倦的作品。我看过很多真正糟糕的电影，所以在博物馆多待几分钟不会要了我的命。

杰出的艺术史学家迈耶·夏皮罗提倡耐心观察：

> 当我们把一件艺术品看作一个整体时，我们看不到它的全部。一个人必须能够改变自己的态度，从一部分到另一部分，从一方面到另一方面，并且在连续的感知中逐步丰富整体。[25]

在与现代艺术交流的这段旅程中，如果我们忽略墙上的标签而独自前行，任其他人由音频指南引导，我们就会经历最动人心弦的旅程。我们将按照自己的速度前行，时而飞快，时而

缓慢。伟大的艺术品需要经过长时间的观察；你融入的程度越深，你获得的也就越多。次要的作品无法让我们长时间融入其中，我们就要快速前行。因此，我们准备好了去参观世界上的任何美术馆或博物馆，对我们自己真正变革性的体验敞开心扉，不加过滤。更重要的是，这些体验的品质会让我们对自己的判断力更有信心。

当下的艺术

\vee

对美的感知绝对是一种情感体验。

———

马克·罗斯科

　　许多艺术品融入了我的生命，我喜欢一遍遍地欣赏它们，但这些作品不是在我第一次见到它们时就立刻、完全进入我的意识当中。随着时间的推移，我逐渐吸收了它们。有时，我在一次参观中花了很长时间（可能是因为它离我家很远），有时又在许多参观中只花了几分钟时间。有些艺术品几乎成了我生命的一部分，它们是我在家里每天都会欣赏的。虽然我对它们应该已经了如指掌，但我发现自己还是会从桌子上抬起头来，盯着霍华德娜·平德尔创作的一幅拼贴画，那幅画我收藏了将近 40 年。

　　潜移默化是无意识的同化。当我们完全融入某件艺术品时，同化就产生了，不过它怎样才能成为无意识的呢？我们通常能意识到博物馆、美术馆或家等环境，也能意识到我们对艺术品所了解的（或自认为了解的）。我在本章提出的一些方法能将我们的感知从信息的束缚中解放出来。这是一个简单的过程，需要一些练习，其中的基本元素就是熟悉。我每次坐下来和家人共进晚餐时，都会看到雷·帕克创作的一幅抽象画，它就挂在我座位的对面。我不是将它视为"雷·帕克的一幅抽象画"，而是将它看作令人极为喜悦的颜色（蓝色、棕色、红色、黑色和绿色），以及与一种喜悦感和舒适感密不可分的形式。有时，我会想起我女儿说过，那幅画会让她联想到一位发髻上插着一朵红花、衣着鲜艳的女士（是有点像）。大多数时候，我只是感受画作本身。与艺术品一起生活是吸收艺术的极好方法，因为它提供了日常的感觉，也因为它有机地融入了你的生活。（不是每个人都负担得起与艺术品一起生活，但你可能会惊讶地发现，好的原创艺术品有时只需要化很少的钱。）

　　不论用何种方式，任何有机会观赏原创艺术品的人都可以用我所说的诀窍来达到一种心境澄明的状态，而这种状态有助于潜移默化自然地发生。大多数情况下，这种努力包括排除障碍，这

并非难事。事实上，当你融入现代艺术的时候，你所做的努力越少，看到的以及感受到的就越多。

诀窍

1. 让通信设备保持静音状态

我发现，在谈话的时候，我几乎无法欣赏艺术品，甚至连正在欣赏的是什么都不知道。如果你是和别人一起去参观博物馆，我建议你留出一段"安静的时间"，让每个人可以随心漫步。我对我妻子维多利亚关于艺术品的评论很感兴趣，但因为我们并非总是喜欢同样的艺术品，所以直到我们都有机会融入某件艺术品之后，我们才表达各自的看法。如果有件作品我认为非常糟糕，而她站在它面前欣喜若狂，我这时做鬼脸是不公平的，尽管现实情况往往恰恰相反。

融入艺术，吸收艺术，并且跟他人分享你的看法和感受，这会给人带来极大的满足。比如，当看过乔治·布拉克的许多画作的人跟我分享他们的感受（而不仅是他们知道的）时，那一刻我们都在体验他的杰作，我愿意被他们的热情感染，我常常就是这样被吸引到自己最初觉得无趣的艺术品面前去的。

本书的主旨是帮助我们作为个体遇见、融入并享受现代艺术，但了解艺术品如何以不同的方式呈现在他人面前也是令人着迷的。作为一名艺术品经销商，我花了很多时间跟同事和客户一起坐在画作前，交流着各自着迷的地方（有时会有所保留）。和朋友一起看完某件艺术品之后，我们都会从对方的反应中获益良多，没有必要区分"对"与"错"。

2. 避开美术馆里的讲座

音频指南无论多么博学、有趣，都不能告诉你如何感受和感受什么，导游复述的简短讲座也不能。2013 年，在大都会艺术博物馆展出了中国艺术家徐冰的惊人作品《天书》（1987—1991），里面的字看起来像汉字，但实际上是英文单词。一排排书卷打开摊在地板上，长长的书卷悬挂在墙上和天花板上。对我来说，这是一个充满异域风情的书法奇境。我独自一人在那里观赏，突然一个导游带了一群困惑不解的游客穿过房间，而且草率地把这部作品描述为"反政府的政治宣言"。不仅轻描淡写，而且实在误人子弟。

最好的艺术指南是让观众先看，然后提问。如果我在你欣赏一件艺术品的时候告诉你它是关于什么的，那么我是在做一种语言描述，虽然可能会引人入胜，但它对于你体验这件艺术品没有多少益处。事实上，我的阐释会影响你融入这件作品的能力。但如果我们一同默默地融入一件艺术品，然后你希望我分享一下对这件艺术品的反应与感受，那么我们两个人的快乐可能都会增加。

大约在 1900 年前后，复制技术让艺术品的图像可以投射在观众面前，但在那之前，关于艺术的讲座是在真实的作品前进行的。后面这种做法至今仍在博物馆中延续，讲解员会办讲座，有时候渊博的策展人和艺术史家也会。教育团体和私营企业家会组织团体参观商业美术馆。我工作的阿奎维拉美术馆经常接待这样的团体，我常常无意间听到导游对我们的展览进行讲解。进入美术馆之后，大多数人在美术馆周围走来走去，彼此交谈，在讲座开始前让自己扫一眼那些艺术品。讲座结束之后，他们又开始聊天，然后成群结队地向下一个展馆走去。

我在博物馆和美术馆中看到的大多数演讲有一个共同特征，

就是演讲者面向学生，背对着他们正在谈论的艺术品。当然，在放映幻灯片或艺术品的数字图像的演讲厅里也是如此。所以，就如罗伯特·尼尔森恰如其分地指出的那样，教师被提升到了不可或缺的中间人角色：

> 当演讲者向听众介绍某件艺术品时，他可以……从观看者转变成这件作品或其创作者的代言人。从这种修辞的立场，（他）能够解释创作的动机和意图，因为他要么已经成为这件艺术品，要么已经成为其创作者，或者兼而有之。这种口头上的演绎让图片说话、行动、有所欲求。[1]

成功的艺术演讲者往往因为他们能赋予艺术品以"生命"而广受赞誉，就好像艺术品是墙上未充气的气球一样，等着被充入热气。虽然我自己也做过很多次演讲，但是背对着一件艺术品来谈论它，这种做法暗示着话语优先于图像，或至少它是理解图像所必需的。

瑞士艺术史家海因里希·韦尔夫林（1864—1945），他以一种可以鼓励当今艺术演讲者模仿的方式著称。下面是他的一个学生的描述：

> 即兴演讲大师韦尔夫林将自己置于黑暗中，与他的学生坐在一起。他的眼睛和学生们的一样，都直视着那幅画。就这样，他团结了所有人，让他们成为理想的观看者，他的话语提炼出所有人的共同体验。韦尔夫林默默地思考着那件作品，按照叔本华的建议，就像一个人走近一位王子那样走近了它，等着那件艺术品向他开口说话。他说得很

> 慢……韦尔夫林的演讲从来没有给人一种准备好了的印象，就是某种已完成的东西被投射到那件艺术品上。相反，它似乎是由那幅画本身当场生成的。于是，那件艺术品保持了其卓越的地位。[2]

这与那种强加给疲倦的人群，让他们伸长了脖子去欣赏讲解员脑袋后面的艺术品的刺耳的事实讲解，有多么惊人的不同？韦尔夫林和其他伟大的老师为听者树立了欣赏艺术的榜样，并鼓励他们自发地、带有感情地做出回应。听者不是试图吸收信息，而是被引导着模仿老师的做法。如果这种做法可以让人们积极地融入艺术品（发生同化），那么听者可能希望寻求更多的信息。

什么都像真的

> 复制品会告诉你想要的一切。
>
> ——彼得·施杰尔达

1953 年，当时 8 岁的我对床头上方空空如也的墙壁很不满意，所以就把零花钱全存起来，然后买了弗兰斯·哈尔斯的《微笑的骑士》（1624）的复制品。这幅画的真迹现在藏于伦敦华莱士收藏馆。收到这幅画的时候，我非常激动，尽管它是用光面纸印的，但因为压了模，所以表面模拟了真正帆布的织纹！尽管我知道它与真迹相差很远，但我还是为自己的第一件收藏品感到骄傲。

站在一件复制的艺术品跟前时，我时常会感到惊讶，有时也会感到失望。艺术品的尺寸与我们之间的关系是我们体验每一件艺术品的基础。在参观巴黎的橘园美术馆之前，我见过莫奈的巨

幅睡莲画，但当我站在美术馆专为展示莫奈的一组著名睡莲壁画而建的椭圆形画廊里时，那一刻，我被震撼到了。

当我最终看到的杜乔·迪·博宁塞尼亚那幅瑰丽的《圣母子》（*Madonna and Child*，1300 年，纽约大都会博物馆于 2004 年购入）时，我被它那柔和的力量给迷住了。虽然我曾听别人对它的尺寸如此之小（27.9 厘米 × 21 厘米）表示惊讶，但那么小的尺寸却将我的感知能力完全集中，以至于我的反应更强烈了。

1881 年，在巴黎举办的第一届印象派画展上，德加展出了他的《十四岁的小舞者》（*Little Dancer Aged Fourteen*），这位小舞者是用蜡做的，身上穿着真人的衣服，当时它被批评家嘲笑"太逼真"、太丑陋了。在 1999 年被捐给华盛顿国立美术馆之前，它一直为慈善家保罗·梅隆所有。当它还在保罗位于弗吉尼亚州阿珀维尔的家中时，我有幸看过它的真作。在此之前我见过它的一些青铜复制品（也穿着真人的裙子，扎着发带），所以我完全准备好了（或者我认为自己已经准备好）要欣赏一下蜡像版。

我独自一人走进一间充满阳光的大房间，墙上几乎全是德加的作品。真的只有我一个人吗？那个小舞者站在房间的中央，如此逼真，我想象她的腿在颤抖。现在我终于明白那些法国批评家所说的了。尽管我知道自己面前的是一件雕塑，但当我从窗户看到外面的景色时，我几乎不忍心背对着她。我能感觉到她就在我身后。

我在心里把它跟杜安·汉森在 20 世纪末创作的栩栩如生的人物形象进行比较，第一次看到时，后者有时会被误认为是真人。我并非对汉森先生的技艺不敬，只是对我来说，德加的作品充满了生命力，尽管我一开始就知道它不是"真的"。然而，尽管汉森的《女指挥》（*Baton Twirler*）最初让我大吃一惊，但当我发现

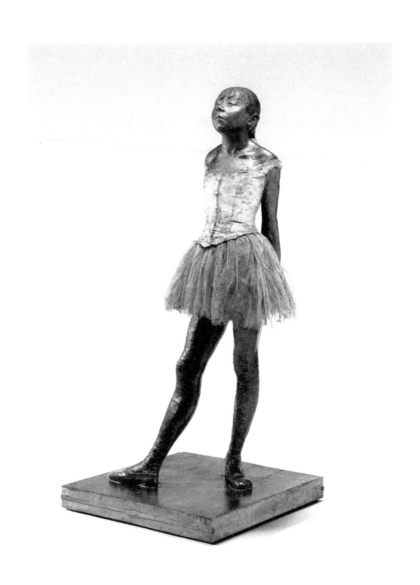

埃德加·德加《十四岁的小舞者》(1878—1881)
蜂蜡，黏土、金属支架、绳子、画笔、人发、丝绸、亚麻缎带、棉质薄纱紧身胸衣、棉丝质短裙、木底亚麻布鞋，整体无底座，98.9厘米 × 34.7厘米 × 35.2厘米，华盛顿国立美术馆，保罗·梅隆夫妇收藏

杜安·汉森《女指挥》(1971)
聚酯树脂和玻璃纤维，以油和混合介质彩饰，224.8 厘米 × 91.4 厘米 × 101.6 厘米，私人收藏

她并没有动的时候，我对它的兴趣就不会比逛杜莎夫人蜡像馆更大了。两位年轻的女士都沉默不语，纹丝不动，但当我在德加的舞者面前时，我难以打消自己的怀疑，这让我的头发都竖起来了，我怀疑她那浅浅的胸脯在轻轻起伏着。

不久前，有人请求我把收藏的一幅画借给伦敦皇家艺术学院的一个展览，除了标准的文书工作以外，还让我允许他们在脸谱网（Facebook）、推特（Twitter）等社交平台上使用这幅画的图片。在社交媒体上观看一件艺术品，会让我们想去博物馆看看真品吗？还是说，它让我们以一种新的"轻"方式融入所有的视觉事物？

为了鼓励人们直接参观他的藏品，伟大的艺术品收藏家和世界级怪人阿尔伯特·C.巴恩斯拒绝在他位于费城郊区的博物馆里展出这些杰作的彩色复制品。如今，当博物馆、教育机构和出版商竭尽全力确保其彩印复制品和网络版的颜色忠实于原作时，他的做法似乎有些荒唐可笑。好吧，尺寸能和原作一致吗？对不起，尺寸会受到书页或你的屏幕大小的限制。那质感呢？抱歉，技术还模仿不了。

想象一下，我邀请你到我家里享用晚餐，你到的时候发现我的桌上放着一本《美味》（Saveur）杂志，而不是一份美味可口的脆烤奶油蘑菇扇贝（或培根芝士汉堡）。这就是复制的艺术品（无论在技艺上有多么精巧）和真品之间的区别所在。

许多人喜欢阅读有关食物的书籍，喜欢看食物的照片。我必须承认，我不是其中一员。我喜欢阅读艺术类的书籍，而且我家里到处都是，其中许多书里有精美的复制品。其中一些让我想起"亲眼"见过的画作，而另一些则会激发我去看那些还未看过的作品。但在我的书中（或在网上），这些复制品连原作的影子都

算不上。

如果你正站在肖恩·斯库利的一幅油画前，而不是看这种小图，无论喜欢与否，你都会被那幅画的尺寸（想象一下，8英尺高，12英尺宽）震撼，而且不可避免地会被它的实际存在刺激到。简单地说，它是一个巨大的物体，上面有很厚的油彩。

艺术品是物体，而不仅仅是图像。雕塑显然是这样的，绘画也有三维的，有时是在粗麻布上涂很厚的油料，有时只是用薄薄的颜料在细麻布上着色而已。在任何一种极端的情况下，由艺术家刻意营造出来的维度和纹理，在你对艺术品的体验中，它们可能跟色彩与构图一样重要。

纸上的艺术品，比如水彩画、素描、版画、蚀刻画和石版画，它们呈现的方式也与复制品不同。对于初学者来说，我们的眼睛能够感受到纸张的重量。当颜料被美术纸吸收的时候，它的颜色看起来与在光面纸或亚光纸上印刷油墨时完全不同，也与在屏幕上以像素形式呈现的颜色完全不同。艺术品原作是活的，而复制品是死的。

那安迪·沃霍尔呢？毕竟，他只是在画布上做丝网印刷，我们当然可以像欣赏复制品一样欣赏他的作品。抱歉。画布的视觉"味道"是有影响力的，更不用说他会在丝网印刷的图像上面或下面作画了。即使是沃霍尔，原作中的色彩与复制品的色彩也是极为不同的，前者有鬼斧神工之妙。

许多当代艺术家用摄影作为他们的表现手法。你确定照片就是可靠的吗？人们可能会认为是这样的，除非印出的颜色、尺寸和质感与摄影师的原版不同。即使是黑白照片的复制品，也很难模仿出精准的灰度阴影和对比度来。我有一幅托马斯·鲁夫的肖像画，在纸上，它看起来就像护照上的相片，但在我的客厅里，

肖恩·斯库利《微暗之火》(1988)
布面油画，243.8 厘米 × 372.1 厘米 × 14 厘米，收藏于沃斯堡现代艺术博物馆，采购：希德·W. 理查森基金会捐赠基金

原作有 7 英尺长，5 英尺宽，体验完全不同。

有些艺术品太熟悉了，以至于我们不再看它们。1965 年，阿根廷–法国行为艺术家莱亚·吕布兰在一系列具有讽刺意味的反传统作品中幽默地强调了这一点，她那个系列的作品叫作《看清》。她在装有雨刷的挡风玻璃后面贴了一些修改后的名作（如《蒙娜丽莎》）的海报，然后邀请公众向这些海报喷水并启动雨刷，为的是能够"看清"。

我们中的许多人，当最终看到一幅自己看过多次复制品的原作时，并不会融入作品本身，而是关注它与我们基于复制品想象

出来的东西有何不同：

> 它太小了！
> 它太大了！
> 我没想到它的颜色这么红。
> 中间应该没有线。

事实上，原作和印出来（或像素化）的图像之间的差别如此之大，以至于我们会当即认为博物馆里的作品在某种程度上是错的。我们与艺术品的技术图像事先达成一致，当我们面对原作时，这些图像仍然有影响力。

我已经详述了尺寸和材质上的明显差异，但是对于电子图像来说，它与看到的原作之间最重要的差别在于光线。艺术品似乎是从内部来表达光线的，但除了融合或利用灯光（或屏幕技术）的艺术品之外，大多数作品我们要通过反射光才能看到。

当我们在一台典型的现代电子设备上看到油画、素描或雕塑的图像时，这些图像是由夹在偏振光玻璃衬底之间的液晶屏幕显示的，其后有个光源。结果，与原作相比，我们看到的图像颜色更明亮，轮廓更清晰，景深更小。

在最近一次参观东京普利司通美术馆时，我看到一个安在墙上的松下 4K 超清平板电脑，参观者可以在上面检索附近挂着的作品的图像，并且能非常逼真地放大图像的细节，人们可以看到很多油画因日久年长表面自然形成的微小裂缝。站在原作（皮埃尔·博纳尔相当漂亮的一幅风景画）跟前，我没有看到裂缝（我不想看到，或许这位艺术家也不想让我看到），但看到了更微妙的色彩和更丰富的笔触纹理。

在谈到技术创新对艺术的支持时，我不是卢德派＊，但复制品的逼真度不在此列。21 世纪，我们肯定会看到许多才华横溢的艺术家出现，他们可以利用先进的技术创造出新的表现媒介，也会用我们尚未想到的传播方式来推进艺术与技术的边界。然而，我不相信科技生产出的油画、素描或雕塑的复制品能像艺术家创作出的作品那样鲜活和令人信服。

艺术品的照片、幻灯片和电脑屏幕大小的图片显然不是真正的艺术品，即使我们懒洋洋地接受它们作为合法的替代品，也还是会觉得那不是真品。如今，随着技术发展到电影可以在数字实验室里制作的地步，人们设想虚拟人类将取代真正的男女演员，而我们无法辨别真伪，所以可以毫不夸张地设想，可能会出现各种虚拟的或无须预约的“博物馆”，这些博物馆旨在展示真实存在于其他地方的艺术品的精致复制品。

这些虚拟的艺术品要比当今鬼魅般的全息影像技术先进多了，它们看起来可能和复活的玛丽莲·梦露在电影中演出一样“真实”，“复活”这种技术在好莱坞已经成为一种公认的特效。[3] 想象一下，我们在客厅的墙上看到毕加索那幅《亚威农少女》的尺寸精准、颜色恰到好处的复制品，但那是“真的”吗？我不相信那是真的，其危险之处在于，它会逼真到让越来越少的人有动力去观赏这件作品的原作（尽管这意味着展厅中拥挤的人群会变少，我很矛盾）。

在电影行业中从事人类数字成像工作的人发现，我们对于表情和动作的细微差别极其敏感，能觉察出虚拟人物身上的“怪异之处”，尽管我们说不出原因。我们的虚拟毕加索画作可能不像原

作那样具有立体感（尽管 3D 打印机越来越好），但复制品越精确，我们就越可能觉得它不是真的。

对于大多数人来说，我们第一次接触艺术品是通过某种形式的复制品。复制品越真，我们就越有可能去寻找它的原作，但是不精致的复制品（有时可以在最豪华的出版物中找到）会降低我们想去看某件艺术品原作的冲动，或者更糟糕的是，会影响我们去看某位艺术家的任何作品。新型艺术品，比如包罗万象的装置作品、绘画和使用实验型材料的雕塑，它们在进行复制（无论是静态的相片还是动态的视频）时，只能模仿出很少的一部分。如果你没有努力"在场"，你是在忽视那些作品，也是在自欺。

量入为出

> 我们需要在生命中立起"停止"的标识。
>
> ——大卫·斯坦尔德-拉斯特

和"二战"后的许多英格兰小男孩一样，我曾花大量的时间站在横跨铁轨的铁桥上，在那里被蒸汽包围着，参加一个被称为"猜火车"（trainspotting）的活动。当一列冒着滚滚浓烟的蒸汽火车冲向我们所在之处的下方时，我们在脏兮兮的笔记本上潦草地写下它的编号。对于我们中的许多人来说，"发现"一列特定的火车就足够了，然后我们回家查阅百科全书式的手册，以便研究我们仅仅瞥过一眼的东西。同样，一些参观博物馆的人在瘫倒在自助餐馆之前，他们也会仔细计划要尽可能多地"发现"一些名作。

作为人，我们最宝贵的财富是什么？是时间。没人知道我们有多少时间。这就是我们总是把自己塞得满满的，而且生活在"无

所事事"的恐惧中的原因吗？作为美国人，我们特别容易受到个
人生产力文化的影响。我们不能"浪费"自己的业余时间，我们
在休闲活动中努力工作。我们痛斥空想家和游手好闲的人。我们
一边慢跑一边听音乐，一边喝着瓶装水一边规划着下一项活动。
如果看到一个朋友无所事事，我们就会问："你怎么了？"

　　我在上面提到过，卢浮宫做过统计，参观者观赏一幅画所花
的时间平均为 10 秒。当代艺术家约翰·巴尔代萨里认为他们所花
的时间甚至比这更少，他在自己的作品中也考虑到了这一点：

　　　　一个人看一幅画的平均时间是多久——7 秒钟？我想让他
　　们着迷。我必须用这样一种方式提高门槛，即他们不会理解，
　　但实际想理解。[4]

　　巴尔代萨里不得不做出调整以迎接时下的风潮，这令人遗憾，
但他是以大胆、直率和非同一般的形象来表现的。那些作品已经
为人所知的艺术家，比如印象派画家，他们的情形怎样？人们很
容易错过莫奈的麦田画或毕沙罗的街景画，尤其是那些墙上没有
标识（那些标识意味着有音频指南）的画作。而且，人们很难长时
间驻足欣赏布拉克和毕加索那些单色的、支离破碎的立体派绘画
作品（很难理解那些表现形式以及并不鲜明的色彩），所以，还是
让我们快进音频指南吧。

　　就像巡逻的警察一样，参观博物馆的人匆匆瞥一眼某幅画作，
将它归结为遵纪守法的（不值得逮捕），然后速速离开。"我知道
那是什么，"参观者的大脑在激活了识别模式后如此说，"我以前
见过这幅画，或见过跟它类似的画。当时我不感兴趣，现在也没
兴趣。"走人。

但如果你再多逗留四五秒钟的话，你可能会看到更多的东西，超过你的大脑所告诉你的。你可能会看到一条线、一种颜色或一个形状，它们会进一步激发你的兴趣，而且可能会改变你对自以为已经知道（因而不予理会）的东西的看法。

10秒，甚至7秒都是相当长的一段时间。如果你采纳我的建议，独自欣赏，不听音频指南，不看标签，那么你很可能在每件作品上只停留三四秒钟就会移开目光，除非有件作品让你目不转睛。当你真的看到一件让你着迷的作品时，不管你认为自己对它有多了解，也不管别人说什么或做什么，你都会停下来。什么也不想——只是停下来。倘若你不是一个人，那么告诉你的朋友或家人你稍后会赶上他们。不去谈论这部作品，哪怕是对你自己。不要只是观看，而是要欣赏，要融入其中。

慢慢欣赏需要锻炼。我们在博物馆漫步时，大多数人所做的就是匆匆扫视，那是在观看。观看会激发大脑进行识别与联想（《星空》＝凡·高＝割掉的耳朵），但从根本上说，这是没用的（尽管可能自我感觉良好）。在放慢的行动中，我们可以"进入"艺术品，也就是说除了认识它，并将它与我们听过的、读过的东西关联起来以外，还会欣赏它。在放慢的行动中，我们允许艺术品吸引我们，展现在我们面前，自发地走近我们的情感，而且越来越近。

谷歌一下，如何？

由于美国国防部资助了促使互联网诞生的研究，我们现在才能对所有事情以及所有人都了如指掌，而且其速度远远快于我们泡一杯速溶咖啡或咖啡师做一杯双倍焦糖玛奇朵的速度。现在我们有了维基百科，它保证我们能在瞬间查到关于现代艺术的几乎

任何信息，而且所有东西都会显示出来。如果你查找某位特定的艺术家，你很可能会找到大量不准确的图片、支离破碎的信息以及一些呆板的观点，这些东西无论如何都不会增强你站在那位艺术家的作品前的体验。

事实上，用谷歌搜索一位艺术家或一件艺术品可能会减少你的兴趣，当然也可能激发你进一步探索。如果不专注于艺术品本身，而是指望移动设备告诉我们关于艺术品的信息，那么我们就更难记住它的"概念"。我故意用的是"概念"这个词，因为当我们在记忆中想起最近或过去看过的一件艺术品时，我们是在回忆它的"概念"，而不是把它想象成现在的样子（或者曾经在我们眼中的样子）。如果我们花 5 分钟或 10 分钟的时间观察与欣赏一件艺术品的话，我们的目的就不是拍摄一张记忆照片了。不错，我们应该仔细而缓慢地查看一件艺术品的所有部分及其整体，但我们的目标是融入它，而不是精准地回忆。因为职业的缘故而把大半人生花在艺术品上的人，或者是充满热情的收藏家，无论男女，他们通常会建立一个有关艺术品的记忆库，20 多年后，他们不仅能记起曾经看过的作品，还能想起当时的情境，无论是在博物馆、美术馆、拍卖行还是在私人住宅。这不是因为这些人有着非凡的记忆力，而是因为他们与艺术品的相逢是有意义的。

在我们的文化中，原声片段和简要描述被当作有关艺术家与艺术品的知识。但知识基于体验，并非仅仅基于信息。一个人如果没有体验过艺术品，就无法了解它，而体验艺术品的唯一途径就是与它身处同一空间。我生命中最珍视的艺术体验是那些我无以言表的。

丢掉平面图

我们中的大多数人去美术馆和博物馆的时间是有限的，而且去的目的是观看特定的艺术品。我们越是努力把行程挤进时间框架，我们实际看到的也就越少。观看一件艺术品需要多长时间？我想说，至少一分钟。盯着你的手整整一分钟。这是挺长的一段时间。

事实上，那些按照博物馆指南预先计划并明确知道自己要去哪里的人，他们安排有序，但看到的东西可能要比那些没有安排的人少。用这种购物清单式的方法，他们最终可能会得到满满一篮子东西，却没能好好品尝这些东西的滋味。一个没有提前做计划的人参加某个特别展，她会迷失在希腊馆中，然后会在装饰艺术中穿梭，最终进入（她不喜欢的）当代艺术，被一位她从未听说过的艺术家伊娃·黑塞的雕塑迷住。

如果做一部分安排的话，我们可以分出一个小时的时间去看计划要看的东西，分出至少半个小时用来漫无目的地闲逛，这是生活中最大的乐趣之一。唐娜·塔特的小说《金翅雀》（*The Goldfinch*），其内容是关于一幅被盗的画作，开篇是年轻的主人公西奥被人领着穿过大都会博物馆：

> 我跟在母亲身后，她在一幅幅肖像画之间穿行……对许多画视而不见，毫不犹豫地转向其他作品……在 18 岁搬到纽约之前，她从未见过一幅伟大的作品，她渴望弥补失去的时光……"这太疯狂了，"她说，"但倘若余生能坐在那里欣赏同样的 6 幅画，我就太幸福了……"[5]

西奥的母亲是一个完美的艺术爱好者，可惜的是（剧透警

告），她没能进入第四章。20 世纪 60 年代，我开始参观大都会博物馆时，经常只有我自己在美术馆里。那时，一些伟大的印象派画作被挂在有座位的壁龛里。我会在麦迪逊大街的熟食店里买个午餐三明治，坐在某个角落的长凳上边吃边欣赏莫奈的《浮冰》（*Ice Floes*，1893），半个小时里，可能除了·个保安，我见不到任何人，而那个保安对我嚼东西也是睁一只眼闭一只眼。那时，入场是免费的，而没有强烈"推荐"的入场费。多奢侈啊！

当时我还年轻，并不匆忙，博物馆和美术馆里的其他人也不慌不忙。现在的情况可大不相同了，尤其是有特别展的时候，但在博物馆里安装了机场中常见的移动人行道（现在还不长）之前，在热情好客的博物馆和美术馆，我们偶尔可以站着不动，甚至可以坐下。

尽管慢慢欣赏的功效是由个人经验证实的，但我还是要感谢文学评论家鲁本·布劳尔的文章《慢节奏阅读》（Reading in Slow Motion），那篇文章是根据 20 世纪 50 年代他在哈佛大学教授的一门课程写的。布劳尔认为，如果阅读"对我们有好处，那么它必定也是有趣的"。⁶ 艺术同样如此。在博物馆里转圈子玩寻宝游戏，旨在一睹被别人认定为杰作的那些艺术品，这可不是我想找的乐趣。

我发现让自己慢下来的最好办法，就是在我去美术馆或博物馆的时候，尽量不对自己想要实现的目标抱有太大的野心。我的建议是，对你的参观"不做计划"。放松身心，随心逛逛。如果你参加的是一个人头攒动的特别展，就要朝着与其他人相反的方向走，特别是如果它是一位艺术家的作品展，而且是按照时间顺序组织的。或许他们最新的作品比早期的要好，但开

暴风王艺术中心
纽约

头部分的人肯定比后面多，而且没有法律规定说你不能从后往前看。

　　我每次漫步欣赏艺术品的时限是一个小时左右，然后休息一下，喝杯咖啡或吃顿简单的午饭，接下来可能再花一个半小时。在那段时间里，如果你发现了 10 件真正吸引你的艺术品，而且每件都花一分多钟去欣赏的话，那么你会获得一种有意义的体验，而且会记住你所看到的。在家里，你有足够的时间去查找作者是谁、作品的内容以及创作的年代。

新户外艺术

　　在户外欣赏艺术与在屋檐下欣赏艺术有着完全不同的体验。有些最刺激感官的现代艺术品可以在户外找到。户外的雕塑不再局限于骑在马上舞着刀剑的青铜像。许多博物馆有雕塑公园，比如华盛顿特区的赫希洪博物馆和雕塑园，里面陈列着罗丹、亨利·摩尔和亚历山大·考尔德的伟大作品；或是达拉斯的纳西尔雕塑中心，里面陈列着毕加索、米罗和巴尼特·纽曼的户外作品；在荷兰的库勒慕勒美术馆，有个占地 75 英亩[*]的公园，里面有当代艺术家让·杜布菲和克拉斯·奥尔登堡的主要雕塑作品。其他博物馆主要是作为户外雕塑场所而存在，

*　1 英亩≈4 046.865 平方米。——编者注

比如暴风王艺术中心，它位于纽约市以北一个小时车程的地方，那里散布着超过 100 件马可·迪·苏维罗和理查德·塞拉等艺术家的作品，有些作品镶嵌在壮丽的风景中。

　　这些年，我有幸不止一次参观了位于日本神奈川县的箱根露天博物馆。在英国，让唐顿庄园相形见绌的是位于德比郡的查茨沃斯庄园，它有着神话般的花园，花园里点缀着不朽的雕塑。在户外，我们自然不会那么匆忙，更倾向于慢慢欣赏而非一瞥而过，我们坐在长凳上，或躺在草地上，四肢伸展，随心所欲地贴近或远离雕塑。把雕塑放在户外本身就是一种艺术。以景观为背景，在天空的映衬下，雕塑的形状、样式、质地和颜色可以让我们在更深层次上融入其中，而且也许比在室内更轻松。

　　如果你想获得震撼的体验并且准备好去旅行的话，那么有些已被证实的不朽作品，比如位于犹他州大盐湖的罗伯特·史密森的《螺旋防波堤》（*Spiral Jetty*，1970）、新墨西哥州西部的沃尔

特·德·玛利亚的《闪电原野》(*Lightning Field*，1977)，它们已经成为当代艺术中必看的地标级作品。有些雕塑已经制作了好多年。自从 1974 年以来，詹姆斯·特瑞尔一直在大峡谷附近一个熄灭了的火山渣锥中创作艺术品。《罗登火山口》(*Roden Crater*)，宽 3 英里，高 600 英尺，还没有对外开放，它将包括生活区和一个裸眼天文台。

20 世纪 60 年代，由艺术家自发或半排练的"即兴表演"演变成了行为艺术。与此同时，美术馆开始展出与传统雕塑大相径庭的"装置艺术"。出生在保加利亚的纽约艺术家克里斯托是一位杰出的装置艺术家，他搬到户外，将大地当成自己的画布。他和已故的妻子（也是他的合作伙伴）珍妮·克劳德在全球各地创作了一些非凡的作品。他们在巴黎建造了一座桥梁，在科罗拉多州的两座山坡之间拉了窗帘。1979 年构思并在 2005 年仅展出了 16 天的《门》，会成为许多纽约人的美好回忆。它超越了"它是什么？"以及"为何如此？"，成千上万的人都可以欣赏，他们可以漫步其中，可以远观，也可以近看。严格来说，这部作品是一次合作，不仅是克里斯托和珍妮·克劳德之间的合作，也是他们与中央公园的设计者弗雷德里克·劳·奥姆斯特德和卡尔弗特·沃克斯的合作，中央公园本身就完全是一件人造艺术品。

克里斯托和珍妮·克劳德《门》
纽约中央公园，1979—2005 年

无知即知识？

你必须再次成为一个无知的人，

用一只无知的眼睛看太阳，

并以太阳的形象看清它。

——华莱士·史蒂文斯

　　哲学家与心理学家威廉·詹姆斯区分了"科学的"（他称之为"理论的"，因为它可以被证明为理论）知识和更深层的"思辨的"知识。他提出，关于事物的理论知识只能触及事实的表面，要体验某物就必须有"鲜活的认知"。[7]

　　强调在科学知识的背景下展现艺术，这种观点在我们的文化中根深蒂固。漫步在纽约现代艺术博物馆的美术馆里，我发现墙上的标签所展示的信息分为四类，它们针对的都是艺术界专业人士所关心的事，而不是激发参观者的兴趣和想象力。在弗兰克·斯特拉的油画《理性和卑劣的联姻》（*The Marriage of Reason and Squalor*，1959）旁边的标签上，这四个类别就很显眼：

　　描述：

　　这幅画由两组相同的同心倒 U 形图案组成。每一半包含 12 条黑色漆条纹，它们看上去是从中间唯一那条竖直未上漆的线辐射出来的。（如果站在这幅画跟前，我们自己就可以清晰地看出这些信息，但对于一个**评论家**来说，这或许是一种形式化的分析，而且需要被清晰地表达出来。）

弗兰克·斯特拉《理性和卑劣的联姻》(1959)
布面漆画，230.5 厘米 × 337.2 厘米，纽约现代艺术博物馆，拉里·奥尔德里奇基金会

方法与材料：

他徒手用油漆工的刷子涂上了商用的黑漆……（这个信息主要是**文物保管员**感兴趣的，为什么非得说"徒手"呢？）

艺术家的话：

斯特拉解释说，用这种"规则的图式"，他"以恒定的速度从画中挤出了幻觉的空间"。（不管斯特拉是否真的在挥舞刷子时想到了这一点，但这句话对于一个**传记作家**而言是最有趣的。）

作品的历史：

1959 年，斯特拉为纽约现代艺术博物馆的展览《十六个美国人》（*Sixteen Americans*）创作了这幅画，当时，博物馆就买下了它。（除了博物馆庆幸自己在涂料还没全干的时候就大胆地买下它以外，这条信息只对**艺术史家**有用。）

身为一名艺术品经销商，我对以上所有的内容都感兴趣。我的客户希望我向他们提供真实的信息，但那通常是在他们完全融入一件艺术品并考虑购买之后的事情。博物馆馆长在选择要展出或收藏的艺术品时，也会考虑以上四个类别的内容。在看到《理性和卑劣的联姻》这部作品之前、期间或之后，阅读它在墙上的标签不太可能会激发人们对这部作品的热情，这与詹姆斯的思辨知识（"鲜活的认知"）这一观念相符。只有把批评、保护、传记、历史和商业撇在一边，让艺术品单独对你说话，你才会获得"鲜活的认知"。

这次参观纽约现代艺术博物馆的时候，朋友们告诉我必须得去看一部叫作《金衣女人》（*Woman in Gold*）的电影，这部电影与古斯塔夫·克里姆特创作的《阿德勒·布洛赫-鲍尔夫人》*有关。这幅画被纳粹洗劫，后来又被非常不情愿地归还给一位年事已高、意志坚定的幸存者（这位幸存者出身于显赫的犹太家族），这幅画是两幅肖像画中的一幅。

* 《阿德勒·布洛赫—鲍尔夫人》（*Adele Bloch-Bauer*），此画又称《黄金画作》。——译者注

（电影中的版本现在属于纽约新美术馆，这是一座收藏 20 世纪早期德国和奥地利艺术与设计作品的博物馆。）在纽约现代艺术博物馆举办的这次展览中，墙上有个很长的标识，不仅描述了这幅画，简要地介绍了这个主题，还介绍了它的一些历史。据说，这幅画曾经属

于"纳粹政府"，而且曾"作为它自豪的现任主人的一笔慷慨贷赠"
被赠出。

尽管这些信息既可怕又令人着迷，但它们与这两个版本的肖
像画关联甚微。对我而言，这幅肖像画远比任何一部电影都更精
彩、更令人心痛、更不可思议。在这些肖像画中，克里姆特带着
他对细节和情感作用的观察，描绘了一个复杂而脆弱的权力与奢
华的世界，他那种观察可能会令马塞尔·普鲁斯特或亨利·詹姆
斯心生嫉妒。当然，如果那部电影把人们带进绘画，那是好事。
这并不是我们第一次受到历史情境的鼓舞而去欣赏一件伟大的艺
术品。不过，那段历史并非那件艺术品固有的，而是我们强加给
它的。

的确，教育是现代艺术博物馆使命的基本组成部分，所以或
许我不该如此指摘墙上的标签，但为什么不把标签做成空白屏幕
呢？每个参观者可以轮流通过各自的移动设备传递他们对艺术品
的反应。没有比这更好的互动了。在涉及现代艺术的时候，"科学
知识"、阐释以及源于重要人士的观点都会危及我们基于对所见事
物的"鲜活认知"而产生"思辨知识"的能力。事实上，我们是
通过管理者提供的镜头来欣赏作品的。

人们被现代艺术吸引，是因为它同时满足了人们的精神需要
和想象力。无论以何种形式呈现，它都为我们提供了在日常生活中
的所见之物之外的另一种选择。它使我们从当前的现实状态中抽离
出来，并提出了其他的可能性。艺术品是真实的存在。它真实、令
人惊叹如迈克尔·海泽的《双重否定》（*Double Negative*，1970），
那两条壕沟是挖出了内华达沙漠中 24.4 万吨岩石后形成的。它真
实、令人生畏如小野洋子的《一群人的触碰诗》（*Touch Poem for
Group of People*，1963），鼓励人们在小房间里触碰。有的会让我

们更容易发挥想象力（"它让我想起了那件事"），有的则可能让我们更容易在精神上受感动（"我到底感觉到了什么？"）。

强调现代艺术的精神层面是有风险的，因为对某些人来说，它只是迈向"上帝"的一小步，上帝跟现代艺术有什么关系呢？威廉·华兹华斯对此做了一个回应：

> 我感到
>
> 有物令我惊起，它带来了
>
> 崇高思想的欢乐，一种超脱之感……
>
> 一种动力，一种精神，推动
>
> 一切有思想的东西，一切思想的对象
>
> 穿过一切东西而运行。*

辞藻华丽的语言还有很多，但重要的是，在谈到艺术的时候，我们要学会使用非理性（non-rational，不等于"不理性"）。伟大的艺术品衍生出一种情感（"精神状态"），而不是一种结果——双脚疲惫。我们必须在当下就去体验那种情感。活在当下意味着关注你正在做的事情，而不是你刚刚做过或将要做的事情。如果你到了博物馆，担心错过餐馆的预订座位，那么你就很难将精力集中在艺术品上。活在当下意味着专注于手头上的任务。学会如何全神贯注要比阅读任何关于现代艺术的文章重要得多。

在我们的生活中，有些人努力获得情感意识。这很难——我承认我花了几十年的时间才有了情感，但如果触及了我们的感情（天啊，这听起来像是一种治疗，不是吗？），我们就能站在一幅

* Ellen J. Langer, *Mindfulness* (Reading, Mass: Addison-Wesley Pub. Co., 1989), 116. 选自王佐良先生的译文。——译者注

画跟前，任其发挥作用。我们的情感是一种认知形式。当我们融入一幅画时，我们便开始了解它。我们无须知道与这幅画有关的东西，也无须识别它。艺术品能让我们感知它感性的影响，换句话说，它可以产生一种感觉，一种改变的精神状态，那可能是一种发自肺腑的感情。

我把这种深度融入的过程称为"潜移默化"，只有当你和艺术品之间发展出亲密关系的时候，这种潜移默化才会出现。这种亲密关系只有当你处于用心的状态时才能出现，这就意味着你已经做好心理准备，并且有意识地让自己准备好接受这种体验。

我曾提到收集体验（与艺术品拍照）与拥有体验（实际融入一件艺术品）之间的分别。另一个真正重要的分别是知识（knowledge）与会意（knowing）之间的差异。

不谦虚地说，我承认我脑子里有很多关于艺术品的知识，我可以在几个小时之内就炮制出一篇文章或一个简短的演讲。打开几本书，接入互联网，我就可以为自己从未真正看过的艺术品准备资料。但这是否意味着我真的了解自己正在写的艺术品呢？ 20 年前，我读过一本书，叫作《晚了，太晚了》（*How Late It Was, How Late*），作者是詹姆斯·科尔曼。这本书当时给我留下了强烈而持久的印象，但当我想向人推荐的时候，我既不记得书的确切名字，也不记得作者的名字了。我知道那本书是一部文学作品，但实际上我对它所知甚少。我不能告诉你它是什么时候写的，或者别人怎么看这本书，抑或科尔曼还写了什么书。

我们可以像了解生活中的人一样，通过亲身体验来了解艺术品。这需要一定的时间接触它们。在了解现代艺术品方面，我有几个建议。

被选择

我有个朋友曾经带着他 8 岁的女儿参观当地博物馆举办的野兽派画展。他希望女儿会喜欢明亮的风景，那将是一个向她介绍美术的极好方式。

"我不知道你想怎么做，爸爸，"当他们走进第一个展馆时，她说，"但我会站在房间中央，让颜色自己过来找我。"

我故意重复了我上一本书《艺术的价值》中的这个故事，因为它有效地说明了我的第一个建议。我建议你下次去美术馆或博物馆的时候，试试这位小姑娘的技巧。去博物馆的人往往是"拥抱墙壁"的人，他们拖着步子从一件艺术品走向另一件艺术品。但其实你可以试试站在房间中央，慢慢地环顾四周，然后走向那些吸引你的油画、素描或雕塑。

至于那些才华横溢的策展人，他们把艺术品安装得富有节奏感，并且按照一种可以最有效地教育我们的方式进行编排，但我仍然认为艺术品是个人化的表达，而且不管它们被多么智慧地组合在一起，我还是对这种叙事型的展览兴趣索然，我更感兴趣的是全然投入一件特别的艺术品。

如果那个展览展出的是一位艺术家的全部作品，无论是年轻艺术家的首次展览，还是一位公认的大师的大型回顾展，站在房间中央都是一个极好的想法。让艺术品选择你吧。

2005 年，当我去拜访费城艺术博物馆的一位馆长时，这种情形以一种令人惊讶的方式发生在了我身上。那天我到得很早，我的朋友也分身乏术，所以他的助手问我是否愿意参观荷兰风景画家雅各布·凡·勒伊斯达尔的作品展，这个展览正在安装，在不对公众开放的美术馆里。出于礼貌，我答应了，但说实话，我宁愿看看博物馆里的其他东西。遗憾的是，我对荷兰风景画没多少

雅各布·凡·勒伊斯达尔《哈勒姆风景以及刷白的土地》(1670—1675)
布面油画，55.2 厘米 × 62.2 厘米，莫瑞泰斯皇家美术馆，荷兰海牙

兴趣，而且我承认，我对古代大师的作品通常没什么热情。

　　我发现自己独自一人在美术馆里，展馆半明半暗，一些油画依然倚在墙上。我已经逛了一半，一点兴趣也没有，然后就走到了《哈勒姆风景以及刷白的土地》这幅画跟前。

突然之间，我觉得自己几乎是被推进了这幅画中。我被它迷住了，有一种置身于历史上那个时候的风景中的感觉。这种感觉持续了几分钟，直到我慢慢"回来"。我和这幅画之间肯定有一种双向交流，但是如何交流的？为何会产生这种交流？在第7章中，我会讨论类似的引人入圣的际遇，但这是最离奇的一次，因为我觉得自己明显是被作品选中的，而非相反。后来，当我再度凝视这部作品的复制品时，我就想当时是什么让我产生了那么强烈的感觉，但那种感觉直到最近才重现，就是在我读到 W. G. 塞巴尔德的《土星之环》时。我惊讶地发现，作品中的主人公竟然在这幅画前花了整整一个小时对它进行了优美描绘。

准备

我说的准备工作主要与我们欣赏艺术的思维方式有关，而不是关于参观博物馆或美术馆的计划的。一些最奇妙的邂逅发生在自发的参观中。我们的目标应该是培养观众的心灵，好让它能被艺术品选中。

作为准备工作，而且按照重要性降序排列，我建议遵循以下规则：

> 不听音频指南
>
> 不拍照
>
> 不看智能手机
>
> 不阅读标签
>
> 看到艺术品之前不要说话

你可能是独自一人，也可能是和一个或多个亲友在一起。如

果你有同伴的话，他们会分散你的注意力吗？你们讨论过想要看的艺术品以及如何欣赏吗？生动的讨论（尤其是关于现代艺术的讨论）可能非常有趣，但是如果讨论发生在观看艺术品时，你可能就无法真正地欣赏它们。和一个喋喋不休的人在美术馆里走来走去，不会比听音频指南好多少——保证你无法融入艺术品。我喜欢要么独自一人去看，要么就和某个或多或少可以同速同行、不发表评论的人（最好是我妻子）去看。如果你打算看艺术品的时候成双结对，甚至是三五成群的话，那么要把它想象成去看电影或听音乐会：保持安静，然后在过后吃比萨的时候再讨论它。

　　不要以看到艺术品的场所给那件作品下定义，记住这一点很重要。在朋友家中，被一位不知名的艺术家的作品吸引时，却对自己说："这不会是什么好作品，因为她不是真正的收藏家。"同样具有误导性的是，当你在博物馆里看到一幅老实说你并不喜欢的画，却在心里想："它一定是一幅杰作，要不然就不会在博物馆里了。"

用心

> 我觉得艺术与混乱中的安宁有关。这种安
> 宁有祈祷的特征，也有风暴眼的特征。我
> 认为艺术与走神时出现的专注力有关。
>
> ——索尔·贝娄

　　几年前，甚至在我偶然发现埃伦·兰格的那本《用心法则》（*Mindfulness*）之前，我就对自己开始执着于用心而满心欢喜。在最近的采访中，兰格说："对我而言，用心是一个非常简单的过程，就是主动注意新事物。当你积极地注意新事物时，你会置身

于当下，对环境变得敏感起来。当你留意新事物的时候，那是令人着迷的。"

在我看来，关注新事物并对环境敏感（人们可能称之为活在"当下"），这非常适用于欣赏艺术的过程，尤其是欣赏现代艺术，我相信，这是融入现代艺术的一个极为重要的工具。2014 年 2 月，《时代》杂志的一篇封面文章称赞了"用心"的优点，同时也强调了戴尔·卡耐基的观点，即通过用心在生活中赢得成功，而非将其应用于文化或精神领域。

无论人们用它做什么，"用心"这一观念都是应对因技术而引起的注意力缺乏症的良方。我们一次只能专注于一件事。我们都有觉知周边事物的意识，当然如此（它在儿童那里发展程度最高），但随着年龄的增长，我们会失去这种意识。我觉知周边事物的意识很久以前就不见了，这就是为什么我现在拥有一辆智能汽车，在我变换车道时，如果有车辆离我过近，它就会提醒我。智能汽车可以保护我免受因缺乏对周边事物的觉察而带来的不利，但无时无刻不在使用的智能手机却将我的视线一直集中在一个 3×4 英寸的长方形上。我甚至连眼前的东西都不看，更别提旁边的东西了。

用心观察艺术品并不意味着需要面面俱到的观察，而是要减少影响我们观赏体验的诸多限制，这些限制来自日常生活中让我们分心的那些东西，除了我们的移动设备外，还包括我们的担心和忧虑。我们可能会认为参观博物馆或美术馆所花的时间是娱乐性的，还会以"放松"这个词来描述这种活动，就像描述一场高尔夫球、一小时读书或一场音乐会一样。我们生活在一种注重放松的文化中，所以我们的态度是，如果选择参与一项活动来放松，那么它的作用就是让我们轻松舒适，而不是让我们为了享受活动而搞得疲惫不堪。

但是，如果我们一直盯着智能手机上的信息，如何才能放松呢？在美术馆里漫步时，关掉手机一个钟头是不是有点过分了？作为移动设备的奴隶，我们注定要过一种不能放松的生活。

我越是平静，就会越用心，越用心，就越容易接受，而接受是潜移默化的关键。那么，无论是现代艺术还是古代艺术，你如何才能平静地接近它呢？要这么做：在博物馆或美术馆里找一条长凳，在你贸然进入任何房间欣赏艺术品之前，先坐下来，闭上眼睛，集中精神，深呼吸几分钟。你不必像佛陀那样坐着，让自己成为一道奇观。重点在于，体验艺术之前要放松。

这与期望艺术使你放松是不同的。只有你能让自己放松。然而，我倒是挺享受平躺在巨大的长毛绒环形沙发上观看多屏幕展示的视频投影的时光。那是 2008 年，我在现代艺术博物馆里看花卉绽放的视频，那是瑞士艺术家皮皮洛蒂·里斯特的装置作品《用你的身体诉说》(*Pour Your Body Out*)的一部分。后来，我因为太放松而睡着了。

日本的一些博物馆提供了一些不同寻常的做法，通过降低参观者的心率并激发他们的沉思状态，让他们为专注地体验艺术做好准备。日本直岛的地中艺术博物馆大部分位于地下，为的是不破坏自然风景。博物馆特别展出了沃尔特·德·玛利亚、草间弥生、理查德·朗和詹姆斯·特瑞尔的特定区域的作品，还有莫奈晚期的 5 幅瑰丽之作《睡莲》。当你到达博物馆时，公共汽车会将你留在售票处，那里看似是入口，但实际上，你会被引到一条略微倾斜的山路上。这条路弯弯曲曲有半英里长，旁边是一个长长的池塘（不错，里面有睡莲和呱呱叫的青蛙）。那时你会发现博物馆的入口，它切入山坡的一侧，与在拥挤的街道上推推搡搡比起来，在这里你会更"有心情"欣赏莫奈的作品。

入口处的路人小径
冈田艺术博物馆，日本

　　另一个在体验准备方面做得非常棒的博物馆，是新近建成的冈田艺术博物馆，它附近有许多箱根温泉度假酒店。在进入冈田艺术博物馆之前，博物馆为参观者提供了一排阴凉的长椅和单独的浴足设施。对西方游客而言，这可能有些突兀，显得毫无必要，但是停下来，坐一会儿，然后花几分钟时间洗洗脚，这会在你此次的游览行程中留下一个身体和精神上的休止符。它会改变你的节奏，让你更加留意所在的环境。

　　一旦你进入博物馆，很容易就会找到储物柜的温馨提示，我

カメラ
Camera

携帯・電子機器
Mobile Phone
Memory Media

飲食物
Drinks & Foods

ロッカーへお預け下さいませ。

Please leave in lockers your belongings exemplified above.
Thank you for your cooperation in advance.

"请将以上物品存入储物柜，谢谢您的合作。"

冈田艺术博物馆的提示

希望每个博物馆都有这样的提示语。

你必须得经过一个金属探测器，以确保你身上没有藏匿个人电子设备。冈田博物馆收藏了一件中国早期的精致青铜器，还有构造精美的韩国和日本陶艺作品。各个年龄层的人都在里面慢慢地认真欣赏这些艺术品。请注意，大城市的机构是可以做到这一点的。

即使你下次参观博物馆时不能洗脚，也不用把智能手机锁进储物柜，也可以像我建议的这样，在入口附近找个最安静的地方，花几分钟的时间闭上双眼，然后再进去，但要让你的眼睛而非你的意念引导你。

你可能会被以前看过的东西吸引，这是测试我的方法的极好做法。有时，我放慢速度的一个窍门是用"观察"来代替"看"，并暗示自己我在"观察"一幅画。我们用"观察"来对待随着时

间变化而发展的事件（比如电影、电视、戏剧、野生动物、监视区的图像），我相信如果我们"观察"艺术品的话，它们也会随着时间的推移而发生变化。这个过程要从放弃我们的第一印象开始，那些印象源于将我们的感情锁起来的东西。几乎所有这些都产生自大脑，而不是我们的眼睛，更不是我们许多人将自己的感情锁起来的地方。

不久之前，我走进一个大约有 50 平方英尺的大房间，里面挂着玛西娅·哈菲夫的 106 幅方形画作，每幅画 22 英寸见方，每幅画所代表的灰度都是从白到黑的一环，它们并排着在整个美术馆里伸展开来。这是我所爱的那种艺术！幸运的是，我是唯一的参观者。我站在房间中央，慢慢地转身，"观察"它们逐渐鲜活起来。我花了足足 5 分钟的时间才让我的眼睛"安静下来"，并且真的看到了一幅画到另一幅画在颜色上的微妙变化。最后，我慢慢地走过每一幅画，从白色到黑色，再从黑色回到白色，我渐渐地意识到，画的表面（从远处看似乎是光滑平坦的）其实被大量清晰可辨的刷痕覆盖着。

几年前，在纽约现代艺术博物馆里举办过一次乔治·修拉的绘画展。我曾在芝加哥艺术学院里的《大碗岛的星期天下午》（1884—1886）前花了很长时间，而且我非常享受那段旅程，但我几乎没有注意到他在纸上创作的暗影作品。我钦佩它们的魅力和用意的简洁，但我从来没有真正融入它们。我糊里糊涂地看过一遍修拉素描画展的会员预展，当时我惊讶地发现自己正盯着一幅小小的素描画，上面画着一对老年男女的背影，他们挨得很近。画中的人物只是灰色和黑色的污迹，男人比女人更暗些。

那幅画在我脑中挥之不去。几个星期之后，当展览上空无一人的时候，我又回到了那里，在开始四处闲逛之前，我确实努力

放松了一下，但我发现自己的目标还是直指那幅画。我的心绷得紧紧的，我有一种渴望与悲伤，还有一点点幸福感（毫无疑问，德语中有个词形容的就是这种状态）。我并没有突然哭泣，但很明显我真的想哭一场。为了确定这种感觉并非因为我午餐吃的东西，在展览期间我又回去几次，但得到的反应是一样的。我又补充了一些关联。我的祖母又矮又胖，她戴着一顶帽子，很像画中的那个女人，但如果真的是她的话，她肯定是在背叛我的祖父，因为他又高又瘦，而且不管什么天气，他都光着头，他不是画中挽着那个女人胳膊的男人，那个跟他一样高的男人戴着圆顶礼帽。

有趣的是，当看到有这幅素描复制品的画册时，我并没有再次经历那种感觉。复制品没有生命。站在原作跟前，我感觉到那对夫妇在呼吸。他们在动（是的，慢慢地动）。至少对我来说，毫无疑问，他们是彼此相爱的。我和这幅《夫妇（黄昏时分）》（1882—1883）之间这种有点不请自来的交流，激励我花很多时间去研究那次展览中的其他素描作品。我很喜欢那些素描，尽管它们没有哪幅像《夫妇（黄昏时分）》那样给我留下如此深刻的印象。

如果你身体放松，精神也在状态，那么可以把你的先入之见放在一边。当博物馆中的艺术品是"老朋友"时，它是不是标志性作品并不重要，它与你在屏幕上或书中常看到的复制品是否一致也不重要。这种相遇就像看到一件你从未见过的作品一样令人兴奋，无论是你不知道的艺术家的作品，还是从你从未有机会参观的博物馆借来的一件杰作。

在谈到重温像达利、马格利特、波洛克或沃霍尔这样的艺术家的杰作（我们的文化已使它们沦为陈词滥调）时，我想起了自己与瓦格纳相处的经历，以前我对他的音乐从未有过特别的喜爱。当然，我肯定在电视广告、电影配乐，甚至可能在音乐会上

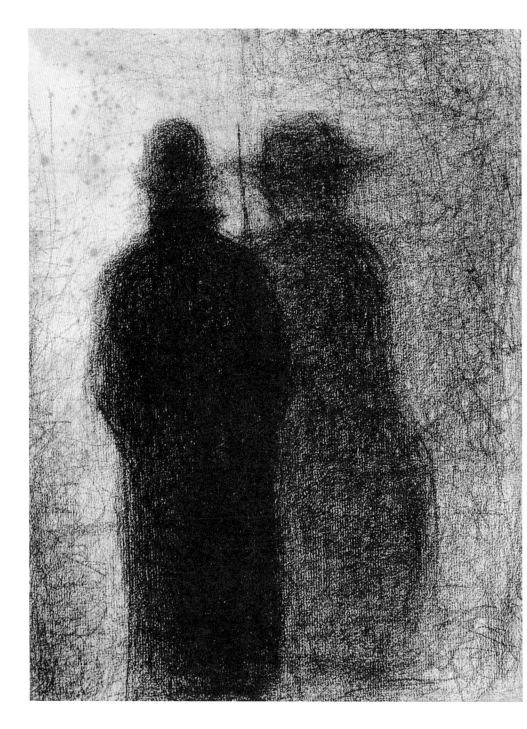

乔治·修拉《夫妇（黄昏时分）》（1882—1883）
纸面铅笔画，30.5 厘米 × 21.4 厘米，私人收藏

断断续续地听过几千遍他的《女武神的骑行》(*The Ride of the Valkyries*)，但我一直觉得它浮夸而庸俗。有时在周末，我会提前拿到星期天的报纸，然后开车去空旷的海滩看海浪。去年初夏，电台播出了詹姆斯·莱文 2000 年在大都会歌剧院指挥的《女武神的骑行》。那简直就是魔术，让我措手不及。出于某种原因，我用心了，全然投入了。我听到了每个扣人心弦、充满激情的音符，我的观念逆转了，摒弃了以往的成见。是什么让这一切发生的？是瓦格纳？莱文？海浪？还是晚上睡了个好觉？

不仅是那些极为熟悉的事物，还有那些可能乍一看古怪难懂的东西，如果我们多给它们一些关注，而不是对其不屑一顾的话，我们就会得到丰厚的回报。亨利·拉扎罗夫（1932—2013）是一位备受尊敬的现代作曲家，他和他的妻子珍妮丝都热衷于收藏现代艺术品。我喜欢他们收藏的毕加索和贾科梅蒂的作品，但是当他友善地给我一张他的室内乐的 CD 时，我觉得那些音乐既不和谐又不成调。幸运的是，他喜欢和我谈论的是艺术，而非音乐。亨利和珍妮丝把他们的藏品作为一份超级大礼送给了洛杉矶县立艺术博物馆，为了纪念，那里举办了一场私人音乐会，演奏的是由他谱曲的作品。我很高兴能去参加那场音乐会。我说"很高兴"，是因为我能和我亲爱的朋友们在一起。但坦白说，当我看到我的椅子又小又硬，而且在第二排的时候，我做好了度过一个漫长夜晚的准备，并努力收紧腰身，做出一种适当的专注表情，同时希望我的思绪可以飘走。然而事情并非如此，音乐家和歌者都很年轻、很迷人，首先是这些吸引了我，然后我才注意到一个说明我错了的事实——可以说，在大约 20 分钟后，我发现自己并不是在忍受这场音乐会，而是开始乐在其中，最终我被一首歌的旋律感动得差点落泪。这是　种巨大的反转——它需要的

只是坚持一会儿。

瞥一眼罗伯特·莱曼的"白"画布，或者是西格马尔·珀尔克那些杂乱无章、几乎无法辨认的图像，我们可能会忍不住迅速给它们贴上"无聊"或"凌乱"的标签，然后转向蒙德里安那些令人满意的匀称作品，我们知道自己喜欢这类画作。还有一种可能，我们会走过所有的抽象作品，直奔马蒂斯令人愉悦的肖像画。我是蒙德里安和马蒂斯的超级粉丝，但如果你停下来接受两分钟的挑战，你会发现那非常值得。这意味着让你驻足于自认为无聊、丑陋或"非艺术"的东西跟前，停留两分钟（计时，好好利用你的智能手机）的目的是确认你刚才的快速判断。偶尔你可能会改变想法，然后你会有新的发现。

总而言之，在开放、放松的心态下来到艺术品跟前是值得努力的事。设想一下，坐下来有规律地深呼吸几分钟是件多么美妙的事，或许可以在冥想的时候闭上双眼，然后在巴尼特·纽曼的杰作或亚历山大·考尔德的雕塑前睁开双眼。当然，你可能会因弯腰在你面前阅读标签的人或他的手机突然发出的刺耳铃声分心。不过，只要稍加练习，你就可以通过在作品之间闭上双眼来"复原"，闭眼的时间比眨眼的时间稍长一点儿就行。我经常从房间中央发现我想看的东西，起初我会走近它，然后找一个尽可能靠近它的位子坐下，享受它的存在，直到我不再被其他参观者打扰。

大部分时间我们沉浸在自己的思考当中。真诚地融入一件有力量的艺术品，可以让我们从与自己内心不间断的自言自语中抽离出来。这就是为什么当我看到有人瞥了一眼艺术品就转过身，拿出智能手机开始自拍时，会感到奇怪。这种做法现在已经在文化中定型。最近，我在收件箱里发现了这样的问候语：

172

博物馆自拍日快乐！

马尔·狄克逊和文化主题网今天公布了博物馆自拍庆祝活动，同时鼓励自拍爱好者在社交网络上发布他们在展览中的最佳自拍作品，过去的和现在的都行。今天，Jay Z（肖恩·科里·卡特）已经在沃霍尔博物馆摆好了姿势！

这种故意分散自己注意力的行为，暴露了人们对于融入艺术本身的恐惧。对于 Jay Z（抱歉，粉丝们）来说，现代艺术只不过是他生命中数不清的迷人故事的一个附属品而已。

在过去（中国）和现在（澳大利亚的土著居民）的某些文化中，对艺术的创作和感知都被认为是一种精神实践。伟大的唐代画家兼诗人王维声称，只有"虚心"才能够真实地反映世界。他相信一种万物相通的宇宙观，这种观念对 21 世纪的环保主义者来说一点也不陌生。王维可能是被禅宗在荒野中的隐居之美吸引，但他诗歌的基本主题是无我，这是我们走向现代艺术的极好方式。[8] 留在博物馆里与自我意识是相反的。艺术史家詹姆斯·埃尔金斯把欣赏画作"当作思考我外之物的方式"。[9]

一件真正强有力的艺术品能够控制我们的感情，让我们重新安排当前事情的优先次序。快流出来的鼻涕、疲惫的双脚、晚饭吃什么、老板那些令人不快的话，这些让我们分神的事情，都可能在我们与一件油画、素描、雕塑或装置艺术品交流而深受感动时被搁置一旁，哪怕只是一小会儿。

本笃会修士大卫·斯坦尔德-拉斯特相信幸福的关键在于感恩，我们生活的每时每刻都是一种恩赐，如果我们能够停止匆忙，就可以获得享受幸福的机会。他建议我们回想小时候过马路时被要求做的事：停下来，看一看，走。就艺术欣赏而言，我们"停"

在一件艺术品面前，敞开心扉接受那一刻的恩赐，然后，当我们开始"看"它时，抓住机会欣赏它，然后"走"开。养成欣赏艺术品时深呼吸这个习惯并不难，而且这个习惯足以将我们的注意力集中在当下。[10]

亲密感

"亲密感"是一个比"用心"更吓人的概念。我们通常在讨论人际关系的时候才会用到这个词。配偶抱怨它太少，而高峰时段乘坐地铁的乘客又抱怨它太多。亲近一件物品或艺术品，那意味着什么？在此，容我插入一段马可·多蒂的话：

> 我被一幅画吸引，而且任由自己被一种把偶然的吸引变得引人入胜的东西带入那幅画中。我感受到了那幅画的意志所具有的能量和生命力。我被困在那里，接受引导。而整体的效果——一直看着它那充盈的表面的结果——是爱。我指的是一种对体验的柔和感受，一种与世间万物的亲密感。[11]

用"爱"这个词来形容我们与艺术的关系，是不是有些太奇怪（太强烈）了？我觉得并不过分。看看我们一直以来是如何使用这个词的吧：

> 我爱他的夹克。
> 我爱这个汉堡。
> 我爱日落时分的海滩。

还有：

我爱罗斯科！

真的吗？那是什么意思？你并不是说你爱上了去世于 1970
年的马克·罗斯科。哦，你是说你爱上了他的油画，还是他的纸
上作品？所以，你不加选择地爱上了他的所有作品？显然并非如
此。当你的朋友说"我爱罗斯科"的时候，极有可能是指他看
过罗斯科作品的一些复制品并且很喜欢，又或者是他看过罗斯科
的作品展。不管怎么说，他"爱"的是一般意义上的罗斯科的
作品。

爱上某位艺术家的作品通常不包括多蒂所指的那种亲密感。
亲密感有特定的时空要求。我们必须接近一件艺术品，必须花大
量的时间在某件艺术品上。我们会被罗斯科的许多作品吸引，然
后"喜欢"上它们，就像一个女人会被一个有着 V 形发际线并穿
着瘦长裤子的男人吸引，然后"喜欢"上他，但是我们一次只能
与一件艺术品建立亲密感。

观察者和被观察者之间的亲密关系有一个主要障碍，就是我
们的观念。这种观念认为一件伟大的作品是由一个迥异于我们的
思想创造的，它认为艺术家处于一个更高的层面，他们的作品是
从高处优雅地呈现给我们这些凡夫俗子的。最负盛名的一些现代
艺术家，如沉溺于女色的毕加索、狂妄的达利、神秘的沃霍尔，
他们丰富多彩的传记强化了这一障碍。不管艺术家是否享受或利
用了来自公众的崇拜，你要做的就是把油画、素描或雕塑当作有
血有肉的、生活在现实中的男人女人创作的作品，他们的生活中
很可能包含许多与你我一样的小快乐和小烦恼。

进一步说，试着想象这幅作品是为你创作的，它渴望与你进行个人交流，这种渴望可以激发作品的活力。一件艺术品一旦公开展出，它就会面向每一个人，没有哪个人的双眼会比另一个人的更有价值。你和艺术品处在同一层级、同一层面上。古代艺术品可能需要某种程度上的"翻译"，而现代艺术品是我们生活的世界的产物，它们得经得起同时代人的审视，就像它们刚刚离开工作室时那样，无须阐释。作家弗吉尼亚·伍尔夫拥护她的读者的权威，并告诫他们不必谦虚："在你们的谦辞中，似乎认为作家与你们有着不同的血肉与骨骼，认为他们知道的……比你们要多。没有比这更大的错误了。"[12]

艺术家也是如此。马蒂斯可能会被理所当然地称为色彩大师，但当你站在他的作品前，在人们的掌声平息下来之后，想象他的作品是为你而创作的。归根结底，要摒除杂念，每次只欣赏一件艺术品，而且要有耐心。

不要去想我们自以为知道的、应该知道的或其他人可能知道的东西，这是纯粹享受艺术中最难的部分，但如果我们要在大脑中清理出哪怕小小的一块空白之地，我们要做的就只是：

观察作品一分钟。

认真欣赏。

感受它。

这可能起不了什么作用，或许只有一点点作用，又或者很有效果，但除非我们做出这样的尝试，否则永远无法领会其中的任何真谛。

建立联系：对话

不要误会我的意思，我们无须经历深刻的情感就可以全身心地融入并享受一件艺术品，但至少我们可以摆脱日常生活中对某些事物的关注，让艺术品自我展现。这种联系是唤起记忆还是创造记忆，无论是字面上的还是想象出来的，都无关紧要。我们不是为了达到某种特殊的反应或某种程度的感受。我们花一小段时间与油画、素描、雕塑、视频、装置艺术品或行为艺术建立联系，是为了让作品有机会传达其本质。我们无论如何也不可能与万物建立联系，但是如果能够发现那些自始至终都具有吸引力的作品，会很令人兴奋，就像下面虚构场景中所展示的那样。

你在纽约待上几天（或者住在那里），有几个小时的时间可以独自（或跟一个体力很好但寡言少语的朋友）去趟现代艺术博物馆。你抓着自己的物品，坐在大厅里铁锈红色的真皮长椅上，闭上眼睛，深呼吸一分钟左右。你不赶时间。

现在你乘自动扶梯上四楼，进入常设展的展厅。你站在房间中央，慢慢地环顾四周，每件物品都看几秒钟，然后走近似乎在召唤你的那一件。你走上前去。

你：好，我就站在它跟前，而且我很确定自己知道这是谁创作的！

我：对不起，你知道也没有奖励。

你：为什么我不能看标签？

我：因为如果你知道这位艺术家，你就不用看。如果你不知道，那么即使知道艺术家的名字，对你欣赏其作品也没有什么帮助。

你：那标题呢？

我：大多数标题要么是直白的描述，所以是多余的（《穿红夹

克的人》），要么是无内容的（《无题蓝色 13 号》）。艺术品的标题常是随机的，往往由需要跟踪库存的经销商来定。琼·米切尔给一幅画取名为《爱德华》（Edouard），是以她的狗的名字命名的，而那条狗的名字又是以画家爱德华·马奈的名字命名的。有趣是有趣，但和这幅画没关系。

你：那现在要做什么？

我：接下来你要做的就是放松，然后专注在画上面。抱歉，这个美术馆里没有长凳，要不然你可以坐下来。

你：没问题。

我：试着用至少三分钟的时间不去想任何事情。就像任何用微波炉热冷冻比萨的人会告诉你的，这是一段挺长的时间，但你有时间。我们的大脑（左脑和右脑！）需要这么长的时间来理解图像，以便你正在欣赏的实际是在你的视网膜上，而不是在你的脑海里。

我：有一种方法可以确保你知道自己正欣赏的是什么，就是想象你正在向一个不在场的人描述它。事实上，引起你注意的是皮特·蒙德里安的《百老汇爵士乐》（Broadway Boogie-Woogie）。你知道这位艺术家的名字，但因为你读了本书的许多内容，知道说一件作品是"蒙德里安"的或"毕加索"的，不算你对所欣赏作品的描述。你可以试着这样向自己描述：

相当大，大约 4 英尺见方。颜料涂在白色表面上。这些颜色构成一个网络，9 条水平线从上到下不均匀地分布在画布上，其中有 8 条线延伸至两边。还有 10 条竖线，其中大部分集中在两侧，但有几条没有延伸至底部。这些线大部分是黄色的，它们上面有蓝色、红色和白色的方块，这些方块沿着大小不同的间隔分布在线条的交叉点上。还有一些更大的长方形，大约有十几个，分布

皮特·蒙德里安《百老汇爵士乐》(1942—1943)
布面油画，127 厘米 × 127 厘米，现代艺术博物馆，纽约，匿名人士捐赠

在这些线条之间以及上上下下。画面平整，虽然笔法清晰可见。

当这一切在你的脑海中浮现时，你看起来要比平时努力多了。

如果你忘掉这些话，继续看作品，你会发现你看得更清晰了，不

论是作为整体，还是作为你明确表达出来的部分的综合。

你所做的也是让观察的过程慢下来，是在消除紧迫感，是在忘记"让我们看下一幅吧"这种念头。我们看到的大多数艺术品是静止的，但我们不是。为了保持节奏同步，我们必须学会慢慢融入其中。

你：不要说话，我正努力集中注意力。

我：实际上，我建议你不要试图把注意力集中在画上，而是要让画集中在你身上。这么说讲得通吗？当我们很专注的时候，我们会把注意力锁定在特定的地方。理解这样一幅伟大的现代绘画有很多方法，我们的思想应该尽可能开放和放空。不要太多通过大脑，而要通过眼睛让它进入你心里。

你：你说得倒轻巧。不过我会试一试。

……

我：到现在为止，你已经在这幅画上花了 5 分钟的时间。它与你第一眼看到的时候有什么不同吗？也许你在其他场合看过它。它给你的感受和当时一样吗？它现在给你什么感觉？

你：我不知道自己是否感觉到了什么，我只是喜欢看着它。

我：嗯，也许我们可以说你不觉得无聊，而是觉得有些乐趣。

你：当然，我觉得越来越有意思了。

我：现在你可能会问自己为什么会这样。从你第一眼看到它，发生了什么变化或正在发生什么变化？

你：我能看到更多。

我：看到更多什么？

你：我不知道。但肯定更多，而且更深入。只是我还是不知道它意味着什么。

我：那不重要。只要你愿意，一件伟大的艺术品就会向你展

马克·罗斯科《*海边的缓慢旋涡*》(1944)
布面油画,191.4厘米 × 215.2厘米,纽约现代艺术博物馆,马克·罗斯科夫人通过马克·罗斯科基金会有限公司遗赠,© 凯特·罗斯科·普里泽尔与克里斯托弗·罗斯科 / 纽约艺术家权利协会

示自己，无论它看上去多么简单。你只需要准备好接受它带给你的感受，而不是它的意义。

你：现在我可以继续往前走了吗？

我：当然可以，在这个房间里挑选另一件吸引你的作品吧，但得是你识别不出的艺术家创作的。你背对着的那幅怎么样？

你：好。嘿，我喜欢那幅画。

我：很好，不过要给它一分钟的时间让它适应你。

你：我不知道是谁画的，所以只好看一下标签了，抱歉！标签上写着罗斯科，但看起来一点也不像他画的。

我：40多年来，这个人几乎每天都会画画，感谢上帝，他早期的作品和晚期的迥然不同，否则他的生活会多无聊！"罗斯科画的"对你来说到底意味着什么？

你：你知道的，大色块的长方形。这跟他的风格相去甚远！

我：那又如何！是你挑的它，或者说是它挑的你。不要管标签上写的是"马克·罗斯科"还是"简·施莫"，这不重要。现在花几分钟时间欣赏它并告诉我你的感觉。

你：这幅画看起来像三个人穿着疯狂的衣服在舞台上跳舞，但是我又看了一下标签，它叫《海边的缓慢旋涡》，所以现在我很困惑。

我：忘掉这个标题，现在你觉得它看起来如何？我问的是它给你什么感觉。

你：这幅画给我感觉不错。让我很开心。真不错。

我：好，现在我来帮你挑下面两幅作品。

你：我记得你说过我们应该自己做决定！

我：是，我说过，你应该那样做，但是我正在写一本书，有几点我需要说明。下面是我最喜欢的一幅。

乔治·布拉克《带着吉他的男人》(*Man with a Guitar*，1911—1912)
布面油画，114.3 厘米 × 81 厘米，纽约现代艺术博物馆，莉莉·P. 布利斯遗赠

让·米歇尔·巴斯奎特《公证人》(*Notary*，1983)
丙烯酸树脂，水面浮油和纸拼贴画，拼贴在画布上，有木支架支撑，三连画：
180.5 厘米 × 401.5 厘米，肖尔家族珍藏，长期租借给普林斯顿大学艺术博物馆

你：这是立体主义画派的作品！很可能是毕加索的。

我：第一个是对的，第二个是错的，但是谁画的或别人怎么称呼它并不重要。融入其中，然后和我说说你的感受。

你：首先，这幅画很浓密，没有很多颜色。我还需要一些时间。

我：好。

你：事实上，我收回刚才说过的话，这幅画有颜色，只是非常细腻。我能清楚地看到一个人形，一个男人，可能骑着马，骑着马进入阳光里。

我：它给你什么感觉？

你：这幅画极富戏剧性，有种英雄主义的味道，但是我看的时间越长，就越能看到新的东西。

我：有位艺术家曾经告诉我，天才就是能把一层层的思想融入绘画中的人，这样它就能慢慢地渗出，让人们可以欣赏它很长一段时间。

你：我可能得回到这幅画上来了。

我：太棒了。别指望所有东西会立刻吸引你。如果一件艺术品吸引了你，那么再给它几分钟时间，当它开始失去吸引力时，再去看下一件作品。即使（尤其是如果）它是一幅"名画"，或是每个人都在谈论的新东西，也要给它一个合适的机会。如果你的观点与其他人的不同，你也要有自信。

可能有人告诉你这幅画非常重要，但你的感受是，它对你来说并不重要。你可能喜欢那位艺术家的其他作品，或者都不喜欢。重要的是你的观点基于你的体验。实际上，如果你时间充足的话，我强烈建议你找一位不喜欢的艺术家的作品，然后花三分钟的时间欣赏它。

你：如果什么都没发生呢？

我：一定会有事情发生。我保证。如果一分钟后你感到无聊，那就继续看别的。发生的事就是你感到无聊了，那件艺术品不适合你。也许它适合其他人，又或许它根本就不会对人产生作用。即使博物馆有天鹅绒绳子围栏和安保人员保护它，也与你无关。为了看把"我孩子也能画"的东西发挥到极致的画，我们去普林斯顿大学艺术博物馆吧。

你：我们为什么要去那里？

我：因为这是一位伟大艺术家的杰作，而且到现在为止，在纽约现代艺术博物馆里展出的作品中，还没有哪一幅像他画得这么好。

你：嗯……我不知道那是什么。我喜欢上面的字。

我：给它一些时间。（三分钟后）感觉如何？

你：我不确定自己是否看懂了，但我的思绪满天飞，就像在做白日梦。

我：你喜欢它吗？

你：喜欢，真的喜欢。不知道为什么——它和看上去的不太一样。

我：别管它是什么意思！

你：我能坐下来多看一会儿吗？

我：当然可以。

好吧，你可能已经猜到了，这段对话是我虚构的。我在佳士得美术学院进行过一整天的"信任你的眼睛"的研讨会，这段对话基于我在讨论会上与学生们进行的交流。研讨会包括对当地博物馆（纽约现代艺术博物馆）进行实地考察，学生们被随机分成若干组。每个组被分配了一个物品的位置（不是名称或任何其他细节）和两条指令：

看 15 分钟。

不要看标签。

回到教室，我要求每个学生描述他们所看到的物品，不用标题、艺术家的名字或任何艺术史的参考资料。然后我问他们，刚看到它的时候有什么感觉，15 分钟后又有什么感觉。

正如你能想象的，这非常有趣，因为看到同一个物品的两个人描述通常大不相同，甚至对于大小、颜色和形状，他们也会激烈地争论起来。然后我插话问了两个问题：你真的花了整整 15 分钟的时间吗？多久之后你才看的标签？

这些选择在艺术机构上课的学生（无论是年轻人还是成年人），他们中的许多人无须看标签就能识别出我让他们去看的是什么，但我惊讶地发现，很多人觉得很难描述毕加索的画作，除了说"这是一幅毕加索的画"以外不知说什么。

我还要求其中的一组人告诉我，他们彼此是否谈论过这件艺术品，是否观察到其他人也在看这件作品，是否无意中听到了别人的评论。这个问题是为了强调在外面欣赏艺术品的社交性。

我知道这个相对简单的练习培养了一种深度融入的感受，并且让其中的一些学生产生了好奇。有个女学生太激动了，一开始几乎说不出话来。

"我讨厌它！"她气急败坏地说，"我知道这位艺术家，我讨厌他的作品，这一直困扰着我。"我知道她被分到了《百老汇爵士乐》那里。

"我不喜欢那样的东西，甚至连围巾和裙子都不喜欢！"

我问她有没有花整整 15 分钟的时间在那幅画跟前。

"当然，是你让我们这么做的！"然后她沉默了。

"然后呢？"我问，"发生什么了吗？"

她突然安静下来，看起来有些不好意思。"是。当我不得不向自己描述它的时候，我真的看到其中有物，而不仅仅是一种模式。慢慢地，我觉察到它在动。它变得非常清晰，有点音乐的味道。我无法完全表达自己的感受。"

"现在你喜欢它了吗？"

长久的停顿。

"是，我又多花了 5 分钟的时间。差点就回来晚了。"

15 分钟对于艺术欣赏来说可能相当于马拉松比赛，但是对于我们大多数人来说，三分钟真的是值得的，即使是对于一件我们很快就会忽略的作品。假如你只有半个小时的时间，你是愿意匆匆浏览 50 件艺术品，其中有几件可能值得再看一眼（只是你没有时间），还是愿意每件作品花三分钟的时间，看完 10 件作品，并且每件作品都完全融入其中，以唤起你强烈的情感和记忆？

艺术品需要被看见

观察者创作了绘画。

——阿涅斯·马丁

当你看着一幅画并理解了它的本质时，要想象它正在回看你。许多现代艺术家，比如阿涅斯·马丁，就坚持把观众摆在首位。马塞尔·杜尚认为，如果一件艺术品没有被人们看到，它就不存在。

……与观察者的互动创作了绘画。没有观察者的参与……艺术品就不会真的存在。它一直建立在两极的基础上，这两极就是

观察者和创作者。两极的行为产生的火花会生成某些东西——比如电。只有艺术家看自己的作品是不够的……我基本上更看重观察者而不是艺术家，因为观察者不仅会看，而且会做出判断。[13]

在称颂艺术家爱德华·蒙克的时候，德国表现主义画家奥斯卡·科科施卡坚持认为，要让艺术存在，"就像恋爱一样，得有两个人"。[14] 这不仅仅是哲学上的。就像艺术家需要赞助人来支持他们的创作，他们的作品也需要我们的关注，好让它们作为艺术品而存在，而不是简单地作为仓库里或墙上的物品。人们现在创作出的艺术品比人类历史上的任何时候都多，尽管过去 50 年中创作的大部分作品被保存在了仓库里，即便是今天下午创作出的作品大部分也会面临同样的命运。但是当我们看到它，它就活了，我们转身离去，它便死了，或至少是睡着了。因此，我们不仅有义务去观看，而且有义务仔细观察并做出判断。你从自己体验中得出的判断很重要，即便你是一个漫不经心的美术馆游客，即便你离艺术界的权力中心很远。虽然当代艺术的风尚可能是由策展人、艺术品交易商和拍卖行引导的，但它最终在博物馆中的位置是暂时的还是永久的则是由普通观众决定的。

当你看一件艺术品的时候，它也在看你——如果你准备好了接受这种观念，那么你已经开始理解那种融入的过程了。如果你把一件现代艺术品看成一件放在那里的物品，而且认为是博物馆的环境（或者更糟糕的是，是它不菲的价格）定义了它，你就不可能让艺术家真正与你分享他们创作的作品。

当这种融入实实在在地发生时，它对我们的影响会像任何所谓"鲜活的"体验一样令人振奋。此处插入一段引语，是杰克·特沃科夫的话：

　　我认为，或许当今的绘画与音乐和舞蹈有着莫大的关系，音乐和舞蹈也没有主题，但它们最能激发人最原始的东西，某种我们从一开始就有的东西。就像我们会对鼓声或喇叭发出的声音做出反应一样，我想我们有时也会对绘画做出反应。它触及了一些最基本的东西，这些东西从一开始就在我们心里。[15]

使其成真（重现）

　　我在前面谈到过这一点，但需要再强调一番：除非你面对原作，否则这些就不会发生。我不在乎它是不是理查德·塞拉的巨型钢铁雕塑，或是巴斯奎特狂野而文字繁多的绘画，或是约瑟夫·康奈尔的一个随处可见的小盒子，或是贾斯培·琼斯的美国国旗石版画，抑或是安德烈亚斯·古尔斯基的一张巨幅摄影……你需要做的只是在那里，站在它面前（或许在看塞拉的作品时，是站在它"里面"）。艺术品原作有一种脉动，复制品无论用了多么复杂的技术，都无法将其创造出来。

　　加利福尼亚艺术家韦恩·蒂埃博绘画的复制品，就几乎无法表现其原作的实际颜色和丰富纹理，我们也看不出它的大小。这不是面包房的广告，而是一种催眠般的多感官体验。

　　盯着一幅画（并让它也看着你）是一种真实的、实时的体验。这时，交换的是能量。而看着数字图像，交换的只是信息。当一幅重要的油画在拍卖会上拍卖时，这一点再清楚不过了。为了鼓动人心，拍卖行会制作这幅画的巨型复制品，大概 30 英尺高，甚至可能更高，挂在窗户上。与此同时，在销售图录中还有这件作品的图片。当这幅画的原作被售出时，它会出现在买家面前的画架上，同时，这幅画的人图会被投射到拍卖商背后的屏幕上。不

韦恩·蒂埃博《蛋糕》（1963）
布面油画，152.4厘米 × 182.9厘米，华盛顿国立美术馆，为了纪念美术馆成立五十周年，由收藏家委员会、五十周年赠礼委员会赠送，还获得了艾布拉姆斯家族的支持，以此纪念哈利·N.艾布拉姆斯

用说，这些二手图片之间可能只有一点点相似之处，与数码图像锐利的对比度和鲜明的色彩比起来，原作可能会显得苍白无力。

除了形状和色彩，让艺术品原作灵动起来的还有它的质感和维度。无论在画布（或其他任何材料，如纸板、塑料、原木）上的颜料多么平滑或稀薄，它们都是三维的。放大一张素描，你就会

看到铅笔在纸张上的压痕，以及最上面的一层铅粉。它不是"平面的"。如果我们所做的是欣赏（而非仅仅收集信息），我们的眼睛就会观察到这种质地。

一个年轻人走向一幅玛丽莲·梦露的油画，他瞥了一眼标签，看到了"安迪·沃霍尔"这个名字就拍了张照片，然后继续前进。他看这幅画的时间没有超过十分之一秒，他带回家的那张图片也不会比他在网上找到的好。他打算怎么处理那张图片呢？在那天结束的时候，他可能会有 50 张或 100 张艺术品的照片。他会在社交网站上与其他艺术爱好者分享这些照片吗？或者拍照只是为了证明"我当时在场"？他传到网上相册中的照片相当于一些活动的纪念品，这些活动包括参观博物馆、美术馆或艺术博览会，而在那里拍照就像一种狩猎运动。他会走进一家餐馆，点一个汉堡和一些炸薯条，给这顿饭拍张照片之后就走人吗？对我来说，这是一回事。

人们担心，无处不在的技术应用正在改变人类交流的方式，社会交流（面对面的接触）正在为无处不在的线上交流让路，最终，我们会失去对话的能力（或许只在万不得已时才使用语言）。不管这种危险是否被夸大了，在我们与艺术（尤其是美术和现代艺术）的关系中，越来越多地使用技术可能会抹杀情感交流的可能性。

不要抑制你的热情——分享！

尽管我不太想和一个超级健谈的人一起欣赏艺术品，但真正融入艺术品（无论是伟大的还是糟糕的）的一大好处，就是分享这种体验的乐趣。我指的可不是在社交媒休上分享照片，我的意思

是与一个真人进行面对面的交流。

如果你是和一群人、一位朋友或配偶一起去的，那么你们可以在参观之后坐下来喝杯咖啡，聊聊你们喜欢什么、为什么喜欢，更重要的是，聊聊你们不喜欢什么和为什么不喜欢。如果你们曾经一起聊过，就不必担心彼此是否认同以及具体的聊天内容等问题。

你：格哈德·里希特的画很棒，不是吗？我喜欢那金属般的色彩和瀑布般的动感。

我：坦白地说，我不觉得。它好像是被一个巨型画画机器轧过，让我觉得冷冰冰的。

你：我敢打赌你一定喜欢唐纳德·贾德的空盒子。太做作了！

我：我确实喜欢。那些盒子让人满意，每个都一模一样，但又非常不同，而且制作精美。

你：是啊，对你这个强迫症肯定很有吸引力。

我：你这么说不公平！我喜欢伊娃·黑塞，所有黏黏的东西都挂在空中，让我想起《仲夏夜之梦》。

你：这可不就是我说的"做作"吗？

好吧，你懂的。这无关学习，而是分享一种热情，或许那股热情还能帮助彼此开阔视野。这对整个家庭来说都很有趣。

我女儿比阿特丽斯12岁时，已经参观过美国和其他国家的一些重要博物馆，不过艺术并不是她最热衷的东西。有一年圣诞节，在火炉边，我翻出了帕克兄弟的经典桌面游戏《杰作》（*Masterpiece*）——我强烈推荐这款游戏。卡牌上的图片全是芝加哥艺术学院永久收藏的艺术品。我让比阿特丽斯告诉我她对这副牌上每幅画的真实反应，不管她喜欢与否，也不论原因是什么。

她不喜欢玛丽·卡萨特创作的母子，称其"不合时宜"，因为孩子没穿衣服，但她喜欢杰克逊·波洛克的作品，因为"它看

起来像鸽子粪和城市"。她不喜欢雷诺阿笔下坐在阳台上的时髦女郎和孩子，"因为她跟孩子没有交流"。她不喜欢温斯洛·霍默的《鲱鱼网》（*The Herring Net*），因为"它看起来像战争"（渔民的帽子和"二战"时的头盔有几分相像）。她欣赏凡·高创作的一幅肖像画，因为"颜色鲜艳"，也喜欢迈因德特·霍贝玛的水磨，称其很"平和"。她不喜欢毕加索在 20 世纪 50 年代为他的缪斯西尔韦特·大卫创作的一幅画，因为"那幅画让我想起我们在西班牙见过的一个没有腿的男人"。汉斯·霍夫曼的一幅明亮绘画被她说成是"臃肿的"，而一幅荷兰静物画却得了高分："它看起来很美味，而我又是个美食家。"埃尔·格列柯的《圣母升天》（*The Assumption of the Virgin*）只得到一句评语："我没有宗教信仰。"

比阿特丽斯毫不犹豫地对那些她怀疑是"名画"的图片进行了个性化、批判性的处理。随着年龄的增长，她对艺术中没穿衣服的儿童是否得体的态度可能会发生变化，但我认为她对雷诺阿的评价非常敏锐。和我们所有人一样，她把自己对世界的经验融入对这些艺术品的感知中去了。

尽管我女儿天生会诚实而坦率地做出评论，但回想起来，我意识到有两个因素鼓励了她的自发性：

1. 我们不在博物馆里

对许多孩子来说，去博物馆，尤其是专门展示艺术品的博物馆，就意味着严肃和学习。你可能已经体会过了。如果你和同学在一起，你们可能会被告知要守规矩，要保持安静，要一起行动。某位家长或老师会问："你知道这是谁创作的吗？"他们会告诉你应该看什么，以及应该记住什么。

2. 没有考试

当我洗牌并问比阿特丽斯愿不愿意看一下牌好让我们讨论时，她脸上的表情是："哦，不——如果我错了怎么办？"我向她保证那些艺术家的名字一点也不重要，我想要的只是她对图片的反应，于是她放松下来，开始享受过程。

如果你让孩子自己选择，而且你打算多听少说的话，那么和孩子一起欣赏艺术品是大有裨益的。我的儿子鲍勃和我的孙女尼基塔住在西雅图，我们经常参观西雅图艺术博物馆，每次我们都会先去看那里的特别展，然后会在一些展厅里漫步，那些展厅里有我们很熟悉的永久性藏品。西雅图艺术博物馆人很多，但从不拥挤，是漫步的最佳选择。我们不会迷路，而且很容易就拉着对方去看我们想要分享的作品。每次我们都最终止步于西非艺术家艾尔·安纳祖那幅精美的《会议》（*Conference*）之前。

我很幸运地拥有一份要求我每天去看艺术品的工作，而且经常和同事、客户一起旅行，在世界各地的博物馆和美术馆里欣赏、谈论艺术品。不工作的时候，我会做什么？与朋友和家人一起去博物馆和美术馆！我们总是不停地看，不停地说。语言通常是率直而简单的。

好的艺术品能直接击中你。如果你的回答真实地基于自己的感受，那么你可能无须用华丽的言辞。尽管我强烈要求你和艺术品进行一对一的专注、深刻和无声的交流，但我也强烈建议你体验与他人分享所见所感的乐趣。令我着迷的是，有那么多读书俱乐部，里面的成员喜欢读同一本书，然后（在没有"老师"的情况下）讨论它，但据我所知，只有极少数"艺术俱乐部"的成员会去看同一幅画、同一位艺术家的作品或同一个展览，然后坐在一起讨论。

艾尔·安纳祖《会议》(2006)
酒瓶和炼乳罐的金属盖，铝线和铜线，240 厘米 × 340 厘米，西雅图艺术博物馆，匿名捐赠

真正的鉴赏家不会自命不凡

∨

如今，油画已经成为时尚关注的唯一的东西。艺术鉴赏家的

头衔是目前进入每一个时尚社会

最安全的通行证。一次得体的耸肩、一种赞赏的态度和

一两种对异国情调的感叹，足以

让卑微之人谄媚。

——

奥利弗·哥尔斯密

　　我非常清楚，"鉴赏家"这个词会让一些人耿耿于怀。对许多人来说，这个词会让他们产生一种自鸣得意的优越感，一种自命不凡的、"我知道的比你多"的优越感。我和一些这样的客户共事过。我在佳士得拍卖行工作的时候，曾遇到一个家财万贯的年轻人，他收藏了很多拍卖会上买来的画，并且努力背下了艺术品图录中关于每幅画的一两段描述。当我去他家参观他的藏品时，他毫不尴尬地站在一幅画前，背起了我在早些时候为了赶工而拼命写出的那些差强人意的赞美之词。

　　是什么造就了一位鉴赏家？首先，不是学习别人的想法或说法。我相信鉴赏的本质在于，在第一手经验的基础上，对自己经过深思的反应怀有信心，而不管其他人的意见如何。鉴赏始于作品，也终于作品。中间存在着创作者、制作、作品状态、历史和文化的吸引力，但倘若没有与作品的长期接触，事实性知识也就毫无用处。

　　让我们来谈点私人话题。是什么让我在走进美术馆、博物馆、艺术展览会或拍卖行的时候，觉得自己对艺术品的好坏或平淡无奇拥有强烈的直觉？是因为我花了半个世纪的时间欣赏过类似的物品。记住，你不是在训练自己的眼睛成为艺术品经销商（他们选择能卖的东西）或博物馆馆长（他们选择可能受欢迎或与他人有关的东西）的眼睛。你是在为自己训练眼睛，就像一个神枪手可能会做的那样，他是为了成为一名更好的枪手，而不是为了大赚一笔。

　　我第一次在美术馆的架子上看到让·杜布菲的画，是在我 18 岁的时候，那时我在那家美术馆得到了一份全职工作。那是一幅好画，我的反应非常积极。我的老板不得不告诉我那位艺术家是谁。在一年左右的时间里，我在其他美术馆和博物馆里看到了

他的更多作品。这次体验提高了我的判断力，也大大增加了我的乐趣。几十年过去了，我已经在私人收藏、商业美术馆、公共博物馆以及专门展出杜布菲作品的大型展览中看到他创作的数以百计的作品。我看到杜布菲的一幅伟大画作时的快乐，在我看到更多他的作品之后得到了加强。你看到的越多，你感觉到的也就越多；你感觉到的越多，你就会对自己的感觉越来越确定。

请注意：正如我在这里讨论的，鉴赏与艺术品的货币价值无关。作为一名经销商，我知道许多现代艺术家的哪类作品目前在市场上可能很值钱，但这不会让我成为一名鉴赏家，只是让我成为一个好的鉴定人。

艺术的特征

艺术品有以下三个共同特征，这些特征让我对鉴赏有了更深刻的认识。

对媒介的掌握

如今，一位艺术家的工具可以是任何东西，从传统的油画颜料和猪鬃刷到时新的 3D 打印机，艺术家不仅需要知道如何使用这些工具，还要经过大量的练习，否则便不能有效地表达自己。他需要大量的时间，甚至是一万小时。

没有像艺术家那样接受过训练的人，只需要试着用水彩画一条彩虹，就能知道无法掌握媒介意味着什么。有一部 1949 年的精彩短片，讲的是毕加索毫不费力地在一块玻璃上画了一个花瓶（摄像机在毕加索绘画的时候透过玻璃拍下了他）。他对着镜头做鬼脸，但没有画错一笔，画笔是他身心的自然延展。[1] 技巧本身不是

目的，但它在最伟大的艺术作品中是一种无形的元素，绝对必要，又不会明显到分散人对整体的注意力。

明晰的操作

因为塞尚曾在他的许多作品中使用负空间（画布上的"空"）作为一个重要元素，所以许多人认为那些画没画完。事实上，他只画油画或水彩画中会对我们的情感产生作用的必要元素。少并不意味着多，但许多现代艺术的力量在于节制和精心编辑，无论是作品有生硬的线条还是混杂着厚厚的涂料。艺术家经常谈论"知道在何时停笔"。那些知道该何时停笔的艺术家能够以最大的效力发出清晰的声明。

有威信的表达

一件艺术品的"声音"可以是非常宏大和响亮的［从字面上说，就像瑞士雕塑家让·丁格利在巴塞尔丁格利博物馆中展出的《元和谐幻象之四》（*Méta-Harmonie IV*，1985）中 40 英尺长的鼓和轮子发出的刺耳声音］，也可以是非常安静的，就像阿涅斯·马丁精妙的铅笔素描，但声音要产生共鸣，就必须得有力量。不拖泥带水，也不磕磕巴巴的。也许，有些时候你站在一件艺术品跟前，觉得它对你"没产生任何反应"，那不是因为它的风格、构图或色彩，而是因为它的声音没有威信。

作为侦探的鉴赏家

阿瑟·柯南·道尔爵士的《夏洛克·福尔摩斯》于 1887 年首次亮相，至今它依然赋予小说、戏剧、电影和电视节目以灵感。

这个虚构的侦探在推理上的天赋在《硬纸盒探案》里得到了极好地体现，在这个故事里，一个未婚的女房东收到了一个装着两只被割下来的耳朵的盒子。两只耳朵都被刺穿了，但是福尔摩斯觉察到一只是男人的，另一只是女人的。根据福尔摩斯的推理，这个案子得以侦破。推理的结果是，其中一只耳朵与房东太太的耳朵非常相似，是她妹妹的耳朵。

我们从中可以学到的是，不用先入为主的信息来解决问题。福尔摩斯为他的助手华生重述了这次探案，他说道：

> 你记得，我们接手这个案子时脑子里一片空白，但这绝对是个优势。我们没有形成任何理论。我们只是在那里观察，然后从我们的观察中得出推论而已。[2]

我不是随便挑了福尔摩斯的一句话，以此来强调鉴赏家"脑子里一片空白"的重要性。柯南·道尔选取"被割掉的耳朵"这一情节，与他对现代鉴赏之父、奢华浮夸的意大利人乔瓦尼·莫雷利（1816—1891）的了解有关。莫雷利倡导要关注艺术品的视觉细节，以此辨别作品的创作者。比如，通过观察作品对耳朵和指甲的渲染等方面，他把以前匿名的作品归于波提切利或提香。这与当时占统治地位的德国艺术史家的记录方法截然相反。这些19世纪的艺术史家与他们100年后的一些学术后辈并无不同，比起研究艺术品本身，他们更喜欢细读诸如古代图录和书信之类的文献证据。

莫雷利坚持认为，鉴赏力是"在美术馆而非图书馆里"培养出来的。他称："只有在艺术品跟前，才能正确地研究艺术史。书籍容易扭曲一个人的判断。"但他怀疑每个人都能有自己的鉴赏方

法，他说："人类的眼睛分为长视和短视，所以在那些研究艺术的人当中，我们发现有些人有观赏的眼光，而另一些人，即使戴上最好的眼镜，也毫无益处。"[3]

莫雷利在他那个时代广为人知，他不仅影响了柯南·道尔，而且给年轻的西格蒙德·弗洛伊德留下了深刻的印象。弗洛伊德认为莫雷利对艺术史的处理方法类似于他的精神分析的方法。但正如福尔摩斯的工作是找出罪犯，莫雷利的目标是辨别一件艺术品的创作者，或者确定作品的创作时间和地点（这几乎与历史记录同样重要）。

自从摄影技术出现以来，现代艺术领域对鉴定专家的需求就大大减少了。不管艺术家、他们的家属或经销商保存的记录有多么潦草，20 世纪和 21 世纪的大多数艺术品都能被正确地辨别出来。在艺术世界的边缘地带存在着关于赝品的出版物，对于那些在跳蚤市场上寻找杰克逊·波洛克和毕加索作品的人来说，那些读物令人兴奋。

很少有人出于记录艺术史的目的而提出以前不为人知的作品，并称它们是现代大师创作的。有人那样做是因为如果他们提出的作品被鉴定为真的话，他们可以得到可观的经济报酬。人们经常希望依赖科学，但迄今为止，还没有一种万无一失的科学方法能证明某件物品是由某个特定的人创作出来的，虽然能够比较准确地确定某件物品的创作时间。

不久前，在一次艺术博览会上，一位意志坚定的女士找到我，她坚持说自己有一幅乔治·布拉克未被记录在案的立体派画作，那幅画画布的背面有他的指纹，但她无法向人们解释为什么那是布拉克的指纹。一件艺术作品是否吸引你，不在于它有没有著名艺术家的指纹。无论科学、法律或艺术品市场是否将一幅作品鉴定

为杰克逊·波洛克或安迪·沃霍尔的真迹，它都不会有什么变化。

如果一个人连沃霍尔的作品和利希滕斯坦在20世纪60年代早期创作的作品都无法区分，他还能算一名鉴赏者吗？坦白说，我一点也不在乎，只要你看着它，再看着它，看看它是否对你起作用。我不会因为你能识别一幅画而奖励你，也不会因为你记错名字而惩罚你，只要你努力地真正欣赏这些作品就行了。

作为批评家的鉴赏家

我关注的评论家要么告诉我"很棒，去欣赏（或读或听）它"，要么告诉我"别浪费你的时间"。比方说，在谈到电影的时候，为什么我们会关注最喜欢的电影评论家呢？是因为他们和我们有同样的电影品位，还是因为我们凭直觉知道他们知道自己在说什么？通常来说，两者兼而有之。

我是已故影评人罗杰·艾伯特的超级粉丝，他与吉恩·西斯科尔在影评类电视节目《电影秀》中合作，该节目对最近的电影总是以或赞或贬收尾。他完全不理会电影的类别，称赞所谓的"垃圾作品"，不认可那些立意高尚但制作粗糙的电影，他会对许多真正的烂电影做出如下评论："归结起来，看这些电影就是浪费电。我说的可不是演员之间的那种来电，而是荧幕用的电。"[4]我之所以欣赏艾伯特，不是因为他作为电影理论家或历史学家拥有很多专业知识，而是因为他是一个聪明的、有洞察力的观影者，他一个月看的电影比我10年看的还多，而且他看到什么就说什么。

在理论上更崇高的视觉艺术领域，评论家是哪种鉴赏家呢？在我刚踏入艺术行业的时候，克莱门特·格林伯格（1909—1994）

是一位极有影响力的艺术评论家，也是一位公认的杰出鉴赏家。作为一名抽象画的圣骑士，他的工作不是识别某些作品是哪位已逝的伟大艺术家创作的，而是将这位或那位在世的艺术家封为"伟大"。他拥护杰克逊·波洛克，建立了一种形式主义的批评方法，并将其应用于所有现代艺术领域。他认为，只有那些显示出他理论中所说的"画面的平面性"的艺术家才值得他关注。

他的观点受到一些著名美术馆老板的重视，而他对一位年轻艺术家工作室的参观会关乎这位艺术家的成败。他的祝福常常让艺术家的展览门票售罄，他的负面评价则可能会结束一个人的职业生涯。埃尔斯沃斯·凯利、肯尼思·诺兰和海伦·弗兰肯沙勒等艺术家很享受他的关注，在从事绘画创作的过程中，他们不排斥听取他的具体建议，有时甚至会根据他的建议修改画作。

在 20 世纪中叶的艺术界，格林伯格不仅指导和支持某些艺术家，而且除了他命名的"后涂绘抽象"（他自己设计的最高艺术形式）以外，他严厉批评所有的现代艺术风格。许多人并没有听格林伯格的，不少没有得到他祝福的艺术家发展得也很好，但在一二十年的时间里，他统治着一个由艺术家、经销商、策展人和收藏家组成的强大艺术圈。

对艺术采取批判的立场，让鉴赏家脱离了确定历史上的艺术品创作于何时何地、出自何人之手的工作，而将鉴赏家置于褒贬当今艺术的地位。但无论是哪一种角色，鉴赏家的权威性都基于这种假设，他或她对艺术的了解要比普通人多，而且他们的知识来自普通人没有进一步的教育或经验就无法获得的信息。最教条主义的批评家可能只赞成一种艺术，他们会认为那种艺术要比其他类型的艺术更值得他们注意（因此也值得我们注意）。别听他们

的。要像福尔摩斯那样，看起来"脑子里一片空白"，也要像艾伯特那样，尽可能观看所有事物，并且诚实地告诉自己你喜欢什么。如果你的伴侣在展览中问你最喜欢什么，不要害怕告诉她或他你喜欢的是雷诺阿笔下沐浴的女郎，而不是蒙德里安的抽象画。在你融入艺术的时候，你就是批评家。

作为富翁的鉴赏家

在克莱门特·格林伯格统治艺术界半个世纪之后，他的批评风格，甚至他的影响力，都几乎不存在了。学术圈内外有数十位理论家，但很少有人能长期出现在艺术界"最具影响力"的榜单上。艺术撰稿人则幸运得多，他们写一篇图录文章就可以得到一份象征性的报酬，文章会因长度、插图的数量和内容而受到评判。其中一些人要比另一些人更受欢迎，他们拥有忠实的追随者，但如今没有哪位评论家的褒贬能成就或摧毁艺术家的名声，无论是离世的还是在世的。

在在世艺术家的圈子里，有种强大的力量驱动着时代风尚，这种力量就是财富。我们快节奏的数字文化没有时间研究理论，无论是关于平面图像的还是关于后现代性别主义的。我们只有时间研究事实，对我们来说，最有说服力的是数字，而最受崇拜的数字与金钱有关，尤其是巨额财富。

原因很简单：在历史上，伟大的艺术品都价格高昂，因此，如果某件艺术品是昂贵的，那么它一定是伟大的。对吧？我知道这是一个逻辑谬误。不过令人惊讶的是，这在当代艺术品的推广和销售中似乎是成立的。如果一家顶级美术馆推出了一位年轻画家的作品，并将其主要作品的价格定在每幅 2 万美元的价位上，

但买家寥寥无几，那么最常见的策略不是降价，而是将价格翻倍！也许将价格调到 4 万美元或 5 万美元的时候，人们就会关注它了！这通常要比在艺术杂志上发表一篇好的评论更能有效地吸引那些对价格敏感的收藏家。

当我们在街上看到一款普拉达的手袋低价出售时，我们知道那一定是仿制品。但是奢侈品，无论是房产、汽车还是高级时装，会显示其性能、成品，或许还有手工制作的部件，这些是艺术品不需要的。艺术品是无目的的，也没有什么明确的标准，这就让急躁的买家（投资者）难以判断它们是好是坏。他们能想到的就是，如果一件艺术品太便宜，它就不可能是佳作。

如今，媒体把招摇的投资者或收藏家视为鉴赏家，因为他们的金钱所发出的声音淹没了博物馆馆长和学者日渐式微的权威。为了争夺"权力"名单（这种名单如今已成为每家艺术媒体的必备品）上的位置，这些"玩家"在交易老牌当代艺术家、新晋艺术家以及大有前途的艺术家的作品时，会给那些帮他们赚钱的人以荣誉。在 2015 年的《纽约客》上，房地产大亨阿比·罗森对于自己的鉴赏方法坦率得令人担忧：

> 论及他自己的艺术品收藏（沃霍尔、巴斯奎特、昆斯、赫斯特），他说："令人惊讶的是，我对这些东西不感兴趣。我爱它们，但如果你走进我的房子，并且说：'我可以买走它吗？'当然可以。我给你开个价，你可以马上把它买走。"[5]

或许，这更多揭示的是商品交换的鉴赏方法。罗森先生知道他拥有的艺术品每天在市场上的价格，他的投资的潜在回报会超过他对这些作品的热爱。

现在，暴躁的读者可能会说："反正我永远都不会买艺术品，我为什么要关心这些？"好吧，你应该关心，因为将价格等同于品质的做法已经渗透到艺术界，无论你是否意识到这一点。所以，虽然博物馆和美术馆呈现给我们的大量在世艺术家的作品被认为是重要的或革命性的，抑或新颖的，但其实它们只是昂贵而已。当一位不太有名的 35 岁以下的艺术家的画作在佳士得或苏富比拍卖行卖出 100 多万美元的时候，每个人（包括收藏家、交易商和博物馆馆长）都会起身关注。

有许多在世的艺术家，他们的作品已经以超过 500 万美元的价格公开出售，而私下里的价格则超过了 1 000 万美元。其中有些作品我很喜欢，有些则不喜欢，只有少部分，而且是非常少的一部分，可能会在未来的博物馆里占据永久的位置。然而，在这个价格区间里售作品的艺术家没有哪位会被主流艺术界忽视或边缘化。事实上，如果一位在世艺术家的作品没有在拍卖会上以令人印象深刻的价格出售的话，这位艺术家基本上就不会受到人们的重视了。杰夫·昆斯、达米恩·赫斯特和格哈德·里希特等艺术家是他们那个时代最好的艺术家，因为他们的作品是以最高的价格拍出的，这当然有其道理。那你认为极其富有的畅销书作家丹·布朗会与托尔斯泰和狄更斯相提并论吗？如此说来，价格与品质的天平就开始摇摆了。

在我们高度发达的营销文化中，艺术品的声望和价格实际上是无法分割的。艺术品市场以高昂的价格回报声望，但是声望和价格往往是短暂的。当今的鉴赏家（普通人）既不需要关注艺术品的声望，也不需要关注它的价格。我们完全可以欣赏话题之作，前提是它真的打动了你，而不是因为别人关注它。诚实是鉴赏力的一个关键因素。如果你被一件不再流行（或尚未

流行，抑或永远也不会流行）的艺术品吸引，那么你该坚持下去，享受其中，然后告诉你的朋友你喜欢它。你这样做可能是在帮他们。

然而，在当今世界，价格定义了艺术品的品质，拍卖槌落下的力量要比所有评论家、策展人和交易商加起来的力量还要大。但如果你不买，为什么不忽略这一切，成为自己的鉴赏家呢？

我是个鉴赏家？

在当今世界，艺术鉴赏家不是那种称自己知道如何辨别真伪，如何评价作品优劣，或知道价值是升还是降的人。如今，鉴赏家就是像你一样的人，他们带着好奇心，精力充沛地去寻找那些让自己不断感到满足的艺术品，而不用考虑别人的意见如何。此外，通过尽可能多地欣赏艺术品，你可以把自己训练成为一名鉴赏家。这种持续不断的训练可以促进产生自信选择的机制。

真实的生活、实时的比较比信息知识更能激发鉴赏力。在博物馆或美术馆的任何一个展厅里，你要不断地问自己："我最喜欢什么？"你不需要知道为什么，不需要同意大多数人的看法，不需要"正确"。你需要诚实，要诚实则必须去欣赏，要欣赏就必须努力地看，然后做比较。当然，和意见相同或相左的人在一起是很有意思的，只要你们可以畅所欲言。

谈到现代艺术，全明星阵容尚未最终确定，名人堂里的人物一改再改。达·芬奇的《蒙娜丽莎》在它的时代受到欢迎，然后被冷落了 200 年，最后才得享它现有的声誉。谁知道呢？它可能会再次黯然失色，被沃霍尔的《康宝浓汤罐》或毕加索的《格尔尼卡》（1937）所取代。无论何时，不用担心那些让你兴奋的作品

可能不是别人喜欢的。

身为一名训练中的鉴赏家，你的工作就是将一件艺术品与那些看起来相似的作品进行比较，然后决定对你影响最大的是哪件。忘掉你的配偶（或朋友）的想法，忘掉艺术史，自己说了算。你是否会觉得卢西安·弗洛伊德的一幅体型丰满、身材匀称的裸体女性画作，要比同时代的珍妮·萨维尔，或他的前辈雷诺阿那幅同样巨大的女性裸体画更动人／更迷人／更令人恐惧／更振奋人心／更令人作呕／更精美绝伦呢？如果你决定得太快，那就问问自己有没有言不由衷。"我喜欢弗洛伊德浓重的油料，它黏稠而有意蕴。"或者，"坦白说，雷诺阿创作的裸体画更漂亮，我喜欢漂亮的。"当不同的艺术家处理同一个主题时，鉴别会变得更加直截了当。玛丽莲·梦露已经成为现代艺术家的"蒙娜丽莎"，从威廉·德·库宁到安迪·沃霍尔，甚至还有理查德·塞拉。你最喜欢哪位艺术家笔下的梦露？

到大多数美术馆或博物馆参观的时候，你有机会看到同一位艺术家的多件作品，无论多寡，这都是一个训练眼睛和能力的好机会，可以让你凭直觉做出选择。博物馆喜欢举办回顾展，回顾一位著名艺术家的整个职业生涯。不久前，在密尔沃基艺术博物馆举办了一场精彩绝伦的康定斯基作品展，展品来自巴黎的蓬皮杜艺术中心。在一个工作日的早晨，我的妻子、女儿和我几乎独占了那个地方，我们体验到了并肩欣赏伟大作品的喜悦。

一起出发后，我们很快就发现各自在不同展厅里花时间看不同的画，当然，后来我们热烈讨论了自己认为哪些画是"最好的"。我们每个人的选择都基于一个事实，就是我们有大量精选的作品可供欣赏。

参观一个举办艺术家首次个展的美术馆，是磨砺你鉴赏技巧的好方法。艺术家的作品还没有名声，也没有历史记录，这就为你提供了一个绝佳的机会进行比较和对比，然后做出自己的判断，而不必担心受到市场价格或其他人的批评意见的影响（如果经销商认为你可能是个买家的话，你或许就得屏蔽一些甜言蜜语了）。

如果你打算在这个没有考试的练习中进阶，那就两三周后回到回顾展上，或去看新晋艺术家的个展，看看你第一次最喜欢的作品是否还对你"起作用"。我很少重读一部小说，也很少重看一部电影（这是个人选择），但是在谈到艺术品的时候，凡是我深爱的作品，就总是看不够，只要它们在我周围，我就会不断地去看它们。我去芝加哥，一定会去芝加哥艺术学院看德·库宁的《发掘》（*Excavation*，1949）。我发誓，每次我都从中看出更多。

在博物馆里的，必为佳作！

我想带你参观所有历史超过 50 年的博物馆储藏室，并向你展示那些在灯光昏暗的架子和滑动挂架上落满灰尘的"伟大珍宝"，那些作品曾被光荣地展出过，而如今可能再也不会被挂在公共场所了。拥有艺术品的博物馆（与专门从事展览的机构不同）通过购买和他人的捐赠来获得艺术品。它们获得的艺术品反映出那些作品被当作礼物交换的时代的品位。

博物馆是有机的，而且在不断发展。像纽约大都会艺术博物馆或伦敦国家美术馆这样的著名博物馆，可能有 20% ~ 30% 的藏品会被世世代代地永久展出，这些艺术品历史悠久，深受参观者

的欢迎，并因其内在的品质而得以延续。如果这些作品的受欢迎程度下降，或出于某些不那么重要的原因，未来的管理者或馆长可能会决定将其中的一些作品放到地下储藏室。1964年，我第一次看到现代艺术博物馆永久收藏的许多作品，对今天的参观者来说，那些作品可能很陌生，但因为我是一个怀旧的老顽固，所以我总是会回到17岁时第一次看到的那些作品那里。对我来说，如今它们依然赏心悦目。

20世纪早期，维多利亚时代的许多画家，比如，老约翰·弗雷德里克·赫林、雷顿爵士和劳伦斯·阿尔玛-塔德玛，他们的主要作品一度被认为是伟大的艺术品。人们在博物馆的存藏室里发现了他们的作品，其中一些会因主题展览而临时复活，但它们再也没有恢复永久展品的荣耀。

伦敦国家美术馆的馆长尼古拉斯·彭尼爵士评论道：

> 人们似乎相信，艺术家在博物馆里的声望永远不会受到挑战。对市场来说，这是一个有价值的神话。或许，当一定数量的公共资金被投资到艺术上，它能够永远受人重视。但我对此表示怀疑。[6]

我们应该注意这种情况下的"市场"。富有的当代艺术收藏家投资的是艺术家，而不是单个艺术品，他们的目标是通过向博物馆捐赠艺术家的个人作品，来加强他们对艺术家主要作品的投资。大多数博物馆不会不加批判地接受艺术家的作品，但是策展人和艺术界的其他人一样，不得不受到对某个特定艺术家的集体正面意见的影响，即便它完全或者部分是一个品牌战略的产物。

　　彭尼爵士确信，对于许多被认定为很重要（当前很流行）的当代艺术品，艺术界仍然没有定论，但他明白博物馆有义务展示新的艺术品，"我们其实非常不想收藏那样的作品。但同时，又非常热衷于展示它"。[7]通过展览，他让你我有机会在同一栋建筑里欣赏现代艺术品，有时它们会与伦勃朗、拉斐尔、提香和达·芬奇的作品一道展出。这对我们来说是一个绝佳的机会，但对今天的艺术家来说则是一个巨大的挑战。罗伊·利希滕斯坦的作品能和塞尚的作品放在一起吗？他的作品是否具有同样深刻的表现力？是否富有微妙之处？它能吸引我们长时间地注视吗？或许会。当我们看到在奥古斯特·罗丹的《达那伊德》（*Danaïd*）旁边摆放的是马克·奎因的凯特·莫斯大理石雕塑时，奎因这件作品的地位是升高了还是降低了？

　　艺术品牌化的一个最不幸的后果，就是虽然我们会接受一个明星演员偶尔拍一部非常糟糕的电影，但我们倾向于奉承毕加索、波洛克或沃霍尔创作的每一件作品，即便在他们漫长且辛劳的一生中，他们每个人都创作过大量平庸的艺术品。胡安·格里斯创作的最有分量的立体派画作，远胜于毕加索创作的那些不太成功的立体派作品，但"毕加索"这个名字本身就足以确保获得公众更多的关注。

　　再说一次，作为一名鉴赏家，你要做的就是忽略品牌，只看作品本身。你们当地的博物馆可能会用大牌人物来宣传自己，但是你看到的最上乘的艺术品，实际上可能是那些知名度较低的艺术家的作品。你只有通过欣赏才能发现它们，而不是通过看标签。为了不断增加参观的人数，博物馆会通过宣传当前的展览来展开竞争，这些展览很可能会把美妙的艺术品带到你所在的城镇或城市中。但这么做的时候，这些博物馆往往忽略了宣传它们的永久

马克·奎因《斯芬克斯》（2007）
青铜着色，48 厘米 × 81 厘米 × 51 厘米

藏品，其中可能有值得参观和重访的瑰宝，也会忽略当地艺术家
创作的一些作品，而那些作品在他们所在的社区可能会被视为理
所当然的。下次你参观任何一座博物馆的特别展时，要花点时间
看看那些永久藏品。出于同样的原因，如果你是一名游客，正在
海外的一家博物馆观看著名艺术品，那么你可以花点时间漫步在

奥古斯特·罗丹《达那伊德》（1889）
大理石材质，35.6 厘米 × 71.1 厘米 × 53 厘米，罗丹美术馆，法国巴黎

那些不怎么拥挤的美术馆，试着在任意时期的任意一类艺术品中，发现哪怕一件有趣的作品。

请记住，你是提升艺术品的历史潮流的一部分。你的意见很重要。

相信你的眼睛

芬德利的相对论

芬德利的相对论是，一个人对艺术品做出自信的个人判断的自然能力，与他花在欣赏和比较彼此具有视觉相似性的艺术品真品上的时间成正比。我强调的是视觉上的相似性。忘掉艺术家、时间、国籍，还有，一定要忘掉各种主义。

如果你听从我的建议，你的艺术品位可能会发生一些改变，或者兴趣会拓宽。如果你还没有明确的品位，那么我保证你会喜欢去发现它们。如果你对某位特定艺术家的作品或某类艺术感兴趣的话，那就看看你能看到的关于那位艺术家或那类艺术的所有东西（不要在网上搜索或阅读它们）。如果你允许自己的喜好自由浮现，不受他人意见的影响，你就会形成一种有层次的个人品位。这种品位或许与大多数人的差别不大。然而，你自己对一件作品的优劣做出判断，而且自己得出其他人也会得出的结论，简单来说，那件作品就是佳作中的佳作。或者，你可能会发现自己被大多数人忽视的作品深深打动了，这不意味着你错了。

当我们积极地参与艺术品欣赏并与其他作品进行比较时，很难忽视其他人的意见，无论是听到的还是读到的。即使策展人的意见没有被明显地写在墙上无处不在的标签上，策展人安排展览的方式还是经常会影响我们对艺术品的看法。

音频指南会提前选择并强化已有的观点，也就是哪些作品是最值得你关注的。同样，美术馆里的讲师也倾向于选择那些受欢迎的作品来讨论，那些讨论经过他们的精心排练，令人愉快。我在第1章中提到，在艺术史上，同样的代表作不断地重复出现，这影响了我们的客观性。当我们在博物馆里碰到这些作品时，我们

对它们的认可度将高于其他作品，尽管它们被频繁复制的原因可能与其本身的特质无关，而仅仅是因为它们可以被复制，而且价格合理。关于所看到的东西，我们的大脑吸收和储存的要比我们认为自己能记住的更多。我不敢说自己能绝对可靠地识别出赝品，但因为一生中欣赏了马蒂斯的数百幅画作，我的眼睛能识别出一件"不对劲儿"的，但要过很久，我才能清楚地说出我认为它有问题的确切原因。许多其他的艺术品经销商在他们各自的领域中也有同样的经历。他们马上就能感觉到问题所在，直觉引起了研究或测试，结果证明眼睛是对的。

如果你有机会看到一位艺术家的个人展，而且他的作品吸引了你（理想情况是一个回顾展，因为回顾展涵盖了艺术家职业生涯中许多不同时期的作品），我极力建议你尝试一种非传统的方法。策展人倾向于按时间顺序安排这样的展览，以便在艺术家的作品上增加一种简洁的线性视角。他们也喜欢制作时间轴，时间轴上的艺术品平行地叙述着艺术家的生活，从而为艺术品创造出一种可理解的诠释。这方面的一个例子是 2010 年在泰特现代美术馆举办的名为"胡安·米罗：逃生之梯"的展览，其中包括许多恢宏的作品。根据标签上的说法，这些作品受到米罗投身社会理想的启发，仿佛米罗在画室里的活动是他政治活动的副产品一样。

为了颠覆博物馆这种讲故事的方式，你要从头到尾慢慢地走过展览，看看所有的墙壁，停下来留意那些吸引你的作品。当你走到展览的最后，那里通常会展出艺术家晚期或晚近时期的作品，你可以站在那里环顾美术馆，看看哪些作品能激起你的兴趣。晚期的作品或好或坏，也可能不好不坏，这取决于不同的艺术家。我的理论是，如果艺术家活得足够长而且够充实的话，那么他晚

期的作品可能是最有意思的，因为他可能已经不再需要证明什么，他可以触及天上的星星。

然后走回展览开始的地方，寻找那些第一次经过时引起你注意的作品，然后每件作品都欣赏几分钟。把注意力集中在你喜欢的作品上，你不必看所有的东西——反正没有考试。当你到达展览开始的地方时，在美术馆里再走一圈，挑选两三件（或更多）真正能与你对话的作品，再仔细看看。到这时，你不仅会明白自己喜欢什么，而且或许会在某种程度上明白自己为什么会喜欢它。我向你保证，这个过程不会比你跟着音频指南传送带拖着脚步与其他游客一起走更花时间。按照我的方式欣赏，而不是探究艺术家的政治或爱情生活，你可以享受他们专门为你创作的东西。

作为一名鉴赏家，对你来说重要的是吸收、比较，并根据自己充分了解到的感觉做出选择。这就是我们形成自己的艺术品位的过程。哪件艺术品让你心动？这才是重要的事，而不是得出一种看法。要从中得到愉悦，你需要看到鲜活的作品。两幅同样大小的油画并排放置在一张光滑的印刷纸上，它们看起来相似，但当它们一起挂在墙上的时候，看上去便完全不同了。

我看到某个人或某对夫妇收藏的艺术品展览时往往感触良多，特别是当那些藏品是经过漫长的时间才收集起来的。在费城的巴恩斯美术馆中有个很好的例子，在那里可以看到迷人而古怪的阿尔伯特·C.巴恩斯的藏品，那些藏品仍然或多或少地显得不拘一格，与他原先在费城梅里恩郊区的基金会展示的一样。

巴恩斯对艺术的兴趣十分广泛，他的装置作品没有遵循任何简明的风格或时间顺序。保罗·高更和凡·高的杰作被悬挂在霍勒斯·皮平、查尔斯·德穆思等20世纪早期美国艺术家的作品旁边；乔治·修拉的一件杰作悬挂在塞尚的杰作上方；而且你可能会发

现，夹在马蒂斯和雷诺阿的作品之间的是 18 世纪德国的门环，还有珠宝、古董、纺织品，以及中东和美洲原住居民的手工艺品（这些是他 1910—1951 年收藏生涯的硕果）。当我们的眼睛迅速适应这种明显的混乱时，色彩发生碰撞，图案便出现了，我们不仅可以体会到不同时代与不同文化的绘画之间的相似性和差异性，而且会本能地做出个人的选择与判断。我发现这远比一个单调乏味、一应俱全并打算"讲个故事"的学术展览更令人振奋。

　　这种方法可以用来参观几乎所有重要的博物馆。例如，纽约大都会艺术博物馆就以雅克和娜塔莎·格尔曼夫妇的藏品而自豪，这是向这对夫妇对 20 世纪绘画作品的惊人收藏致敬。参观完这些展厅之后，你可能会去参观那些精美绝伦的伊斯兰艺术展厅，这些展厅中有地毯、纺织品和陶瓷。真是一场盛宴啊！你可以让你的眼睛为你"思考"。从艺术史的视角来看，你看到的艺术品可能被视为不同的"物种"，但是如果我们允许自己参与其中并在情感上做出回应，那些杰作就可以打动我们。练习参与和信任你真实的反应，能培养出你对鉴赏的信心。至于是不是所有人或许多人与你品位相同，抑或是没有人与你品位相同，则无关紧要。

　　如果我说一个人接触的现代艺术越多，他的判断力就会越高，那么我是在暗示有一个公认的品质标准。在某种程度上，评委会已经不复存在（评委会已经"成为历史"）。当今最流行的艺术很可能会被过去的人称为"历史的垃圾"。我们现在崇敬和欣赏的那些过去的伟大艺术品，已经超越当初它们被创造、被欣赏的时空，因为它们的某些方面今天仍然以雄辩之声向我们说话。至于我们这个时代的艺术，你我只知道我们喜欢什么和不喜欢什么。我们没有水晶球。如果除了时间之外，你没有什么投资的话，也就没必要担心你的玄孙会不会对你喜欢的艺术品感兴趣了。

虽然我对艺术品好坏的判断可能与你的不同，甚至是本质上的不同，但只要你的判断是基于你的感受（在相当长一段时间内真诚地融入艺术品所体会到的感受），那么你与我的观点一样有效。

许多艺术理论家会嘲笑现代艺术中"好"和"坏"这两个直言不讳的字眼，但我还是会情不自禁地如此说。坏的现代艺术给我的印象是懒惰、缺乏活力、草率或轻浮，不管它看上去有多么激进或有创新性（我确实喜欢激进和有创新性的作品）。比如帕维尔·切利乔夫的作品，20世纪中叶，他以其娴熟而肤浅的（这只是我的看法）作品引起了巨大但短暂的轰动。奇怪的是，一些最成功的新晋艺术家往往是最保守的，他们创作的是传统的抽象或具象的架上绘画，对我来说，这些作品在外观上与50年前的先锋艺术家的作品几乎没有什么不同。抢购新版本（但不一定是改进版）的艺术家资助人要么是不知道，要么是不关心先前的版本。无论如何，先前的版本缺乏诱惑力、炒作性和"当下"的故事性，这种故事性能短暂地让一个懒惰、邋遢、皱着眉头的20多岁的人变成一种有形的资产。勇于挑战极限的艺术家往往以不容易被投资的方式进行创作，比如张奕满，他的作品包括讲故事、装置、视频、绘画、版画等。他的许多实践没有什么投资潜力，是由机构资助的。

上帝保佑戴安娜实验室是一个独立的明信片商店，坐落在博物馆的一层，其中储存了经过这位艺术家挑选和分组的550种不同城市生活图像的明信片。每张卡片都被认为是一件艺术品，并且可以以适当的价格出售。展览的新闻发布会称，张奕满"把世界当作他的工作室，把他的观众当作旅伴"。一开始，我们可能会想，我们怎么可能把这种类型的艺术品与其他艺术品联系起来呢？芬

张奕满《上帝保佑戴安娜》(2000—2004)
展览现场，库勒慕勒博物馆，荷兰奥特洛，550 张明信片，可变尺寸

德利的相对论会如何与那么新、那么激进、那么荒诞的东西建立
关系？我们可以拿什么来跟它比较呢？好吧，既然张奕满复制的
是我们大多数人熟悉的活动（在博物馆商店里买明信片），那么我
们体验它的感觉是否和现实生活中买明信片的感觉一样呢？

　　等一下，我们在现实生活中是这么做的。但这是一件艺术品。
是吗？

　　许多最有趣、最令人惊叹的现代艺术品是在市场体系（由
提倡金融相对论的拍卖价格搜索引擎驱动的体系）之外创作出来

的，我们可以在体验这些作品的同时，不受那些愿意为它们买单的人的影响。有些作品，如史密森的《螺旋防波堤》（1970）或沃尔特·德·玛利亚的《闪电阵》（1977），它们利用了环境现象，所以值得与大自然其他已被征服或未被征服的自然风貌相提并论，而不是与博物馆内外的任何东西进行比较。40年来，查尔斯·西蒙兹一直致力于以黏土为主要材料制作微型建筑，并悄无声息地将它们安置在世界各地的城市中，作为神秘种族中的小矮人的居住地。如果你找到一个的话，会发现它没有标签，没有音频指南，不用排队买票，没有美术馆演讲，除了感受它，或许还会做个记号以便下次再次去那条街之外，你什么都不用做。

真正享受现代艺术需要时间和实践，就像骑自行车或游泳一样，一旦学会了，那种乐趣就是持久的。然而，我们必须克服赞同专家意见的文化偏见。我们日常生活的许多方面（也许是财务和医疗，就我而言，或许是烹饪和驾驶）要求我们听从"专家"的意见。说到现代艺术，我会说，你自己体验吧。你不需要听或读（当然，本书除外！），只需要欣赏。进入现代艺术的世界需要两个与骑自行车和游泳（更不用说烹饪和驾驶了）相同的要素：技巧和自信。

我已经概括了技巧，你需要的是自信。你是否还记得那个时刻，当我们把自行车骑到路的尽头停下来后，才意识到父母并没有扶着座位的后面，而是骄傲地站在路的起点？这与你在博物馆或美术馆里学习欣赏艺术的过程中所发生的那一刻是一样的，就是当你花了20分钟的时间欣赏一位艺术家的作品（不论他在世与否），你对自己说："太棒了！我真的很喜欢它。"然后，你（学过艺术史的）的朋友来了，她快速地环顾四周，然后皱起眉头，说："哦，天哪，这太糟糕了，我们去隔壁看看大家都在谈论的某某的

弗朗西斯·培根的油画
绘于 1946 年，布上油彩和蜡笔，197.8 厘米 × 132.1 厘米，纽约现代艺术博物馆购入

展览吧。"但是你说："再看一眼，我非常喜欢这幅作品。再看看这边这幅……"这让你们俩都很吃惊。

另一个展厅里的艺术家声名鹊起，而你喜欢的艺术家从未有过好的市场表现，这并不重要。重要的是，你正在锻炼自己的批判性判断力，你不仅确信自己是对的（你知道自己喜欢这幅作品），而且有足够的自信抓着你朋友的胳膊，说服她再看一次。

批判地看待我们自认为了解的艺术

当我们被博物馆里的一件作品吸引时，我们可能会认出那位艺术家。如果学习了我的方法，你可能不会看这幅作品旁边墙上的标签，但是你仍然可以看出这是弗朗西斯·培根的一幅油画。

关于培根的一些零星信息立刻会浮现在你的脑海：他是英国人（或爱尔兰人？），他喝酒，他是同性恋。他的作品刚刚卖了1亿多美元。你的记忆提示你，他因肖像画和教皇的画作而闻名于世，所以你认为自己看到的或许不是一幅典型的培根作品。不管你脑海中浮现的这些信息是真是假，它们除了消解培根为了吸引你的注意力所做的努力（也许是漫长而艰辛的努力）之外，没有任何用处。

1996年，纽约现代艺术博物馆举办了一场名为"毕加索与肖像画"的精彩展览。我受邀参加了开幕式。我努力提前赶到那里，为的是可以在讨论开始之前欣赏某些作品。穿过最初的几个展厅后，我看见前方一个展厅的入口处有六七个人聚精会神地盯着一堵墙。我很好奇，想知道他们那样默默注视的是什么杰作。

当我到达那个展厅时，惊讶地发现他们不是在看毕加索的画作，而是盯着一面墙上的文字和照片，上面的年表详细地记录了毕加索的几任妻子和几个情人。对于我们中的许多人来说，无论

是艺术圈内的还是圈外的，信息要比视觉体验更容易接受。

你能站在毕加索的一幅作品前并融入它吗？你能想象你只关心所欣赏的作品，而不关心那幅画是谁创作的吗？当我们对自己说"那是毕加索的作品"或"那是马格利特的作品"时，天平已经从享受作品向为我们所受的教育和所拥有的知识感到自豪倾斜。毕竟，毕加索不会在某天早上醒来对自己说："我要画一幅毕加索的画。"他在脑海中有了一个形象，然后想到如何将这个形象呈现于手边的任何媒介上，结果就是一个你可以完全融入其中并享受其自身的东西，它完全脱离了许多可能的类别。

具有讽刺意味的是，一个具象派艺术家成名，往往也会让他们选择的绘画对象成名，尽管对于艺术家来说，他们可能只是有用的绘画对象而已。毕加索一生都在画女性肖像，但他这样做是为了使她们作为个体而不朽，还是因为她们既鼓舞着他，又听命于他的吩咐？有时候，他会画一些组合肖像，特别是当他对多个人有恋爱兴趣的时候，艺术史家（我必须承认，还有艺术品经销商）以解构这些肖像为荣，推断出哪一部分对应哪个女人。但这重要吗？我非得知道一座伟大的建筑是如何建造出来的才能欣赏它的美吗？

英国画家卢西安·弗洛伊德的主要绘画对象是他所认识的男男女女，其中许多人之所以与众不同，仅仅是因为他们曾短暂地躺在他面前或坐在他面前。有些是他的家人，有些是他的好朋友，还有些是偶然遇到的（在付过当模特的钱之后，他们就没再见过）。我们是透过弗洛伊德的眼睛来看这些人的。他呈现给我们的视觉刺激和戏剧性完全超越了任何模特自身的细节。毕加索很少给自己的作品命名，而弗洛伊德使用了非个人化的名称，比如"戴蓝领带的人"，而不是一个具体的人名。

为了批判性地接触我们自认为了解的艺术品，我们必须试着忘记那些细节，而最好的方法就是花几分钟时间慢慢地审视那件艺术品，然后向自己描述它，用或不用语言都行。让我们自己去欣赏线条、颜色和形状，一旦融入所看到的作品，我们就可以专注于它在我们内心唤起的东西。

一旦有人告诉你你面前是一件杰作（或是一件糟糕的作品，或是一件典型/非典型作品），这就很难忘掉了。如果你知道它已经被冠以"标志性"的称号，而你又不喜欢它，那可怎么办？太棒了！你就是这样成为自己的鉴赏家的，你要有勇气反对已有的观点，尤其是那些你因胆怯而使用音频指南时会听到的。

批判地看待我们不知道的艺术

博物馆追逐有钱的捐赠者，而许多有钱的捐赠者追逐艺术领域中的下一个新事物，所以博物馆越来越多地展示新事物。当一位评论家指责纽约现代艺术博物馆变成了"一个商业驱动的狂欢节"时，馆长为博物馆愿意接受"互动性越来越强、充斥着流行文化"的艺术品进行了辩护。[8] 举个例子，女演员蒂尔达·斯文顿在一个大玻璃橱窗里展示自己，她看起来像是睡着了。这件名为《也许》（*The Maybe*，2013）的作品出自雕塑家科尔内利娅·帕克之手，不过描述中说这件作品是由斯文顿本人"构思"的。

在博物馆看到这样的作品，一些参观者可能会怕自己不喜欢，因为这可能意味着不时髦，而另一些人可能怕自己喜欢它，因为它可能不是艺术。一个人应该如何接近新的、陌生的、不像艺术的艺术？正如要慢慢地、仔细地接近传统的油画、素描或雕塑一样，我们应该以同样的方式接近它们。艺术作家杰德·佩尔抨击"自由放任的美学"，他将其定义为相信"任何人对一件艺术品的

任何体验都有同等的价值"。他说，这导致了艺术家（和 / 或"构思者"）的"什么都行得通"的美学，以及公众怠惰的评判方式。佩尔认为，对艺术品的沉思应该是"亲密的、渐进的和孤独的"。[9]当你在拥挤的人群中观看一个盒子中的电影明星，或者当你在现代艺术博物馆观看 2010 年行为艺术家玛丽娜·阿布拉莫维奇的展览，被挤在报酬很低的裸体演员中间，你可以试试这种方式。

我认为，我们应该以同样的方式对待所有的艺术。一些艺术家正在尝试新媒介，并不意味着我们因此就该放弃批判性判断的自然本能。随着《尤利西斯》和《芬尼根的守灵夜》的出版，詹姆斯·乔伊斯彻底改变了英国文学，但我们仍然像阅读任何一本书一样，从头到尾、逐字逐句地阅读它们。关于艺术变得"越来越具有互动性"，我相信所有的艺术都具有互动性——如果它不对我们产生作用，我们也不对它做出反应的话，艺术也就不存在了。当我们在美术馆或博物馆中遇到新奇的东西时，寻求知识的诱惑确实非常强烈。但要抵制标签，要参与和互动。

也许最浪费时间的就是，当我们在博物馆瞥见一件作品时，我们认为自己能看出作者是谁。我观察其他人这样做过（不得不承认，我也这样做过）。一对情侣走近一幅油画，男子低声对他的女伴说"是波洛克画的"，她欣赏地看着他，然后看了下标签，摇了摇头。他看起来很不高兴，耸了耸肩，然后走向下一幅画。机会失去了。

如果认出了作者，我们就会阅读标签来验证自己的想法。而如果没认出，我们就会认为自己至少需要知道这位艺术家的名字，然后再看这件作品。

一幅在黑底上画着红色圆圈的大幅油画吸引了我们的目光，于是我们慢慢地走向它。我们看了看标签。标签说，这是一位我

莎莉·史密斯《无题》(2014)
布上丙烯，181.5厘米 × 227厘米

们从未听说过的年轻美国艺术家最近创作的。我们又回头看那幅画。现在，我们有了关于那幅画的一些信息，还有更多需要思考的吗？我们想知道一位年轻的美国女性可能会"试着说些"什么吗，就像艺术教育家通常所说的那样？突然，一个佩戴工作牌的年轻人走到我们面前，他一边咕哝着道歉一边撕掉标签，然后换上了另一张。

那幅画现在不一样了吗？它看起来像日本人的作品吗？它变得更重要了吗？它更有历史感了吗？可能不会。我们真的不需要这个标签，除非要告诉朋友我们喜欢的是哪幅画，或是寻找某位艺术家的更多作品。如果我们没有认出这位艺术家，我们就有机会对这件作品得出更个人的见解。不仅标签会影响我们的观点，地点和环境也会。我们参观的博物馆或美术馆的地位可能会提高

或降低我们对所见之物重要性的判断。如果我们在拍卖行或艺术展上闲逛，销售的估值或价格也会对我们产生很大影响，特别是如果一个人把昂贵等同于伟大的话。

比如说，你一开始看到一些吸引你的东西，但是盯着看了一会儿之后，它们对你的吸引力越来越弱。标签上的名字没有任何意义，于是你走开了。第二天，令你懊恼的是，你读到这位艺术家将在一个著名的博物馆举办展览，而且他在《华尔街日报》上得到了好评。你错了吗？当然不是，《华尔街日报》错了吗？也不是。只是对于一个高度主观的问题，人们的感受可能会有天壤之别。很多人（或许你便是其中之一）不喜欢罗斯科的作品，他们看了他的作品很长时间，也很认真。我不同意他们的意见，但他们有权那样做。

吉原治良《黑色上的红圈》（1965）
布上丙烯，181.5 厘米 ×227 厘米，兵库县立美术馆，日本神户

"我仔细看过罗斯科的画作，我不喜欢。"

"有道理。"

"罗斯科的画我仔细看过，但我不喜欢。他是一位糟糕的艺术家。"

"我尊重你的说法，但不同意你的意见。对我来说，他不仅是位优秀的艺术家，而且很伟大。"

"罗斯科的作品我看过，但我不喜欢。他是一位毫无趣味的艺术家。50 年后，他可能就会被人遗忘。"

"在我看来，可能性不大，但也不是不可能的。今天我非常享受这件特别的作品，其他许多人也是如此，坦率地说，这才是重要的。"

如果你是一位耄耋老人，你可能曾在 1948 年 3 月走进位于纽约市东 57 街 15 号的贝蒂·帕森斯美术馆，发现时年 45 岁的马克·罗斯科的新作正在那里展出。你可能会比《纽约时报》的评论家萨姆·亨特对那些作品更感兴趣，他将它们斥为"一个空洞的困局，没有开头、中间或结尾，仅仅是一种过渡的艺术"。或许你读了评论之后就想跳过那次展览。金牌明星罗斯科当时的作品并没有像今天这样受到种种好评。实际上，当时的评论褒贬不一。在艺术品还没有成为奢侈品的那些日子里，相对适中的价格不会让参观者觉得这位艺术家注定会成为一个创下拍卖纪录的明星。

事实上，今天很难再遇到"不知名的艺术家"了，除非我们从艺术界宽阔的高速公路上绕开画室而行。拍卖行、艺术博览会，甚至美术馆所采用的营销策略都是为了告诉你，如果你没有听说过一个新的年轻天才，你就输在了起跑线上。对公众来说是新人

的一位艺术家被认定为"新兴的"，他已经被选定为可能的候选人（善于交际并且可以上镜），体系喜欢确保这样的艺术家在大张旗鼓的宣传下出现，其中可能包括但不限于博客里的帖子、时尚杂志上的宣传以及名人收藏家的预购。为了实现这个目标，没有一个普通人（非买家）能在一个中立的氛围中看到作品，空气中必定弥漫着积极的宣传。

让我们远离纽约、伦敦、巴黎和北京的那些金碧辉煌的沙龙。当你在一个中型城市的小型当地美术馆参观一个"新秀"的展览时，需要遵循什么规则？这和你在大都会艺术博物馆里参观没什么两样。首先，慢慢来。环顾四周，等待一件或另一件物品找到你。如果有的话，就去看几分钟。你对艺术家的了解越少越好，包括年龄、性别、种族和国籍。不要理会艺术家对自己作品的评价。是的，我是认真的。

当艺术家说话时，我们应该聆听吗？

如果我们专注地欣赏一位艺术家的作品，然后发现自己不喜欢它或者对它不感兴趣，那么艺术家想要告诉我们的关于这件作品的事情就无关紧要了。如果我们喜欢这件作品，而艺术家通过新闻发布会或采访讲述了他对自己作品的看法，我们自然会阅读这些内容，来看看我们喜欢它是否出于作者所说的原因，也就是，我们感受到的东西是艺术家声称要给予我们的吗？

不要这么做——艺术家的观点是完全不相干的。为什么这么说？因为优秀的艺术家是通过作品而非新闻发布或采访来告诉我们他们想表达的信息的。（好吧，可能有些概念艺术家或行为艺术家，他们的作品中包括新闻发布和采访，你只能靠自己去识别

了。）在相当长的一段时间里，我有幸认识了一些非常有才华的艺术家，事实上，我和其中的一两位在不同的时间点（通常相隔数十年）讨论过他们的某些作品。关于同一部作品，他们所说的话未必相同。一位艺术家对她刚刚完成的一幅画的评价，可能与20年后她对同一幅画的评价大相径庭。但这并不意味着她不诚实。这只是说她对自己的作品有一种主观的看法，既然是主观的，这个看法就可能随着她的改变而改变。不变的是那件作品。

许多艺术家所做的陈述，要么是出于申请资助的迫切需要，要么是因为他们的美术馆坚持要一篇用于图录的文章。喜欢就自己的艺术品写东西的艺术家可能会给人启发，但是我们应该特别警惕那些声称已经发展出新的、包罗万象的生活理论的艺术家，比如非常成功的村上隆，显然他已经发明了"超扁平"艺术：

> 未来的世界可能会像今天的日本一样——超扁平化。社会、风俗、艺术、文化，所有这些都是极度二维化的……超扁平是一个连接着过去、现在和未来的原创概念。[10]

还有一些艺术家滔滔不绝地谈论艺术本身，却对自己的作品不置一词。此处插入一段瓦西里·康定斯基说过的话：

> 真正的艺术品诞生于艺术家：一个神秘莫测、难以捉摸、玄妙非常的受造物。艺术品脱胎于他，获得了自主的生命，成为一个有个性的实体，一个独立的主体，它充满精神气息，是真实存在的活生生的东西。[11]

瓦西里·康定斯基是抽象艺术之父，他将艺术品与其创作者

分离开来，这样我们就可以独立地领会一幅画，例如，一幅由康定斯基创作的独立作品（而不是"一部康定斯基"），一幅我们可以（不带标签地）独立欣赏的作品。艺术家关于他们创作过程的陈述对我来说是最无益处的，或许是因为我只对已完成的作品感兴趣。

现在有一批相对年轻的艺术家，他们喜欢吹嘘自己缺乏技巧并且依赖技术。韦德·盖顿不用刷子和油彩，取而代之的是喷墨打印机和平板扫描仪，然而在我看来，他的作品扁平（超扁平？）而且陈旧。盖顿说自己小时候讨厌艺术，他夸耀自己曾经通过提交一幅他父亲画的画而赢得了学校的比赛，他说："这就是我现在不画画而改用打印机的原因了（笑）……我觉得太无聊了。工作量太大了。我只要在电脑上打字，打印机就能做得更好。"[12]

明智的艺术家能用精辟的陈述来满足粉丝们对文字的渴望，他们的任何解释都和他们的作品一样开放。"拿来一件物品。对它做点什么，再做点别的什么。"贾斯培·琼斯说。然而，缺乏技巧和想象力的艺术家会让我们渴望得到某些信息，因为那些信息能帮助我们理解所看到的东西。如果在我们融入一件艺术品之后，那种对信息的渴望依然存在，那么是作品失败了，而不是我们失败。

一位有成就的艺术家的作品是唯一重要的，它不需要艺术家（或其他人）赋予其意义和解释。但这不意味着我们能即刻领会这件艺术品中的所有内容——远非如此。深度融入其中可能是必要的，而且能获得好的回报。

我不太了解艺术，但我知道自己喜欢什么

老实说，我从来没能完全理解标题里的这种说法。我怀疑，

"但我知道自己喜欢什么"这种说法是那些认为现代艺术是骗人的或故弄玄虚的人发出的战斗口号，而不是指在观念上更容易接受的形象，如日落和小猫（让我声明，我不反对两者中的任何一种，除非它们被画在黑色天鹅绒上）。

知道我们喜欢什么是非常重要的。事实上，本书的目的就是要激发你对自己品位的信心。当有人告诉我他们"不太了解艺术"时，我怀疑他们是在暗示他们"没有时间和兴趣去了解艺术"，或更糟的是，他们是在暗示"了解现代艺术是精英主义者的矫揉造作"。

当然，如果你读到此处，你会意识到那句话的问题在于"了解"这个词，虽然这句匿名的引述有过很多版本，但都包含了"了解艺术"。让我们对此稍做思考。为什么我们很少会听到：

> 我不太了解音乐，但我知道自己喜欢听什么。
> 我不太了解电影，但我知道自己喜欢看什么。
> 我不太了解写作，但我知道自己喜欢读什么。

在我们的文化中，即使没有读过教材或上过课，人们也能读书、听音乐、看电影，即使他们对自己的品位没有信心，也会感到舒适。这种舒适通常包括能够跟与我们有相同品位的人谈论我们喜欢的东西，并与那些不喜欢的人辩论一番。我如饥似渴地读着约翰·班维尔的每一本书，但我不想像有些人那样，在某种教育背景下研究他的作品。我喜欢约翰·科特兰和塞隆尼斯·蒙克，但我对他们的技术创新一无所知。如果我可以真诚地欣赏科特兰的音乐《巨人的脚步》（*Giant Steps*），为什么就不能以同样的方式真诚地欣赏杰克逊·波洛克和克利夫特·斯蒂尔同时代的绘画

呢？我不用一位爵士乐评论家来告诉我我喜欢什么，就像你也不需要一位艺术评论家（或博物馆馆长）来告诉你波洛克的某幅画比另一幅更重要（对谁来说更重要？）。走进博物馆，只看标签上有音频指南符号的绘画，就像是买了一张专辑，却只听那些在唱片封套的说明文字上被标了星号的曲目一样。

即使我们除了作者或表演者的名字之外一无所知，我们也可以成为现代文学、音乐、电影、歌剧、舞蹈、戏剧以及其他任何事物的敏锐受众。我保证现代艺术也不例外。如果你喜欢当一个不精通文化艺术的人，不想加入两脚书橱的行列，那么你可以说："我不太了解现代艺术，但在仔细观察之后，我知道自己喜欢什么了。"

我怎么知道自己喜欢的东西是好是坏?

答案是你不知道，而且这也不重要，除非你是一个买家。当然，我们都喜欢在心中预测下一届奥斯卡金像奖获奖者，所以如果你爱上一位不知名的年轻艺术家的作品，而这位艺术家后来成为艺术界的宠儿，甚至他的作品日后成了现代艺术博物馆回顾展的主题，那么你会有种极大的满足感，因为许多人最终会认同你的鉴赏力。当然，再过 20 年，这位艺术家可能已经老了，受到人们的轻视，几乎被人遗忘了，那么这是否意味着你错了？

让我们说件趣事：我有位了不起的朋友和客户，她的名字叫伊莱恩·丹尼塞尔，20 世纪七八十年代，她用老式方法购买了具有挑战性的新艺术品（她喜欢什么就买什么）。她永远也不会忘记，在德国艺术家约瑟夫·博伊斯在美国广为人知之前，我曾建议她

考虑一下他的作品。如果我们在聚会上遇到，她总是会说："迈克尔让我买博伊斯的作品，我本来应该听他的……"事实上，她最终还是听进去了，不过在我们第一次见面的时候，她就是不喜欢博伊斯的作品。这不意味着她犯了错。1997 年，她把自己收藏的当代艺术品捐赠给了纽约现代艺术博物馆。当时，这次捐赠被形容为"博物馆历史上最大、最重要的艺术馈赠之一"，其中包括博伊斯的作品，而博伊斯的《雪橇》（*The Sled*，1969）是我于 1970年卖给博物馆的。[13]

在优秀艺术和糟糕艺术的语境中，就我对鉴赏力的定义而言，如果你让别人的意见凌驾于你的结论之上，你就只能是"错误"的了，虽然你的结论非常主观，但那是你自己对艺术品细致、真诚地参与的结果。不管怎么说，可以听听传言，了解一下什么是热门的、什么是冷门的，看看大家都在谈论什么。但你要有那个知道皇帝赤身裸体的孩子的自信和清晰的头脑，即使你不会在美术馆拥挤的人群后面喊出来。

我坚信，即使在一个被理论家定义为后后后现代（post-postpostmodern）的当代艺术世界里，我们也能够使用"优秀的"和"糟糕的"，以及"辉煌的"和"平庸的"这样的词。对艺术品品质的判断不应让位于艺术品是否遵循某种抽象的哲学原理，或者它是否符合当下的政治正确。

我必须承认，当今最受欢迎的在世艺术家的作品受到炒作和拥戴时，大众要抵制这种炒作的影响并非易事，尤其是当他们的名字和形象被专业地、坚持不懈地灌输到公众意识中的时候。在本书开头，我提到了杰夫·昆斯于 2014 年在惠特尼博物馆举办的那场深受大众欢迎的展览，当时引来了铺天盖地的正面评论。不过，杰德·佩尔反对这种宣传风暴，因为这可能会让"普通的

博物馆爱好者"认为，如果他们不喜欢那些作品，一定是哪里出了问题，而对于那些作品，佩尔本人也遗憾地发现它们少了点什么：

> 难道仅仅因为它在那里（而且以如此高的价格出售），我们就非得欣赏它吗？不管普通的博物馆爱好者是多么神话般的存在，他们在走进惠特尼博物馆的大门之前就已经被告知，无论他或她有什么顾虑都是值得怀疑的，这对他们意味着什么？ [14]

虽然我不同意"普通的博物馆爱好者"是一个神话般的存在，但我完全支持佩尔，因为他挑战了剥夺我们个人判断力的那种炒作。如果艺术品能打动你，它就是好的。如果艺术品令你扫兴，它就不是好的。如果是别人的意见或市场的评价让你对一件艺术品或一位艺术家着迷，那么你应该重看一下本书的开头。

熟悉会孕育良好的判断力

让我感到惊讶的是，我认识的那么多艺术界的推动者竟然花那么少的时间去欣赏艺术品。这听起来很疯狂，但是绝对真实。许多人会认为在开幕式、晚宴、艺术展和拍卖会等场合露面是很重要的，却没有理解"欣赏"我们买卖的、代理的以及支持的东西的重要性。

几乎在任何一个富人社区，都有人被出席博物馆和美术馆的特殊活动带来的社会声望所吸引。但我发现，在一群人中，手里拿着一杯酒，不得不和他们中的许多人聊天，这样做几乎无法实

践本书中的任何原则。在我参加过的大多数开幕式上，总有人说"当然，我们必须回来，真正地看展览"，但是多久一次呢？

我在佳士得拍卖行工作了 16 年，但仍然不能完全理解为什么大多数夜间拍卖会上挤满了从不买卖任何东西的人。他们是观望者。他们会花上两个小时的时间，看着少数几个他们可能认识，也可能不认识的人"在房间里"竞拍，甚至会有更多的拍卖行员工代表世界各地的匿名收藏者"通过电话"竞拍。在拍卖期间，销售室的墙上会挂少量大件的艺术品，而另一些作品则被放在拍卖商旁边的转盘上，只有前排的人才能清楚地看到。大多数艺术品不在拍卖现场，它们以图片的方式被出售，并且在它们的命运被决定之时人们仍然无法见到真作。[15]

公允地说，一些竞拍人和观众已经在销售前短暂的预展期间参观了这些作品，因此他们有机会形成自己的见解，但他们有必要出席拍卖会吗？他们可以在任何地方通过互联网实时地跟踪拍卖情况（也可以出价），甚至在他们舒适的家中也可以办到。一些记者会在拍卖会上发文，对买家和卖家进行实时报道和猜测。好吧，我承认，当有人花了 1 亿美元拍下一件作品时，现场体验是很有吸引力的，即使你不知道是谁在花钱，也几乎看不到他们把钱花在了什么作品上。

如果你只是想成为一个博物馆和美术馆的艺术爱好者，对现代艺术充满好奇，对当今的艺术充满热情，而不是成为一个聚会、拍卖会和艺术展览的常客，那会如何？读过本书后你会做些什么？很简单，花尽可能多的时间在博物馆和美术馆里。如果你所在的地方没有博物馆，那么就计划一下国内或国际旅行，在计划参观大城市的博物馆时，也别忘了在那里寻找一些商业美术馆，因为你可能会在那里看到你不知道的艺术家的有趣而

迷人的作品。

如果你幸运地住在或靠近一个有当代艺术博物馆的城市（或者一个经常展示当代艺术品的地方），那么我建议你经常挑战一下自己，去看一些你认为不会引起你兴趣的艺术品。如果你所在的城市有美术馆展出最近的艺术品，你可以常去那里，而不必是一个买家。要让你的眼睛而不是大脑去思考，你会发现你的品位在改变，它可能会拓宽，你的判断会更加坚定地基于视觉经验，而不是别人的意见或你自己的成见。

一件艺术品我们每次看到它都是不同的，不是因为它变了，而是因为我们变了。它对我们"说话"的程度不仅取决于它可能多么善于表达，也取决于我们倾听的程度。我们越是频繁地观察它，就越能发现更多的东西，而且每一次观察都会增加乐趣和享受，这种效果是能累积的。在我的一生中，有些艺术品是我一直在重温的，而随着我自己的改变，我对这些作品的看法也改变了。有些作品，比如波洛克的《一：1950 年第 31 号》，每次都带给我同样的刺激，但有些作品，比如贾斯培·琼斯的《地图》（*Map*，1961），它似乎总是有新的东西要告诉我。

我应该学习艺术语言吗？

有一次在一个晚宴上，有人问我在波普艺术中看到了什么，我回答说（是我妻子让我想起的）："挑战涂绘抽象本质上是基于马克思主义对'二战'后西方权力体系的批判。"桌子对面的一个男人对他的同伴说的话让我既懊恼又后悔，他说："人们真的就这样说话吗？"

我想有些人（包括我自己）确实如此，但我最好还是说："我

喜欢，但你不必如此。"故事结束。你可以欣赏艺术而不必去谈论它，当然也不必使用"认知"、"特殊性"、"被试者效应"，甚至"涂绘抽象"这样的词。

当我向一位杰出的艺术史家展示法裔加拿大艺术家让-保罗·里奥佩尔的作品时，她对我说："我喜欢这件作品带给我的感觉。"这并不是一个特别有说服力的说法，但它是准确和有效的，你要说出或者领会这句话并不需要一个艺术史博士学位。

我阅读过许多关于艺术的资料，所以我想我会两种语言。如果有必要，我可以用艺术语言来表达，但坦率地说，在艺术经销商与收藏家（甚至是艺术家）之间，谈论艺术时使用的语言通常是非常基础的，包括咕哝、手势，也不排除一些咒骂的话。

许多人面对现代艺术时的拘束感，部分是因为他们担心自己在谈论现代艺术时会暴露自己的无知。考虑一下下面这种情形：中西州立大学的20名非艺术或非艺术史专业的本科生被分成两组，每组10人，然后组织者向每组中的每个学生展示两张海报，并要求他们选择其中的一张挂在自己的住处至少6个月。一张海报显示的是挂在晾衣绳上的小猫，它们从袜子里探出头来偷看，另一张海报上是克劳德·莫奈的一幅油画的复制品。

组织者事先告知其中的10名学生，会要求他们说明做出选择的理由，而另外10个人只需要做出选择。被要求说出理由的学生中大多数选择了小猫，而大多数不需要阐述选择理由的人选择了莫奈。6个月后，大多数选择小猫的学生说他们后悔自己当初的选择，而那些选择了莫奈作品的人没有后悔。

无论是否准确，我对这个实验的解释是，虽然我们会自由地使用日常语言来谈论音乐和书籍，但我们会认为艺术属于一个需要特殊语言技能的范畴。书籍和戏剧是以语言为基础的艺术形式，

但像音乐和舞蹈一样，现代艺术品，即使是那些包含了文字的作品，大多数无法通过语言表达出来。任何试图用语言来解释现代艺术的尝试都是徒劳的，所以我们不应该因为没能理解一些艺术评论家、哲学家、史学家和策展人所使用的晦涩难懂的术语而自责，其中的大部分术语无法像艺术那样长存。

如果一件艺术品你看了足够长的时间，你确信自己已经融入其中，并且想对你的同伴说说你的观点，那么主观和真诚都很重要，不必管他们的看法是什么。下面这些表达可以参考：

"我喜欢它，它让我感到舒心。"

"虽然它让我毛骨悚然，但不管怎么说，我觉得我还是喜欢它。"

"我只想盯着它多看一会儿。"

"它使我感到寒冷。"

与你的同伴辩论或争论一件物品的意义可能会走进死胡同。讨论一下你的感受，谈谈你的感受是否来自作品，或者你赋予了作品什么，抑或两者兼而有之，这样会更有趣。你不需要用十音节诗行就能表达这种感受。我们或许可以思考一下约翰·济慈的诗歌《希腊古瓮颂》(*Ode on a Grecian Urn*)结尾处那句优雅的训诫：

"美即真，真即美"，这就包括
你们所知道和该知道的一切。

（查良铮译）

241

威廉·德·库宁《女人 I》（1950—1952）
布面油画，192.7 厘米 × 147.3 厘米，纽约现代艺术博物馆购入

就像"爱"这个词一样，"美"被赋予了如此多的内容，以至于它几乎已被消磨殆尽。在谈到以往的艺术的时候，我们仍会欣然使用"美"这样的词汇，但当我们被德·库宁的作品《女人 I》（1950—1952）触动时，我们会犹豫是否称其为美。尽管其中的女性形象并不具有传统意义上的吸引力，但作为一幅油画，它是一件非常美的作品（至少对我来说如此）。这么讲说得通吗？

当我思考现代艺术时，济慈关于"美"和"真"的观点让我更接近真理。如果你达到了我在本书中倡导的参与度，那么当你发现自己不喜欢一件艺术品的时候，很可能是由于那位艺术家有些不诚实。伟大的艺术品讲述了"真"。那种"真"也许不是传统意义上的美，但它产生的清晰的感受是美的。

布莱斯·马登和格哈德·里希特是两位著名的当代抽象艺术家。里希特也画具象作品，马登只画抽象作品。总的来说，我认为马登的作品是"真实的"，也就是说，我确信他在画布上所画的墨迹源自某种精神上的深度（其中一些要比另一些更成功）。他是在和我们分享，而不是在表演。

里希特创作的帅气的抽象画也让我印象深刻，那些油画表现的是他手眼协调的能力，而不是他精神的传达。关于这些艺术家的作品，无论是赞成的还是反对的，人们都已经用夸张的语言进行了大量的谈论和书写。当我看到马登的这幅油画时，我只能说我喜欢它，因为它告诉我关于它自身的真相。我不太喜欢里希特的作品，因为对我来说，他的作品似乎模棱两可。有人告诉我，这正是问题的关键所在，因为里希特在"冷战"时期出生，在民主德国接受教育，所以他在质疑绘画中有关"真"的观念。或许如此吧。但我看到的是，这幅画似乎害怕以诚实的方式看向我，而且没有人物传记或华而不实的艺术批评能改变我的情感反应。我

布莱斯·马登《冷山 2》(1989—1991)
274.5 厘米 × 366.4 厘米，史密森尼学会，赫希洪博物馆和雕塑园，霍莱尼亚基金为纪念约
瑟夫·H. 赫希洪于 1992 年购入

是一个顽固的苏格兰人，但不是一个死板的、拘泥于文字的人，我可以享受现代艺术中的花招和矛盾，但归根结底，我们无须知道背景故事（或任何故事），就可以欣赏我们眼前的东西。

你花在一件艺术品上的时间越长，你对它能说的也就越多。在我们日益快节奏（尤其是社交网络驱动）的生活中，"喜欢"和"不喜欢"似乎已经足够了。不过，尽管一键式的快速判断可能适用于交友网站和视频网站上的小狗视频，但我认为，跟那些与你

格哈德·里希特《云》(1982)
布面油画，含两个画板，200.7 厘米 × 260.7 厘米，纽约现代艺术博物馆，通过詹姆斯·思罗尔·索比的遗赠和购买而得

分享艺术之旅的人进行真实的、实时的对话更有意义。你和朋友可能花了同样长的时间看同一幅画，但实际上你们各自看到的是不同的作品，因为你们赋予它的东西是不同的。即便你们的反应可能大相径庭，也都是合理的。

比如说，你和一个朋友参观了纽约现代艺术博物馆，在阿尔贝托·贾科梅蒂的《战车》前驻足欣赏了 10 分钟的时间。

在花了一些时间融入作品之后，你可能会觉得：

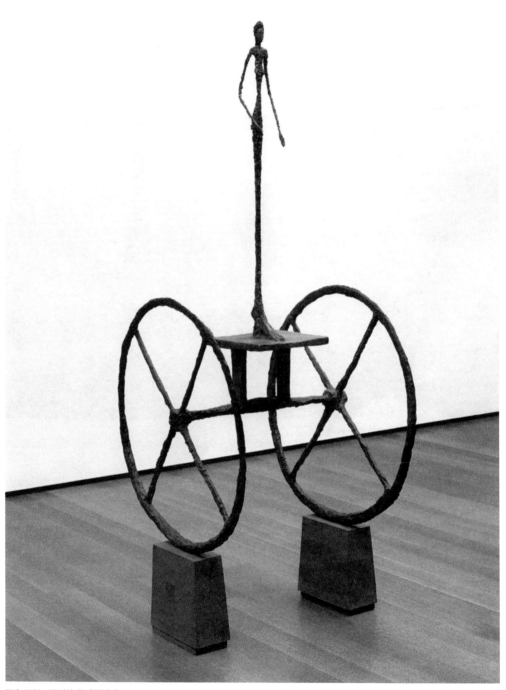

阿尔贝托·贾科梅蒂《战车》(1950)
木质底座，青铜着色，144.8 厘米 × 65.8 厘米 × 66.2 厘米，底座：24.8 厘米 × 11.5 厘米 × 23.5 厘米，纽约现代艺术博物馆购入

兴高采烈、幸福、如沐春风、激动、宁静、有趣、狂喜、甘美、快乐、连接、平静、痴迷、振奋、轻盈、和谐。

另一方面，你的朋友可能会觉得：

困惑、痛苦、厌倦、焦虑、迷失、不快乐、沮丧、震惊、危险、恶心、焦虑、狂怒、冷漠、轻蔑、不适。

艺术品越有力，我们的反应也就越强烈。现代艺术的表达范围极其广泛——一件让一些人流泪的作品，可能会让另一些人发笑。有洁癖的人可能会被唐纳德·贾德和埃尔斯沃斯·凯利等极简主义艺术家的一系列理性的意象所吸引，而我们这些没什么边界意识的人可能会陶醉于弗朗茨·克林和杰克逊·波洛克夸张的色彩斑斓的画作。

谈到艺术，培养表达情感的能力要比明确的分类更有意义。谈论艺术可以增加体验——我知道，我花了半辈子的时间来做这件事。但是，首先我们必须有体验，否则我们真的不知道我们在谈什么。让我们在开口之前先睁开眼睛。

比较不会总是令人反感

偶尔也会有专门展示某个艺术家单个系列或一种类型作品的展览，在展览中度过美好的时光是特别有效的方式，可以增加我们对自己反应的信心。2015 年，我在大都会艺术博物馆参观了一个展览，当时展出的是塞尚为他的妻子奥尔唐斯创作的 27 幅著名肖像画中的 24 幅。肖像画一排排地摆放着，我坐在美术馆舒适的

保罗·塞尚《温室里的塞尚夫人》(1891)
布面油画，92.1 厘米 × 73 厘米，纽约大都会艺术博物馆，斯蒂芬·C. 克拉克 1960 年遗赠

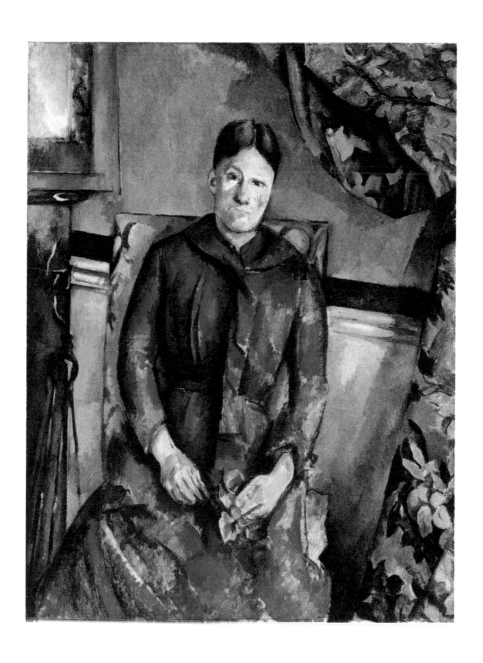

保罗·塞尚《穿红衣服的塞尚夫人》（1888—1890）
布面油画，116.5 厘米 × 89.5 厘米，纽约大都会艺术博物馆，小亨利·伊特尔森夫妇基金 1962 年捐赠

安迪·沃霍尔《阴影》(1978—1979)
展览现场，纽约迪亚艺术基金会，102 幅丙烯画，193 厘米 × 132 厘米（每幅）

沙发上，欣赏这些肖像画成了一种巨大的享受。其中有些画我能领会，有些则完全理解不了。它们之间有何不同之处呢？

奥尔唐斯在每一幅画中的姿势和表情都是相似的，但我融入每幅画的方式和强度不同。在这种情境下，当我再看一些已经熟悉的作品时，我对它们的感受发生了变化。事实上，有一件私人藏品，我在它的主人家里见过几次，却从来没有留意过，或许是因为当时从墙上发出的光不太好，我几乎不敢相信那是同一件作品。能够比较被巧妙陈列的相似的伟大作品，是一种独特的享受。

我们不必等待特别展来享受这些体验。我们可以参观和重访一些永久性的装置，它们不仅可以毫不费力地训练我们的眼睛，而且是一种叹为观止的体验。并不是所有人都住在大城市。在纽约市以北两小时车程的地方有个极好的博物馆，名字叫迪亚比肯艺术中心。在那里，在许多永久性的精美现代艺术装置之间，你会发现一个巨大的美术馆，里面展示着安迪·沃霍尔的102幅阴影画作。

欣赏这些作品是一次激动人心的体验，当参观者走进美术馆时，我看到他们似乎惊呆了。许多人看了一个多小时。这不是你在教科书上看到的沃霍尔。如果可以带一幅作品回家的话，你会选哪一幅？比较一下。

如果你碰巧在科罗拉多州的阿斯彭附近，在85号公路停下，然后去参观鲍尔斯艺术中心，那是一个设计精美的小型博物馆，专门展出贾斯培·琼斯的限量版印刷作品。这些作品创作于1960—2012年，是一位版画大师毕生的作品，它们在一个舒适的氛围中展出。如果你在科罗拉多州，你可能会在丹佛的克利福特·史蒂尔博物馆里不断地擦亮眼睛，在那里，你有机会在一个大小适宜的安静房间里比较色彩丰富的、凹凸不平的不朽画作，每幅作品都有自己的声音和个性。

多得惊人的现代艺术家有博物馆专门展出他们的作品。在欧洲，你可以参观毕加索位于巴黎、马拉加和巴塞罗那的博物馆。离我家更近的是宾夕法尼亚州匹兹堡的安迪·沃霍尔博物馆。得克萨斯州到处都是艺术家的博物馆。在得克萨斯州休斯敦的梅尼尔收藏博物馆里，独立的赛·通布利展厅是一个必看之处，但前提是你参观了小公园对面的罗斯科教堂。位于得克萨斯州马尔法老牛仔城的支拿提基金会，是一个专门为个人艺术家（包括唐纳德·贾德、丹·弗莱文和约翰·张伯伦）陈列室外雕塑和建筑的特定园区。在伦敦的泰特现代美术馆，你可以坐在一个房间里，被罗斯科的西拉格姆壁画（Seagram mural）包围，年复一年，这个房间充满魔力地吸引着我。

收藏家告诉我他们想要某位艺术家的"标志性"作品，这种情况并不罕见。他们真正想要的是和某件著名作品（通常收藏在博物馆里）相似的艺术品，是那位艺术家不断被复制的代表作。但对于一位艺术家来说，除了标志性作品外，他还有更多其他作品。以罗斯科为例，他的抽象之旅始于具象作品，有些作品表现的是纽约地铁里的场景。后来，就像同时代的杰克逊·波洛克一样，他也受到超现实主义的影响，画中充满了梦幻生物。在接下来的一段时间里，他创作了他的主要作品（我们称之为"罗斯科的作品"），这些作品是有着色彩饱和的长方形云朵的大幅帆布画，那些云朵看起来像在空中盘旋。后来，他又超越了这些作品，开始创作那些柔和、黑暗、锐利但极有力度的晚期作品。罗斯科的每种"风格"都以不同的方式来表达。他尝试了不同的语言，但是他的特色强烈而独特，而且从头到尾都很吸引人。我们参观博物馆时，熟识感可能会把我们吸引到罗斯科的"标志性"作品那里，但和许多勤奋、长寿的伟大艺术家一样，他所有的作品都值得我

阿梅代奥·莫迪利亚尼《卡涅的柏树林》（1919）
布面油画，61 厘米 × 46 厘米，巴恩斯美术馆，宾夕法尼亚州费城

们注意。

即使是职业生涯较短的艺术家，也能创作出被认为"不是他们真正风格"的伟大作品。作为现代裸体画和肖像画（大部分是女性画像）的大师，阿梅代奥·莫迪利亚尼无可非议地受到人们的钦佩。但是，看看莫迪利亚尼这幅风景画吧。

就像他的肖像画一样，这些树给人一种优美和柔韧的感觉。对我来说，比起莫迪利亚尼最著名的作品，这样的画可以带来更强烈的情感冲击——不过我不想把我的感受灌输给你，你要自己去感受。

一些艺术家创作风格的突然转变会创造出品位和意见不同的崇拜者阵营。菲利普·加斯顿与斯蒂尔、罗斯科是同一代人，他是位伟大的画家，他的画通常是以粉色和灰色为主的抒情诗般的抽象作品。20 世纪 60 年代后期，他突然（或看起来突然）转向了怪诞的卡通人物和静物写生。和他当时的大多数粉丝一样，我感到震惊不已，并且发现自己很难接近这部近作，不一定是因为它所描绘的内容（毕竟，我喜欢彼得·索尔的作品，它们有些类似），而是因为它似乎与他之前的作品毫无关系。直到我参观了惠特尼博物馆于 1981 年举办的加斯顿回顾展，我才看到加斯顿从一种风格走向另一种风格的迷人步伐，那时我发现自己以不同的方式同样享受着这两种风格。

所以，下次你看到一幅画，当你偷偷地看一眼标签，然后想"这不像毕加索/波洛克/沃霍尔/某某的画"时，**停止思考**，就只是看着那幅画。再看久一点。不去识别什么。你看到了什么？你的感官受到刺激了吗？如果有的话，你的感受是什么？或许在附近找个长凳坐下来，再花一两分钟的时间欣赏那幅画，它看起来不像……谁的作品来着？

255

菲利普·加斯顿《画作》（*Painting*，1954）
布面油画，160.6 厘米 × 152.7 厘米，纽约现代艺术博物馆，菲利普·约翰逊基金捐赠

菲利普·加斯顿《床上的夫妇》(*Couple in Bed*，1977)
布面油画，206.2 厘米 × 240.3 厘米，芝加哥艺术学院，1989 年弗朗西丝·W. 皮克遗赠，
也是其女玛丽·P. 海恩斯的纪念礼物

个人化

\vee

只有艺术才能使生活成为可能。

约瑟夫·博伊斯

逆向学习

在我能够阅读的时候，我拿起一本英国幽默杂志《笨拙》（*Punch*），贪婪地看着上面的漫画。我相当肯定，这张图片是我第一次接触到现代艺术：

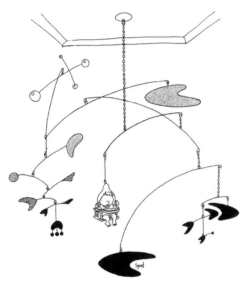

卡通画（1951）
《笨拙》杂志

这幅漫画和其他相似的漫画告诉我，人们发现，现代艺术要么令人困惑，要么荒诞不经，往往二者兼而有之。很可能漫画家们自己也很矛盾，但是他们把这幅漫画画得非常巧妙，让我很想亲眼看看它的原作。当我第一次看到考尔德运动的艺术品时，《笨拙》让我做好了充分的准备，而且幸运的是，我没有被家长或老师的意见束缚。

在六七岁的年纪，我确信博物馆里的任何东西毫无疑问是

"艺术"，而且是重要的艺术。过了很长一段时间之后，我才知道博物馆的地下室里到处都是落败的作品，这些艺术品曾经（或许只是短暂地）在公众面前展出过，结果却沦落到巨大的可移动货架的边缘，在那里，它们可能被年复一年地隐藏起来，不见天日。在前面，我描述了自己第一次看到马蒂斯的《蓝色裸体画》时的奇妙感悟，尽管我从小就成了坚定的博物馆爱好者，但我不是在课堂上学习的艺术史，而是在工作中学到的。

我的职业生涯始于 20 世纪 60 年代，那时我开始展览和销售当代艺术品，其中的大部分作品是由年龄比我大不了多少的艺术家完成的。我被波普艺术和"硬边"抽象艺术吸引，这两种艺术对我来说都是激动人心的、新颖的，它们并不比查理·明格斯或艾伦·金斯堡更需要被"理解"。当时的大多数艺术品经销商和今天的不太一样，我很快就明白，如果只出售年轻艺术家的作品，那么生活光景就不会太好。于是，我很快就熟悉了"二级市场"，也就是在离开艺术家工作室之后至少有过一个主人的艺术品。这就需要对 19 世纪后期和 20 世纪的艺术有广泛的了解，从莫奈和毕沙罗这样的印象派画家，到马蒂斯、毕加索、布拉克和达利，再到早已成名但当时还在世的大师，如纽曼、罗斯科和德·库宁。我的品位是通过融入他们的作品而形成的，或许是以一种相当随意的方式——通过看我工作的美术馆的作品，我在其他美术馆看到的作品，当然，还有我参观过的许多博物馆中展出的艺术品。

1984 年，我被聘为佳士得拍卖行印象派与现代艺术部部长。接受聘任之后，我经历了一次短暂而突如其来的焦虑，那是因为虽然我已经看过许多艺术品，但读过的艺术类图书很少，所以我花了几周时间来学习约翰·里瓦尔德的《印象画派史》（*The History of Impressionism*）。两个月后，我发现自己愉快地在拍卖图

录的笔记里转述了他的话。16年后，我从佳士得拍卖行退休，我已经看过成千上万的印象派和现代派艺术品，有优秀的，也有糟糕的，有一些是赝品，还有相当多的作品简直是糟粕。此外，20世纪80年代，在佳士得拍卖行，我有机会欣赏到范围更广的艺术品（古代大师、早期美国、日本和中国的艺术品）。尽管我和同事总是忙于拍卖这件或那件作品，但有时，我可以在下班后的闲暇时间随便逛逛。

年纪越大，我走得越远。几年前，我从乔托·迪·邦多纳等文艺复兴时期的金地艺术家的辉煌中醒来。在最近一次回到家乡温布尔登时，我意识到自己只是回到了原点。那是近60年来我第一次在圣心教堂停留，瞬间，我又看到了熟悉的乔托式的十字架圣像，在曾经的一个个礼拜日，我在等着把我的大铜币放入奉献盘时会一直凝视它。

在过去和现在寻找新人才

20世纪六七十年代，我一直在寻找新的人才，我花了大量时间参观工作室。经常会有这个或那个艺术家（或收藏家或作家）朋友建议我去拜访一位艺术家，而我对于将要去看的东西几乎一无所知。在那些日子里，艺术家们从一个美术馆走到另一个美术馆，把他们的幻灯片（35毫米的彩色幻灯片，就像今天网站上的图片一样具有误导性）留下来供人观看。我经常根据这些幻灯片去参观艺术家的工作室，有时直到看到他们的作品之后才见到艺术家本人。

我记忆犹新的是几次初次拜访。有些时候，我先接触到这些艺术家（肖恩·斯库利、汉娜·维尔克，尤其是约翰·巴尔代萨里），而他们的作品要等到时机成熟时才赢得广泛的赞誉。斯库利

刚从伦敦搬到纽约时，住在一座简陋的阁楼里，那里肯定有白色的墙壁，但我记得其他所有的东西（包括他的画）都是黑的，尽管气氛阴暗而忧郁（艺术家很少说话），但他的作品还是让我激动不已。那时，维尔克与当时知名度更高的波普艺术家克拉斯·奥尔登堡生活在一起。她在他工作室的一个小角落里工作，正在制作美丽的未上釉的陶瓷雕塑，它们看起来很抽象，但很像阴道。刹那间，我被它们那种安静的力量震撼了。

还有些时候，我被一件作品震撼，但当时不能确定它是太好了还是太差了。特别是有位艺术家（好在我已经忘了他的名字），他把他在街上找到的不同长度的彩色木板条钉在一起，做成了长方形的"画作"。它们的结构非常糟糕，大小和颜色的搭配似乎完全是随意的。第二次拜访之后，我还是觉得它们很糟糕。我算是一个专业人士，每天接触新的艺术品，即便如此，我还是无法相信自己的直觉。事实上，"直觉"与艺术欣赏没有任何关系，它是我们应当放进储藏室的行李之一。我需要做的只是回头再看一遍，而且要努力地看。

最近，我看到了年轻的纽约艺术家乔丹·沃尔夫森的作品，风格类似，但反响不同。有个朋友催促我去看他的一件装置作品，我只知道一次只允许两个人进去。我走进了一个明亮的房间，里面的墙是白色的，房间的尽头是一面大镜子。在镜子前面，有个衣着暴露的金发女郎对着镜子正准备跳舞。

实际上，她是一个机器人。她伴着著名的歌曲跳舞，样子很逼真。她用艺术家的声音说话，与人有眼神接触。她古怪，叫人不寒而栗，但又让人着迷。到底是美妙，还是令人害怕？或许二者兼而有之。那段经历让人难以忘怀。我开始确信自己以前从未见过这样的作品。我突然想到，1965 年我帮助组织了智利艺术家

乔丹·沃尔夫森《女人像》(*Female Figure*, 2014)
复合材料，182.9厘米 x 73.7厘米

恩里克·卡斯特罗–锡德的机器人雕塑展，他创作的非凡"机器人"雕塑能动，也能发声。

佳作中的佳作

在《艺术的价值》一书中，我杜撰了一个为艺术而艺术的寓言故事，讲的是一个艺术精灵，他可以给你世界上任何你想要的艺术品，但你只能自己欣赏，不能把它卖给别人，也不能将其展示给别人看。我对读者的挑战是，选择那样一部作品纯粹是为了欣赏，不是要与他人分享或吹嘘，当然也不是当作投资。当时我没有意识到，这是给自己设计了一个在采访中必须回答的问题。

在回答这个问题之前，我必须解释一下：在我的一生中，我一直是个善变的艺术爱好者。让我着迷了数年，甚至数十年的作品包括巴尼特·纽曼的《十字架圣像：为何要离弃我》（*The Stations of the Cross: Lema Sabachtani*，1958—1966），它收藏于华盛顿国立美术馆。让我痴迷的还有现代艺术博物馆收藏的毕加索的《亚威农少女》（1907）。我似乎被史诗和不朽吸引。我喜欢被一件艺

布里奇特·赖利《草原》（1971）
布面合成聚合物，140 厘米 × 316.5 厘米，堪培拉澳大利亚国家美术馆